亮華文創

DESIGN THINKING

設計思考

設計作為人類生物性與社會性的生存方式，
其淵源是伴隨「製造工具的人」的產生而產生的。

顏志晃 博士 (Chih-Huang Yen, Ph. D.) 著

推薦序

　　設計思考（Design Thinking）是一個以人為本的解決問題方法論，透過從人的需求出發，為各種議題尋求創新解決方案，並創造更多的可能性。這點，我從顏志晃教授身上體會很深。看著他拿著長尺工作，或者用專注眼神去協助同僚或學生們，不管在日常生活家居、學術研討，甚至在產品設計上，都帶著那種臺灣南部人的味道，樸實但帶點時尚、簡單但擁有設計，這就是顏志晃教授的風格。

　　設計思考，相較於「理性分析」層面，是有很大不同的概念。設計思考是一種「感性分析」，注重「瞭解」、「發想」、「構思」、「執行」的過程。這點也被顏志晃教授實踐在他的許多教學內容，並且濃縮在這本書籍中。從 1999 年起，顏博士在法商博納集團擔任設計經理工作，帶領跨國設計團隊針對珠寶手錶等設計研發；2010 年加入臺灣台鉅集團擔任設計總監一職，主要業務聚焦在流行趨勢與彩妝應用，主管配方研發、法規審查，產品設計三大部門，在設計的實務界，擁有超過 20 多年的豐富經驗。可是，卻在 2014 年秋天，顏志晃卻帶著豐富的感性思維與 20 多年眾多實務創意發想，擠入成功大學工業設計研究所，以博士生的新身分，開啟他另一個人生旅程。

　　當然，求學期間，顏志晃教授通過自己的主要研究，包含模糊理論及灰色理論之決策應用、萃思理論、創新產品設計開發、人因工程、使用性工程、生命週期工程等，著重用戶經驗、產品與服務設計、永續產品設計與研發。並架構在這些研究領域，更於國際知名學術期刊發表 10 餘篇研究論文，並且於 2017 年 10 月，帶著豐碩成果畢業，離開學校，重新再給自己一個新的身分，閩南師範大學藝術學院的教授，開始他在設計領域的另一個高峰。

在閩南師範大學教學期間，顏志晃教授不僅僅在授課內容、教學方法上，深受學生喜愛。同時，也致力於學術科研，在國際期刊與學術專書領域中，頗有斬獲。在重要學術期刊中發表：Apply Intelligent Assembly in the Cosmetic Flexible Production，智能組裝在化妝品彈性生產應用、An intelligent skin color detection method based on FCM with big data，基於大數據 FCM 的智能膚色檢測方法、An Intelligent Model for Facial Skin Colour Detection 膚色擷取智能模型系統建構、Facial color detection based on FCM with Biotech data 模糊理論的膚色擷取應用於生化數據，與應用鳥類喙部研究之仿生設計應用 Apply bird beak research on Bionic design 等。也在 2020 年出版他個人的第二本專書： *AI application in Fashion Trend* （《人工智慧在流行趨勢研究的應用》）。

對顏志晃教授來說，2021 年催生他第三本《設計思考》的學術專書，其實是他把 20 多年實務經驗，協同成功大學工業設計研究所，以及近十年的理論基礎融合後的一本新作。設計，不能單用紙教材本或者口頭理論就能夠讓學生清楚明白，也更需要實務經驗協同教學，方可事半功倍。而顏志晃就是深具理論與實務相輔相成的設計界導師，他這本書的內容，更可以讓讀者輕鬆且簡單窺見設計的大門。我在顏志晃教授身上，看到了設計的生活化，因為他讓我理解，設計不僅僅是那些奢華、昂貴的商業物質或者龐大、複雜的工業設計或建築，在生活中，如果用設計思維去過生活，你可以在日常中感受到設計的真善美，而這點，正是我為顏志晃教授寫序的原始初衷。

不過，顏志晃教授也不只是有設計師的真善美特質，他對每一個細節的執著，甚至對每一項作品如何開始？如何收尾？都有跟所有設計師一樣的毛病，不放棄任何一個環節，要做，就做到最好；而這樣如此嚴謹的理念，也被顏志晃教授運用到他自己的生活品質，從食衣住行與他的交友圈，都看到他對生活品質的斧鑿痕跡，從一盞燈、到家裡綠化植物的擺設。所以，我更期待能夠在這本《設計思考》學術專書的內容中，看到與

他個人生活態度一樣精采的章節與陳述。身教言教、言行合一，或許是一個設計領域專家應該服膺的理念。正因如此，再度推薦這本值得期待的專書，讓顏志晃教授腦海的圖像，轉換成樸實精準的文字，讓您我可以一窺設計大師的祕訣。

臺灣鄉土文化青年協會創始會長
閩南師範大學新聞傳播學院副教授

陳建安

Aug. 2021

自　序

　　大學到研究所，一直到博士班，我所學的專業都是工業設計，職涯 20 年間，有 10 年做的是珠寶首飾設計，有 10 年做的是化妝品的研發設計，設計一直是我非常著迷的事物，在上世紀，學界就已經對「設計」這個概念有了公認的解釋：conception and planning of the artificial，對人造事物的構想與規劃。

　　寫這本書其實是想對自己的所學所想所知，做個整理與交代，書中從一開始對設計的歷史與解說一直到各個國度中對設計的延伸與發展，其實都是一部活生生的人類文明史，我認為設計就是文明的表徵，設計更是文化孕育下的結果，設計是工業化的產物；一開始我想用「工業設計」一詞來當書名，但發現自己寫的範圍已涵蓋各式各樣的設計，有自平面設計到建築空間，甚者談設計教育，在一些推敲與考慮下改名為「設計思考」，主要也希望讓讀者有更多的想像空間與創意的延伸。

　　書中也提到許多對設計的面向與應用，設計既是藝術創作，設計也是一種服務工作，是一個服務行為；成功的設計卻要在藝術的基底下建構，所以設計師是要具有美感、審美觀，在藝術本質中去做發揮與應用，工業革命之後的大量生產與國際式樣在在影響了人對生活的態度與看法，電腦與網路的興起更是讓人類生活起了巨大變化，這期間設計穿插了各式各樣的設計活動與設計成果，更有所謂的人機介面設計（UI）、使用經驗設計（UX）新學科的興起，這都是因應新需求而來，也就是說設計宛若一有機體般，一直在變化一直在更替蛻變，設計在你我的生活中無處不在。

　　半夜筆耕時，感謝家人的陪伴與包容支持，因為有這些溫暖的肩膀，本書方能順利完成。擁有健康和時間去投入有意義的事情，其實是幸福的。學而後知不足，本書在撰寫期間，其實尚有許多可再做延伸研究與發

展的地方，期待各位讀者的迴響與不吝指教，也希望此書可以給讀者們對
設計有另一層面的想法與見解。

Aug. 2021

目　次

第一章 設計意涵

1.1 設計意義

　　所謂設計，即「設想和計畫，設想是目的，計畫是過程安排」，通常是指有目標和計畫的創作行為及活動。原意是「設置擺放其元素，並計量評估其效用」，現代通常指預先描繪出工作結果的樣式、結構及形貌，通常要繪製圖樣。設計現在在服飾、建築、工程項目、產品開發以及藝術等領域起著重要的作用。

1.1.1 設計是以人為本的衝動和需要

　　設計的基本原則就是以人為本，缺少這個中心便不能算作設計，同時人類是透過設計來現實自身的需求和願望，人們把設計的最高目標設定為自己的需求和願望，並且設計不可能憑空出現，必須依託於現實，而設計的實現則依託於現實的物質，二者相輔相成。大自然的一切無不源於宇宙自然中的主宰力量和自然選擇的神功。設計作為人類生物性與社會性的生存方式，其淵源是伴隨「製造工具的人」的產生而產生的。人類作為宇宙自然的結晶，同樣繼承了這種試圖統一和支配一切的力量。在人類設計的每件作品中，設計者都遵循一種和宇宙一樣古老的衝動——宇宙形成是一個接連不斷的過程，設計是這一切過程的前提——這是一種追求統一有序的力量和衝動，也就是設計的力量和衝動。自然界存在著設計師門無法企及的設計傑作，它是我們無盡的靈感來源，蘊含著設計的元素和原則。每個人都是設計師，我們的衣食住行都經過一定的選擇，並制定了相應的計

畫，是選擇和計畫使我們的生活井井有條。設計是在這個世界無時無刻不在進行的活動。設計是人類具有的，和宇宙一樣古老的，對秩序和規律的渴望和衝動，是一種人性的反應，一種對人類生命節奏和內心靈魂的終極關懷。

1.1.2 設計的語源學意義

拉丁語 desegnare（畫記號）——義大利語 disegno（素描、描畫）文藝復興時期進入藝術領域，得益於達文西等佛羅倫斯和羅馬一大批重要藝術家的影響，disegno 成為重要的藝術概念，達文西將 disegno 作為繪畫和科學的共同基礎，以此將繪畫從一種手工技能提升為科學，"disegno"已經突破了素描的含義。同時期的瓦薩里（米開朗基羅的學生）認為 disegno 只不過是人在理智上具有的，在心裡所想像的，建立在理念之上的那個概念的視覺表現和分類。他的 disegno 概念指控制並合理安排視覺元素，它涵蓋了藝術的表達、交流，以及所有類型的結構造型，是 disegno 成為藝術的核心範疇。瓦薩里在佛羅倫斯成立了西方第一所藝術學院（AccademiadelDisegno）並首次用透視學、幾何學、解剖學等理論科目代替舊有的口傳身教。由於他的努力，藝術家和工匠的分野成為事實。其後美術學院素描教學體系的確立，形成與行會師傅訓練模式的對立。藝術家地位提升，剝奪所有創造性的工作，因此設計與製作之間出現分離。費德里戈・祖卡里在《雕刻家、畫家、和建築家的理念》一書中，對所謂的內在設計和外在設計加以區分，前者即為理念，後者是透過一定技巧來表達理念（油畫、材料等方式）。

Disegno 進入法國變成 dessien（設想、計畫）和 dessin（描畫）兩個方面的含義。一直到 18 世紀，design 基本被限定在藝術範疇之內。——1974 年《大不列顛百科全書》已經將 design 的詞義擴大到藝術範疇之外（因為工業設計使設計的領域急劇擴大，藝術已經不能作為其全

部），古漢語中的「經營」與 disegno 詞義相對，與 design 相對的則是設計一詞。

　　概念：設計就是設想、運籌、計畫與預算，它是人類為實現某種特定目的而進行的創造性活動。

　　解釋：

1. 設計是圍繞某一目的而展開的計畫方案或設計方案，是思考、創作的動態過程，其結果最終以某種符號（語言、文字、圖樣及模型等）表達出來。

2. 設計是一個含義非常廣泛的詞，使用該詞時，一般應加行當的前置詞加以限定，來表達一個完整而準確的意思。

1.2 工業設計

1.2.1 工業設計的產生和發展

　　工業革命的發生，造就生產技術的變化，工業設計應運而生，工業設計發端於英國工業革命以後的倫敦世界博覽會（圖 1-1）。

1. 工業設計是工業革命造就的工業化大批量生產[1]技術條件下的必然產物。

2. 是設計界改變以往專為權貴服務的方向，轉而要為民眾服務口號下的一種產物，是設計民主化的表現。

3. 工業設計的形成是基於社會的日益豐裕、中產階級[2]日益在社會中

[1] 大批量生產：大批量生產又被稱作重複生產，是那種生產大批量標準化產品的生產類型。

[2] 中產階級，是指人們低層次的「生理需求，安全需求」得到滿足，且中等層次的「感情需求和尊重需求」也得到了較好滿足，但不到追求高層次的「自我實現需求」的階級。

起主導作用、社會日益向消費時代轉化、科學技術日益發展、大眾媒體日益膨脹的情況下，透過商業活動、文化發展、知識傳播對社會危機的不斷思考和憂慮，得到表達和完成的一個過程。

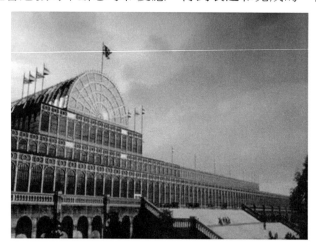

圖 1-1　1851 年，倫敦舉辦了首屆世界博覽會，
當時又稱為萬國工業博覽會。

格羅皮烏斯[3]（Walter Gropius）：「我的新建築要給每個德國工人階級家庭，帶來起碼六個小時的日照。」

大批量生產，反對裝飾，主張立體主義形式「少則多」的哲學，強調現代科技和材料的使用等，不僅是形式上的創新，實質上更是社會民主、社會道德責任和注重理性功能的表現。現代主義設計奠定了工業設計的基礎，使設計進一步發展成為可能。現代主義設計，現代主義建築，是影響人類物質文明的重要設計活動。它興起於 20 世紀 20 年代的歐洲。現代主義是 20 世紀的核心，不但深刻影響了整個世紀人類物質文明和生活方式，同時對 21 世紀的各種藝術、設計活動都有決定性的衝擊作用。

[3]　1883 年 5 月 18 日生於德國柏林，是德國現代建築師和建築教育家，現代主義建築學派的宣導人和奠基人之一，包浩斯（BAUHAUS）學校的創辦人。

20 世紀 60、70 年代以後的設計運動基本都是對現代主義的反映，對現代主義的否定企圖，或者對現代主義的重新詮釋。第二次世界大戰期間，歐洲設計師大多流亡到美國，從而使歐洲的現代主義與美國豐富的具體市場需求相結合，在戰後造成空前的國際主義風格（圖 1-2）高潮。

圖 1-2　在法西斯勢力的壓迫下，很多歐洲的現代主義設計大師都來到美國，他們將歐洲的現代主義和美國富裕的社會狀況結合起來，形成一種新的設計風格。

直到 70 年代，遍及世界各地，無論從影響的廣度還是深度來說，都是空前的。現代主義建築與設計是現代主義的一個重要組成部分，現代主義運動從 20 世紀初開始，從意識形態的各個方面影響到我們，40、50 年代以後，完全改變了我們的意識形態（一場緩慢的精神文化革命）、思考方式、改變了我們的藝術、文學和其他各種人文科學的面貌。（引述自 20 世紀前衛反叛的各種文藝思潮_baidu.com）

20 世紀的巨大變化，特別是市場結構的變化，對設計造成巨大影響。19 世紀末、20 世紀初，資產階級日益變成社會的主幹，設計的風格

上民主的趨向越來越強烈，反對為權貴服務的裝飾主義呼聲越來越高，個人主義超越了權威主義的控制。個人主義的凸顯，民主主義的主導，是工業設計開創時最主要的特徵之一，而這種新的社會狀況，刺激生產的發展，推動社會進入消費時代，商業主義很快成為設計背後的主要推動力量。這種力量腐蝕個人主義和民主主義的發展，把設計轉變成為促銷工具。（設計可以表達產品的文化，設計可以成為促銷的方法，設計可以完善企業的服務體系。）

　　商業主義的力量之大，將原來的現代主義設計變成國際主義風格，以美國強大的國力為依託在全球推廣，使全世界的主要發達國家，無論是建築，還是工業產品，甚至包括包裝和廣告，風格都趨於一致，單調、刻板的國際主義風格一統天下。因此才引起知識分子的不滿，才有了與 60、70 年代的反文化運動同步的「反設計」，和後來出現的以裝飾主義來對抗國際主義的「後現代」運動（圖 1-3）。

　　工業設計在 20 世紀 90 年代發生了很大的變化，特別體現在工業設計（或產品設計）和平面設計兩個領域。這種變化來自市場、企業本身、設計技術三個主要方面的變化。企業不僅要求設計公司為它們提供產品的外形設計和解決工程技術問題，更要求設計公司提供市場研究、顧客研究、設計效果追蹤、人體工學研究，設計公司被要求提供完整的設計配套服務，即從使用者的調查研究、工業設計、工程設計、模型製作和原型[4]生產、人體工學研究、電腦軟體設計，一直到產品的包裝和促銷的平面設計活動等。

[4]　原型是指類比某種產品的原始模型，在其他產業中經常使用。

圖 1-3　後現代的全稱是後現代主義，是一場發生於歐
　　　　美 60 年代，並於 70 與 80 年代流行於西方的
　　　　藝術、社會文化與哲學思潮，其要旨在於放棄
　　　　現代性的基本前提及其規範內容。

1.2.2 工業設計的含義、特點和形態

　　工業設計的一般含義指的是把一種計畫、設想、規劃、問題解決方法，透過視覺的方式傳達出來的活動過程。其核心內容包括三方面，即：
1. 計畫，構思的形成。
2. 視覺傳達[5]方式，即把計畫、構想、設想、解決問題的方式利用視覺的方式傳達出來。

[5]　視覺傳達（Visual Communication）是為傳播特定事物通過可視形式的主動行為。

3.　計畫透過傳達之後的具體應用。

工業設計的真正內涵是和時代社會相結合，並隨著社會的發展不斷地豐富和演化的。從歷史的角度看，設計的內涵大多集中於形式和功能的關係，好的外形，符合功能上的要求。第二次世界大戰後，特別是 20 世紀 80 年代以來，人們對於設計解決問題的範疇的要求和理解已經非常廣泛和複雜，設計開始被視為解決功能、創造市場、影響社會、改變行為的手段，而不僅僅是功能和外形的問題了。這種定義域的擴展，使設計變得日益複雜。

工藝美術運動[6]和工業設計對基本的區別（即工業設計的特點）：

第一，影響設計和構思的因素不同，工業設計是基於現代社會、現代生活的計畫內容，其決定因素包括現代人的需求（心理和生理兩方面）、現代的技術條件、現代生產條件等幾個大的基本要素。

第二，現代技術的發展，使得視覺傳達的方式變得複雜和發達。

第三，在設計的最後應用問題上，工業技術發達，生產條件不同，造成設計應用的方式、範圍和效果都有新的變化。

工業設計的形態：

1.　現代環境設計，包括城市規劃設計、建築設計、室內設計和環境設計。

2.　現代產品設計，或者成為工業設計。

3.　視覺傳達設計，包括廣告設計、包裝設計、書籍裝幀設計，以及企業形象及標誌設計（corporate identity, CI）。

4.　染織服裝設計，包括時裝設計與成衣設計、染織品設計等。

5.　非物質設計，包括各類數位多媒體設計等。

[6]　工藝美術運動是 19 世紀下半葉，起源於英國的一場設計改良運動，又稱作藝術與手工藝運動。工藝美術運動是當時對工業化的巨大反思，並為之後的設計運動奠定了基礎。

　　亨利・德雷福斯[7]（Henry Drayfuss）為貝爾電話公司設計了 300 型電話機（圖 1-4），1937 年。

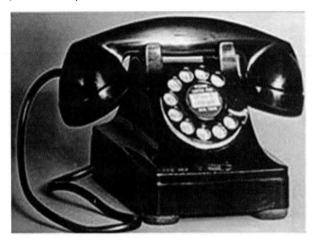

圖 1-4　300 型電話機

7　亨利・德雷夫斯（Henry Dreyfuss，1903－1972），他是人機工程學的奠基者和創始人。

第二章　設計項目

　　現代設計的一般過程包括幾個基本元素，線條、空間、明度、色彩、肌理、材料是設計中幾個主要的元素。

2.1 線條、空間

2.1.1 線條

(1) 線條的類型和特性

　　從性質上線條可以分為實際、隱藏和精神的線。

　　從方向上，線條可以分為水平線、垂直線和斜線（圖 2-1）。顯得重要特徵是具有方向性，而不同方向的線具有不同的特點和意味。

圖 2-1　水平線、垂直線、斜線

　　水平線含有安靜和休息的意味，因為我們經常把具有水平姿態的身體與休息或睡覺聯繫起來。

　　垂直線具有下落、直立和支撐的感覺，因為重力環境中，下落和支撐都是垂直方向的力。斜線則強烈的暗示著運動，因為傾斜打破了重力的平衡。在種類繁多的人類運動中，人的身體都處於傾斜狀態，因此我們會將斜線和運動聯繫起來。

　　從形式上，線條可以分為直線和曲線。直線是一種來自外部的力量，是點按照某個方向運動產生的，主要包括水平線、垂直線和斜線。不斷從線的兩端向直線施加壓力，則構成曲線，包括波浪線、鋸齒線、螺旋線（圖 2-2）等。直線與曲線，在形態上一般呈現為幾何形或自由兩種形態。直線與曲線都是點的運動軌跡，因此都具有時間性，如相同長度的直線和曲線，時間在曲線上的流動要比直線長。在設計造型中，線也佔據一定的空間，粗線條佔據空間較大，往往起到強調作用。

圖 2-2　波浪線、鋸齒線、螺旋線

　　線條，是有意味的形式，是最能表達人類情緒和感情的形式。

　　線條的方向具有一定的象徵性。水平線使人聯想到遙遠的地平線，象徵著平靜與安寧；垂直線有上升感，猶如摩天大樓或巍峨的高山；而對角線則是危聳的，好似劃過天際的閃電。

　　在設計的一些領域，線條是情緒的表達方式——粗細、曲直、方向、反覆、間隔（圖 2-3），無須過多的技法，僅用一筆就能傳達形式，顯示質感，透露情緒、表現風格。

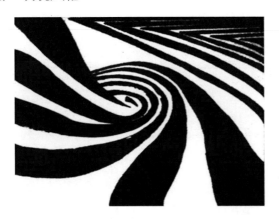

圖 2-3　粗細、曲直、方向、反覆、間隔

(2) 線條在設計中的作用

　　A.線條傳達情緒和感覺：線由運動創造並具有無窮的變化可能。線的奇妙之處在於其暗示力，它似乎能傳達所有的情緒和感覺，如神經質、憤怒、快樂、自由、安靜、激動、平和、優雅活潑或其他的特徵。在藝術表現上，直線一般使人感到嚴格、堅硬、明快和男性化；粗線力度感強，顯得厚重、強壯；細線力度感弱，顯得輕快、敏銳；曲線則給人溫和、柔軟、舒緩和女性化的感覺。

　　B.具體而言，水平線有穩定、靜止之感（圖 2-4）；垂直線有向上、高大之感（圖 2-5）；斜線有不安定和運動感（圖 2-6）；隆起的曲線有欲望、豐滿之感（圖 2-7）；螺旋線有無線運動之感（圖 2-8）；圓形有圓滿感（圖 2-9）；波浪線有流動之感等（圖 2-10），善於運用線條可增強感染力。

C.定義形狀：先可以描繪和定義形狀，構成形狀的輪廓線；線條可以刺激觸覺，在粗糙表面上的一些粗重線條和在平滑表面上的一些尖細線條，會創造出不同的肌理感覺；線條可以用來表示二維空間，也可以用來暗示三維空間；線條可以用來顯示明度，粗線往往可以表示暗的部分，細線條可以用來表示受光部分（圖 2-11）。

圖 2-4　水平線

圖 2-5　垂直線

圖 2-6　斜線

圖 2-7　隆起的曲線

圖 2-8　螺旋線

圖 2-9　圓形

圖 2-10　波浪線　　　　　　圖 2-11　粗線與細線的運用

2.1.2 空間

　　空間不僅承載著設計作品的形狀和形式，還決定了它們的美學特質。

　　空間是由界面圍合而成的，界面的三要素：基面、垂直面和頂面，可以組合出千變萬化的空間形態。空間是靠人的知覺方式感知的，和人的感知覺、心理和行為習慣有直接關係。從性質上來看，空間包含物理空間和心理空間。物理空間是物質實體限定和圍合的空間，心理空間則是人對空間的感受。三維空間加上時間是四維空間。

　　二維平面上的幻想空間：重疊、大小、垂直定位、透視（透視法是在二維平面上構建三維空間的數學體系。這種方法產生於文藝復興時期藝術家和建築家們的探索，人們非常欣賞這種絢麗的神奇效果，從此它變成美術專業的基本訓練內容之一，透視法可以分為線性透視和空氣透視）。

　　線性透視：包括一點透視、兩點透視、多點透視。

　　空氣透視：空氣和光線的關係常被歸為大氣透視或者空氣透視。這一術語是指空間和光線最基本的一種關聯——從人類知覺來講，與近處事物相比，遠處的事物看起來總是不那麼清晰，色彩也更暗淡一些，這一現象

由兩個因素引起：觀察者與物體之間存在的空氣可以柔化物體的邊緣；人眼對遠處物體的顏色和形狀進行分辨是很困難的。藝術家在作品中一方面使用漸變的灰色，另一方面使遠方的物體變得模糊，重現這種空氣透視的效果。

　　錯視空間（矛盾空間）：在平面構成裡，現實生活中不存在，在二維空間裡運用三維空間的平面表現形式錯誤地表現出來的，稱為矛盾空間（圖 2-12）。

圖 2-12　矛盾空間

　　空間的基本類型：閉合空間、開放空間和中界空間。

　　閉合空間：封閉空間是指用限定性較高的圍護實體包圍起來，在視覺、聽覺等方面具有很強的隔離性的空間。給人領域感、安全感、私密性的心理效果。

　　開放空間：指的是城市一些保持著自然景觀的地域，或自然景觀得到恢復的地域，也就是遊憩地、保護地、風景區，或者是為調整城市建設而預留下來的用地。城市中尚未建設的土地並不都是開放空間。其具有娛樂價值、自然資源保護價值、歷史文化價值、風景價值。

　　中界空間（半開放空間）：半開放空間，與開放空間相似，但開放程度較小，方向性指向封閉較差的開放面，適用於一面需要隱祕性，一側需

要景觀的居民住宅環境。

　　該空間與開放空間相似，它的空間一面或多面部分受到較高植物的封閉，限制了視線的穿透。這種空間與開放空間有相似的特性，不過開放程度較小，其方向性指向封閉較差的開放面。這種空間通常適於用在一面需要隱密性，而另一側又需要景觀的居民住宅環境中。（圖 2-13 至圖 2-15）

圖 2-13　閉合空間

圖 2-14　開放空間

圖 2-15　中界空間（半開放空間）

空間的基本形態有：

方形空間：方形空間包括正方形空間和長方形空間。（圖 2-16）

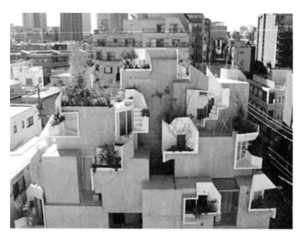

圖 2-16　方形空間

　　在幾何學中，正方形可以認為是長寬相等的特殊長方形，正因為其邊長相等，正方形又具有不同於長方形的特性。

　　不同的空間形態有不同的表情，一般來說，直面限定的空間表情嚴肅，曲面限定的空間表情生動。

形態上來看，方形構圖嚴謹、整齊、平穩，體現一種靜態的平衡，單純的方形空間適合於要求表情莊重和肅穆的場所。

方形平面，特別是正方形平面，等邊又等角，在平面空間形態劃分時，容易形成一定的幾何關係，和諧而有變化，具有很強的平面生成能力，同時一般來講，與其他平面形態相比，更能適合不同形式和功能的需要（圖2-17）。

圖 2-17　方形平面

帕拉第奧[8]（Palladio）設計的系列古典式別墅，是以方形作為基本的平面形式的。經過電腦的分析和演繹，可以生成其他許多具有相同「帕拉第奧文法」的平面（圖 2-18）。

圖 2-18　「帕拉第奧文法」的平面

巴黎蒙莫朗西旅館，其平面幾何分析，方形空間的分隔可以獲得良好

8　安德莉亞・帕拉第奧義大利建築師。早年當過石工，1540 年起從事設計。曾對古羅馬建築遺跡進行測繪和研究，著有《建築四書》（1570 年），其設計作品以邸宅和別墅為主。

的空間幾何關係。

　　運用單元方形空間作為基本元素構築空間是現代設計師常用的方法，運用不同空間性質的立方體：實的、虛的、半實、半虛，再做形態上的各種轉換，放大、縮小、切割、旋轉等，然後按照一定的空間構成規律排列組合，可以得到豐富而統一的空間。

　　安藤忠雄[9]設計的黑日貝西住宅的基本空間構架，是由四個立方體組合而成的。在安藤的作品中，形都被整合成幾何形狀，簡潔而明確；外觀往往極其單純，而內部空間卻相當複雜、精緻，像空間的雕塑。

　　毛綱毅曠的「反住器」住宅，由三個正方體的原形空間重疊而成。

　　錐形空間：各斜面具有向頂端延伸並逐漸消失的特點，使空間具有上升感，倒置式，具有極強的不穩定感和危險感。（圖 2-19）

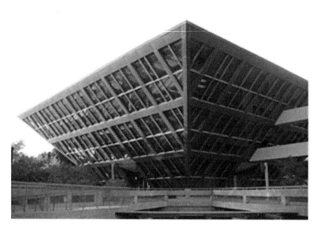

圖 2-19　錐形空間

9　安藤忠雄，日本著名建築師。以自學方式學習建築，1969 年創立安藤忠雄建築研究所。1997 年擔任東京大學教授。作品有「住吉長屋」、「萬博會日本政府館」、「光之教會」等。從未受過正規科班教育，開創了一套獨特、嶄新的建築風格，成為當今最為活躍、最具影響力的世界建築大師之一。

　　錐形空間的平面基本形態是由三角形，或由三角形和其他形態組合而成的，這種形態的空間設計相較方形空間，如果設計相同的內容，因為形態的特性，空間生成不同空間形態結構的可能性要少，所以設計得好有一定的難度，但透過合理和精心的佈局，仍然可以得到巧妙的平面和有趣的空間。平面三角形在力學上是最穩定的，但平面形態為三角形的錐形空間卻有著不穩定的表情。美國國家美術館東館平面，其錐形空間的角空間處理為交通聯繫空間，館內錐形空間的效果很生動。

　　在著名建築師貝聿銘[10]的作品中，有許多是以錐形作為平面構圖的，有些是地形的需要，有些則是出於空間形態上的考慮。貝聿銘是設計空間的大師，同樣地，對於這種有難度的空間，設計不但功能佈局巧妙，而且空間關係處理得很好。

　　普林斯頓大學宿舍的典型平面，其空間的「角」用於公共活動和廚衛空間；三角形的邊用於規整的宿舍和傢俱布置；建築的斜邊是根據火車站和體育館原有的道路（圖 2-20）。

　　用這個錐形平面在做舞廳空間設計時也有一定的難度，因為在這種不太規整的空間形態裡，空間分隔既要滿足舞廳設計的一系列功能要求，又要考慮到怎樣獲得良好的空間關係，限定關係很多，實際運用的這個方案，符合上述設計的要求。透過研究這個方案，可以看到錐形平面的空間分隔要充分考慮空間與錐形形態的特點，尋找和建立它們之間的形態關係（圖 2-21）。

　　錐形平面角空間的處理是關鍵，透過以下一些例子，可以看到不同錐形平面角空間的處理方式（圖 2-22 至圖 2-24）。

[10] 貝聿銘，男，1917 年 4 月 26 日出生於中國廣州，祖籍蘇州，是蘇州望族之後，美籍華人建築師。貝聿銘曾先後在麻省理工學院和哈佛大學就讀建築學，榮獲 1979 年美國建築學會金獎、1981 年法國建築學金獎、1989 年日本帝賞獎、1983 年第五屆普里茲克獎，及 1986 年雷根總統頒予的自由獎章等。

圖 2-20 普林斯頓大學宿舍典型平面

圖 2-21 某歌舞廳平面

圖 2-22 德國上拉姆市三重奏中心

圖 2-23 漢亞代商場

圖 2-24 上海交銀金融大廈

　　海恩茨－加林斯基（Heinz-Galinski）學校，茲維赫克（Zvi-Hecker）。這個兒童學校的空間是由幾個狹長的錐形空間（它們之間通過

曲廊聯繫）圍繞一個圓形庭院構成。

　　現在許多設計師喜歡運用過去從功能使用效率上來講不太經濟的錐形空間，一方面是因為錐形空間表情生動、空間動態、富有變化的特點；另一方面，錐形空間的不穩定感也吻合當代人面對高速發展的社會的心理狀態。

　　漢斯霍萊因設計的法蘭克福現代美術館，建築東端的尖角為了減少對街道的壓抑感，做了由下及上的退臺形式，平臺上分別置之雕塑。經過這樣處理的尖角，和街道尺度關係和諧，而且在道路交會處形成對景（圖2-25）。

圖 2-25　法蘭克福現代美術館

　　柱形空間：四周距離軸心距離相等，有高度的向心性，給人一種團聚的感覺。

　　球形空間：各部分均勻的圍繞著空間中心，有內聚的收斂性和向心性，令人產生強烈的封閉感和空間壓縮感（圖 2-26）。

圖 2-26　球形空間

　　球形空間最早是從古老的穹隆結構開始的，穹隆其實是一種半球形的空間，隨著結構技術等各方面條件的發展，到了現代，出現了採用各種結構技術的球形空間。與其他空間形式不同的是，球形空間的空間形態是連續的、完整的，而且常使人聯想到天空，所以有它獨特的魅力。

　　磚混結構的萬神廟的穹頂直徑達到 43 公尺，頂端高度也是 43 公尺，它的中央開了一個直徑約 9 公尺的圓洞，象徵著人的世界和神的世界的聯繫，當看到巨大的穹頂透過強烈的陽光時，會使人更加感到空間的撼人力量。

　　義大利羅馬小體育宮外觀和屋頂。奈爾維設計的這個半球形建築是反映現代主義結構技術水準與藝術審美情趣的經典之作（圖 2-27）。

圖 2-27　義大利羅馬、體育宮外觀和屋頂

　　上海東方明珠廣播電視塔，是目前亞洲第一高塔，由球體和柱狀體經過有機的組合，形成巨大的空間框架，球體分為下球、中球、上球和太空艙。最上端的太空艙直徑 16 公尺，有觀光，咖啡酒吧等內容；上球直徑 45 公尺，設有廣播電視發射房、機房及觀光、娛樂設施；中球共 5 個，直徑各 12 公尺，設客房；下球直徑 50 公尺，為觀光、娛樂空間（圖 2-28）。

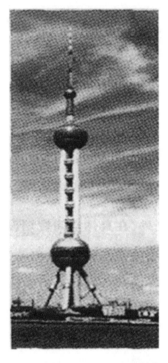

圖 2-28　上海東方明珠廣播電視塔

　　東京灣海上生活公園：圓形廣場的中心是一個巨大的玻璃球形空間，從穹頂內的兩部自動扶梯而上，可以欣賞到優美的海景（圖 2-29）。獲得第一屆阿卡建築獎的科威特市水塔是由球體空間和圓錐空間構成的（圖 2-30）。

圖 2-29 東京灣海上生活公園

圖 2-30 科威特市水塔

　　三角形空間：有強烈的方向性、穩定性。圍城空間的面越少，視覺的水平轉換越強烈，也就越容易產生突變感。從角端向對面看去有擴張感；反之，有急劇的收縮感（圖 2-31）。

圖 2-31 三角形空間-羅浮宮

環形、弧形、螺旋形空間：有明顯的流動指向性、期待感和不安全感
（圖 2-32）。

圖 2-32 環形、弧形、螺旋形空間

空間構成的組織形式和方法：

對於空間的組合體的構成，要做到空間組織有序，主次分明、層次感
強，既要整體協調，又要富於變化；要使空間中的氣活起來；要使人進入
空間移步換景，在有條不紊的內部空間穿行，透過主體的運動，感受和體

會空間，透過空間的高潮迭起、先後映照，領略空間的真諦。（空間只有具備舒適性和吸引力，才能促使顧客流連忘返。）

空間構成就是在人的視知覺和運動覺的感知中得以認知的，所以，空間組織要把空間的連續性排列和時間的先後順序有機統一起來，形成一個空間動態的主線，簡稱動線。

而空間中「氣」的流動，或隨限定形態上揚翻動，或低沉如行雲流水……。其流動方向受整體媒介形態的高低起伏和體位開合的趨勢影響，這在空間「場」中，就是指力的趨向，把這種趨向形成的造型態勢稱為體勢。

組織有序的空間是由前後層次，有主、副空間之分的，一般會按照一定意義進行主題空間排布，並尋求相同或者相似的媒介形態來限定，形成整體造型主導真個空間形態，其形成的造型線路稱為主軸線。

對稱空間給人以嚴肅、肅穆和率直的感覺；不規則的空間則比較輕鬆、活潑、富有情趣。主軸線使空間主題明顯顯露；自由交錯的動線使主題忽隱忽現或完全隱蔽；主軸線與動線交互運用，使空間形態組合更藝術化（通常傢俱展示空間都會是主軸線和動線交互運用的形式，這樣既可以突出主體，由使得空間豐富多變，更具藝術化）。

序列是空間構成的又一種組織形式。所謂序列是為了展示空間的總體勢或者突出空間主題而創造的空間先後次序組合關係。

創造空間的方法有加法和減法：

加法的關鍵是骨骼，組織形式可以是線性、放射式、積聚式、框架式、軸線式。

減法的創造實際上是一種切割方法，這種切割可以是直線的、曲線的或者綜合性的切割。

分割積聚是將上述兩種方法綜合使用。首先對基本型進行簡單分割（包括等分和自由分割）然後再組合被切割的形體。由於這種形體具有陰陽、凹凸、正負形的關係，所以整體上容易和諧統一。

2.2 明度、色彩

2.2.1 明度

　　如果是以淺的、亮的調子為主就是明調，整個畫面給人明亮、歡快、輕快、爽朗的感覺；如果是以深的、暗的調子為主，就是暗調，整個畫面顯得深沉、莊重、濃郁、靜穆、神祕、恐怖；處在兩者之間的即為中間調，在普通光線下，人們生活與活動環境一般都處在中間調之中。

　　在具體的藝術與設計處理中，往往利用明暗的對比來顯示各部分的主從關係。

　　A.可以用暗的背景來突出主題部分（圖 2-33），因為對比強烈，所以效果突出。

圖 2-33　暗的背景來突出主題部分

　　B.可以用亮的背景來突出襯托較暗的主題部分（圖 2-34），明亮的背景使整個畫面顯得明快，主題部分也非常突出。

圖 2-34　亮的背景來突出襯托較暗的主題部分

C.可以用中間調襯托明暗對比強烈的主題部分（圖 2-35）。

圖 2-35　中間調襯托明暗對比強烈的主題部分

　　在日常生活中，物體距離的遠近明度上表現為近處的物體形象清晰，黑白對比強烈；遠處的物體相對顯得形象模糊，黑白對比減弱。設計處理中運用這一對比形式，容易表現出空間效果，也較為真實。除此之外，還常用投影來表示陰鬱、陰暗、恐怖等消極情緒。

　　在具體的藝術與設計創作中，明暗的變化是非常豐富的，如明暗色塊的形狀和面積大小的變化，也具有不同表現效果：大面積的暗調包圍著明調，會營造出明調向外放射、擴張和抗爭的效果；反之，小面積的暗調被

大面積的明調包圍，會使暗調顯得被吞噬或者自身收縮。

2.2.2 色彩

在所有設計項目中，色彩是非常引人入勝的一種，它是視覺藝術的旋律，無論在什麼情況下使用顏色，都能激發人的情感反應。

19 世紀後期，美國物理學家郝博特・E・艾維斯以紅、黃、藍為三原色構建了色相環。

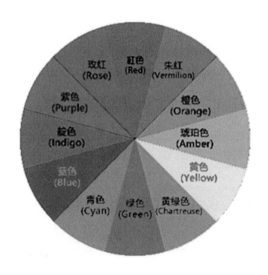

圖 2-36　色彩理論

1912 年，亞伯特・蒙賽爾創建了一套色彩理論（圖 2-36），被認為是現有體系最科學的一種。這套理論中，所有顏色都具有三個性質：色相、明度、純度。五種主要色相：紅、黃、綠、藍、紫；間色色相有黃紅、黃綠、藍綠、藍紫、紫紅。

(1) 色彩的性質

色相是界定一種顏色時所用的名字，指的是顏色最單純的狀態，未經

混合和修改，就像光譜中的顏色一樣，色相是色彩特質的基礎。

　　明度是指一種顏色的相對亮度或暗度。我們可以用明度色標來表示。一般人能分辨 30 至 40 種白到黑之間的灰色，敏感度極高的人大約能分辨 150 種。一般明度是指一個顏色純度最高時的明度。黃色的一般明度高於紫紅，紅、綠、藍色的明度最接近於中等明度。加入白色使明度變高，加入黑色使明度變低。

　　純度也稱為濃度，是一種顏色明亮或者晦暗的程度。沒有變灰的極端鮮亮的顏色純度最高。加入黑色，白色都會使一種顏色純度降低，某顏色的一系列濃度低的顏色常被稱為色系，它包括某一範圍內最微妙最有用的顏色。

(2) 色彩關係

　　鄰近色（圖 2-37）：任何兩種在色相環上相鄰的顏色被叫做鄰近色。

　　互補色（圖 2-38）：色相環上直徑相對的顏色為互補色，兩種顏色差別最大。

圖 2-37　鄰近色

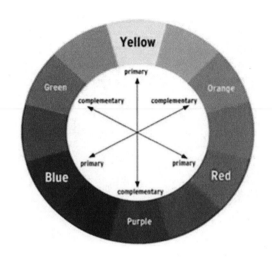

<center>圖 2-38 互補色</center>

分裂互補色：是指直接互補色兩側的兩種顏色，因此，藍紫色的分裂互補色是黃紅色和黃綠色，紅色的分裂互補色是綠色和藍色。

色彩和諧是指將不同色彩結合，構成美學上令人欣賞的結構。

黑白灰是沒有色彩性質的中性色。

2.3 肌理、材料

2.3.1 肌理

肌理一次最早的定義和紡織品有關，這種表面由多種纖維編製而成。肌理，又稱質感或質地，是物質表面所呈現出的色彩、光澤、紋理、粗細、厚薄透明度等各種外在特徵的綜合性表現。肌理分為自然肌理和人工肌理；肌理還可以分為觸覺肌理和視覺肌理。

肌理具有生理和心理的功能，不經觸發人的感官興趣，更激發他們的

情感反應。如光滑的肌理給人以潔淨、溫潤、冷漠、疏遠等感受（圖 2-39）；粗糙的肌理給人以含蓄、穩重、溫暖等視覺感受（圖 2-40）。

圖 2-39　光滑的肌理　　　　　圖 2-40　粗糙的肌理

2.3.2 材料

　　材料的特性（可塑性、柔韌性、堅硬度）；設計中的材料：

　　木材：一般分為硬木和軟木，這種分類更多的是指木材的蜂窩狀結構，而不是指木材真實的軟硬程度。硬木大多數是落葉樹，這些書大多樹葉寬闊，每年脫落一次（楓樹、橡樹、胡桃木、桃花心木、櫻桃樹、梨樹等）雕刻起來難度較大，但細節容易處理，不易斷裂。他們被廣泛地用於製作傢俱、門板等。軟木包括很多針葉樹，這些木材容易上色，上蠟、滾油，或將其拋光形成軟軟的光亮表面。木材膠合板是疊層木板的一種，使木板變得堅硬有力，肌理進行適當角度的交替變化可以增加力量。木材可以給人溫暖舒適的感覺。椅子在 20 世紀 40 年代設計的，當時正是二戰時候。最初伊姆斯夫婦[11]設想嘗試一種新材料，能夠最低成本的大規模生

[11]　伊姆斯夫婦堪稱是 20 世紀美國設計界最完美的一對伴侶，很多作品都是由二人共同合作完成。在分工上，依姆斯主要從技術、材料和生產的角度來考慮問題，而雷則更多地考慮形式、空間和審美。

產。於是他們找到了膠合板（plywood）。之後伊姆斯夫婦不斷的瘋狂試驗，尋找讓膠合板彎曲的方法，設計並製造伊姆斯 LCW 椅子（Eames LCW Chair）（圖 2-41），LCW 指的是 Lounge Chair Wood，也就是無扶手木基座休閒低椅（Lounge Height（L）Side Chair（C）on Wood（W）Base）。（引述自 https://site.douban.com/145454/widget/forum/9322048/）

圖 2-41　伊姆斯 LCW 椅子

　　金屬：銅可能是人們用於製造實用器物的第一種金屬。銅比較耐腐蝕，易導電，導熱。錫也是一種古老的金屬。鐵也是重要的實用性金屬，鋁直到 1825 年才從矽酸鹽中分離出來，是目前地殼中含量最豐富的金屬。高強度、輕便型、高導電性、導熱性。合金是把不同的金屬合在一起，來提高金屬的強度和耐用性。鋼鐵是如今應用最廣泛的合金，它是鐵和碳及其他一些混合物的合金。不鏽鋼的合金含 12%的鉻及一小部分鎳來防止腐蝕。瓦西里椅（圖 2-42）最早生產於 1925 年生產，整體尺寸 79×79×79 公分，座面最大高度 42 公分。骨架採用鍍鎳管鋼，後來改為

鍍鉻鋼管；背靠與座面採用皮革、帆布材料。設計師馬塞爾[12]非常喜歡騎自行車，平常都是騎著經典的阿德勒自行車，穿梭在校園中。騎著騎著，他就獲得設計傢俱的靈感──「如果金屬鋼管可以彎曲成車把，那也可以彎成傢俱吧？」（引述自 https://www.sj33.cn/industry/jjsj/200606/9016.html）

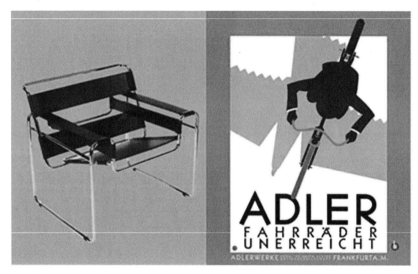

圖 2-42　瓦西里椅

　　石料、玻璃：玻璃是由二氧化矽等構成的，鉛晶玻璃就是人工水晶玻璃，是生產過程中加入鉛，使得玻璃產生高反射，俗稱水晶，是玻璃中的貴族。硼矽酸鹽玻璃具有高抗熱性和抗溫度變化的特點，常用於烹飪用具、實驗室用品和飛機窗戶。

[12] 馬塞爾・布魯爾（Marcel Lajos Breuer，1902 年 5 月 21 日－1981 年 7 月 1 日），是匈牙利的現代主義者、建築師和傢俱設計師。現代主義的主人之一，Breuer 將他在包浩斯的木工店開發的雕塑詞彙擴展到個人建築，使他成為 20 世紀高端設計的世界上最受歡迎的建築師。

第三章　設計原則

3.1 統一性與多樣性

　　統一性是所有原則中最基本的一條，代表著整體感，與整合相似。無論一件作品採用什麼原則，如果最終的結果不能將所有組成部分合在一起，形成一個和諧的整體，就不能稱其為意見成功的設計作品。分析統一性的同時也必須注意多樣性，它們相輔相成，不可分離。（設計看似是一種形式的不斷更新，是指則是一種哲學思想的體現，只有層面更高的人且有紮實設計技巧的人才能設計出優秀的作品。）

　　統一代表完整的圖像，統一意味著調和或一致，這些元素彼此相屬，好似某種超乎偶然因素的視覺聯繫使它們走到一起。這一理念的另一個名詞是協調，如果各個設計項目不協調，它們就會顯得分散毫無聯繫，圖案就會支離破碎，缺乏統一的效果。

　　獲得統一的第一種方法是重複，第二種方法是連續。

　　色彩的精髓在於對比：粗糙與光滑；深色和淺色；龐大與微小，只要增強空間元素的對比（空間、線條、色彩、肌理、材料等），便可以使畫面變得豐富。達到多樣性要求。

　　結合統一性和多樣性最萬無一失的一種方法是以多種方法、多種途徑發展、思考和開拓同一主題。

3.2 平衡與節奏

平衡主要可以分為結構平衡和視覺平衡。前者是一種物理的平衡，後者更多來源於知覺和心理反應。

結構平衡有水平、垂直。放射等幾種平衡。視覺平衡不僅是視覺的也是結構的。節奏一詞源於希臘語，為「流動」的意思。本質上，節奏是一種有規律的跳動。節奏可以分為四種類型：度量節奏、流動節奏、迴旋節奏、高潮節奏。

度量節奏：例如打孔機均衡打孔。

流動節奏：例如高速公路。

迴旋節奏：和放射平衡有關，例如山澗瀑布底部的漩渦具有迴旋節奏。再入旋轉的芭蕾舞演員。

高潮節奏：例如一首樂曲、一幅油畫或一件雕塑。在視覺藝術中，將觀眾引向高潮的傳統手法之一是三角構圖。

3.3 比例與尺度

3.3.1 比例

比例就是「部分與部分」或「部分與整體」的數量關係。在人類的歷史中，「比例」一直是被運用在建築、傢俱、工藝以及繪畫上。尤其是希臘、羅馬的建築中「比例」被當是一種美的表徵。除了建築之外，有幾個理想的比例，古代的學者就已經利用數學的計算將它公式化，而作為設計的基本原理，以便求得統一與變化。其中最基本且最重要的比例就是「黃金比例」。

　　「黃金比例」的歷史可以回溯到古希臘時代，當時的人們發現，如果把一條線段分成長短兩段，而且「全段長：長段長＝長段長：短段長」的話，這種分割方式叫做「黃金分割」，而分割出來的兩線段長的比，就叫做「黃金比例」。

　　除了黃金矩形之外，其他比例的矩形也是美學上所探討的重點。矩形如 1/2、2/3、3/3、3/4 等等，只顯示有理數，且符合此比例者，稱作「靜態矩形」。矩形如√2、√3、√5、√5/2、Ø 等〔（√5＋1）/2（黃金矩形）〕，在比例上顯示無理數者，稱作「動態矩形」，它們比靜態矩形有更多的變化性和更多不同的選擇，在美學上較為廣泛被採用[13]（Kimberly Elam，2001）（圖 3-1）。

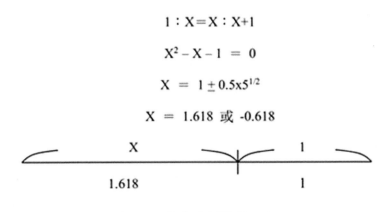

$$1 : X = X : X+1$$

$$X^2 - X - 1 = 0$$

$$X = 1 \pm 0.5 \times 5^{1/2}$$

$$X = 1.618 \text{ 或 } -0.618$$

圖 3-1　黃金比例線段示意

　　比例是我們識別很多事物的一個主要方式之一。人類文明發展過程中，發明了幾種經典比例，它們在人類的生存環境和設計中發揮了巨大的影響力。黃金比例（Divine Proportion），又叫黃金分割（Golden Section），是世界幾何學中重要的寶藏之一。黃金分割是一個比例

[13]　Kimberly Elam.（2001）. *Geometry of Design*. New York: Princeton Architectural Press.

（ratio）。把一條直線分為兩部份，一份較短（設為一米），另一份較長（設為 x 米），直線的總長即（1＋x）米。

短的部份與長的部份比例為 1：X。而長的部份，與直線的總長，比例則為 X：X+1。如果兩個比例相等，那麼，這條直線就是按黃金比例分割。X 的數值，可從下列二次方程式中解得：

正五邊形與五角星形，如圖 3-2 所示，ABCDE 是一個正五邊形，ACEBD 是一個五角星形。

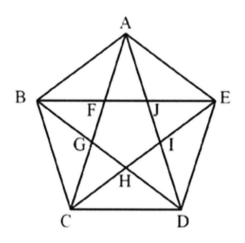

圖 3-2　正五邊形與五角星形

我們再同樣把線條用顏色來加以說明，下面圖 3-3 左圖中任兩條交叉的對角線，都被對方切成兩段不等長的線段，而整段對角線（橫虛線）與長段（斜虛線）的比值，恰好就是長段（斜虛線）與短段（斜實線）的比值。這個比值正是黃金比值Φ。

而圖 3-3 右圖中的兩條虛線對角線將另一條和他們相交的對角線黃金分割於兩交點。

圖 3-3　五角星形對角線分割示意

　　再仔細觀察一下，不難發現在這五邊星形中充滿大大小小的黃金三角形；下圖 3-4 中的三個相似三角形都是黃金三角形。

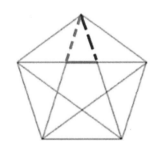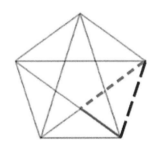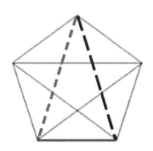

圖 3-4　正五邊形中比例上的相似三角形

　　所謂黃金三角形，是一個等腰三角形其腰與底的長度比為黃金比值。我們若以底邊為一腰作一等腰三角形，則此三角形亦為一黃金三角形，如下圖 3-5。圖中三種不同長度的線段，其中最長的線段（1）與次長的線段（2）比是黃金比例，次長的線段（2）與最短的線段（3）也是黃金比例。簡單來說，頂角為 36 度角的等腰三角形，其底與腰之比恰為黃金比例。

圖 3-5 黃金三角形示意圖：（a）標準形

圖 3-5 黃金三角形示意圖：（b）可無限衍生出數個

　　螺旋形：對數螺旋，例如鸚鵡螺、人類 DNA 的螺旋線、蝸牛殼、大象的象牙、公羊的角等等（圖 3-6）。

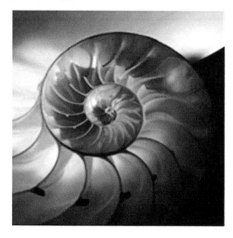

圖 3-6 螺旋形

斐波那契級數：歐洲數學在希臘文明衰落之後，長期處於停滯狀態，直到 12 世紀才有復甦的跡象。這種復甦開始是受了翻譯、傳播希臘、阿拉伯著作的刺激。對希臘與東方古典數學成就的發掘、探討，最終導致文藝復興時期（15 至 16 世紀）歐洲數學的高漲。文藝復興的前哨義大利，由於其特殊地理位置與貿易聯繫，而成為東西方文化的熔爐。又稱黃金分割數列、兔子數列。萊昂納多·斐波那契，籍貫是比薩。1、1、2、3、5、8、13、21、34、……，在數學上，斐波納契數列以如下被以遞迴的方法定義：F（0）=1，F（1）=1，F（n）=F（n-1）+F（n-2）（n>=2，n∈N*），這些數字和黃金分割矩形之間具有精確對應的數學關係，他們發現數字和松果、葵花籽、鳳梨種子的排數和層數恰好相等（圖 3-7）。斐波那契螺旋線，也稱「黃金螺旋」，是根據斐波那契數列畫出來的螺旋曲線，自然界中存在許多斐波那契螺旋線的圖案，是自然界最完美的經典黃金比例。作圖規則是在以斐波那契數為邊的正方形拼成的長方形中，畫一個 90 度的扇形，連起來的弧線就是斐波那契螺旋線。（引述自 https://www.jianshu.com/p/4493987dc1e6）

圖 3-7　斐波那契級數

3.3.2 尺度

設計是透過對尺度的把握可以來控制作品的著重點，作品的比例和尺度通常是由設計師來決定的，設計中為了符合功能要求，各種物品的尺度尤其的重要。設計的流程必須完善，思想必須明確才能做出優秀的設計作品，首先當你拿到一個需要設計的場地，必須明確環境，功能用途、商業用途、經濟因素。

你必須明確你的設計思想，才能做出統一而和諧的作品，設計不是東拼西湊，真正優秀的設計是一種精神的外化。外化是德國哲學家黑格爾常用的哲學術語。在黑格爾的哲學中，外化指內在的東西轉化為外在的東西，主要指物質由絕對精神外化而來。黑格爾認為，物質是「絕對理念」否定自身的結果，世界和人是「絕對理念」為了自我完成的邏輯發展的產物。在黑格爾的唯心主義體系中，理念是內在的東西，物質世界是外在的東西，理念到物質世界的轉化就是「外化」。外化這個概念與佛洛伊德的投射的自我防禦機制相類似，但它更具有普遍性的意義。外化是一種個人體會到他一生中所用重大影響都來自外部作用的感覺，個人不再為自己擔負任何責任，因為「它」或「它們」引起了這個人的行動。

1. 定位你的設計思想（即你的理念、你的顧客人群、你的功能要求、你的審美要求，以及精神享受的要求）。

2. 定位你的設計項目，一個初步形態演變重構的過程。

3. 闡述你的設計項目的含義，以及它們的組合方法（線條、空間、明度、色彩、肌理、材料及光源）。

4. 最終設計帶來的生理體驗和心理體驗，以及符合經濟、商業、市場需求等。

第四章　設計思考和方法

4.1 設計思考

4.1.1 設計思考是科學思考和藝術思考的結合

藝術思考是主要的思考方式，邏輯思考是基礎，藝術思考是表現。

科學思考又稱邏輯思考是一種層層遞進的線性思考。

藝術思考是非連續的、跳躍性的。

設計思考是科學思考的邏輯性和藝術思考的形象的有機整合。

4.1.2 設計思考是一種創造性的思考

思考是人腦對客觀事物本質屬性和內在聯繫的概括和間接反映，以新穎獨特的思考活動揭示客觀事物本質及內在聯繫，並指引人去獲得對問題的新的解釋，從而產生前所未有的思考成果稱為創意思考，也稱創造性思考。它給人帶來新的具有社會意義的成果，是一個人智力水平高度發展的產物。廣義上講，一切突破常規的思考活動都是創造性思考。習慣性思考經常成為心智的枷鎖。羅丹[14]說：所謂大師，就是這樣的人，他們用自己的眼睛去看別人看過的東西，在別人司空見慣的東西上能夠發現出美來。創造性思考具有以下特徵：獨特性，即與眾不同，與前人不同，有獨特的

[14]　奧古斯特・羅丹（Auguste Rodin，1840 年 11 月 12 日－1917 年 11 月 17 日），法國雕塑藝術家。主要作品有《思想者》、《青銅時代》、《加萊義民》、《巴爾扎克》等。

方法，獨特的目標，獨特的見解；流暢性，思考敏捷、表現流暢、觀念流暢、聯想流暢；多向性，即從多方向思考問題。跨越性、綜合性。

　　創造性思考是抽象思考和形象思考、發散思考和聚合思考、順向思考和逆向思考、發散思考和聚合思考等多種思考方式的協調統一。因此，設計的創意往往是多種思考共同作用的結果（加強隨色彩構成和平面構成的學習，以及立體構成的處理方法等）。

　　創造性思考分為發散性思考和收斂思考。發散性思考的優勢在於能夠提出盡可能多的新設想，收斂思考的優勢在於能夠從中找出最好的解決方案。與創造性思考緊密相連的是聯想和想像。發散思考（Divergent Thinking），又稱輻射思考、放射思考、擴散思考或求異思考，是指大腦在思考時呈現的一種擴散狀態的思考模式。它表現為思考視野廣闊，思考呈現出多維發散狀，如「一題多解」、「一事多寫」、「一物多用」等方式，培養發散思考能力。不少心理學家認為，發散思考是創造性思考的最主要的特點，是測定創造力的主要標誌之一。收斂性思考（convergent thinking）亦稱「輻合性思考」、「求同性思考」。透過分析、綜合、比較、判斷和推理選擇出最有價值設想的一種有方向、有範圍、有條理的思考方式。與「發散性思考」、「輻射性思考」或「求異性思考」相對。主要特點是求同，即把問題所提供的各種資訊聚合起來，朝同一個方向得出一個正確的答案。如學生從教材和參考書的各種論點中篩選出一種方法，或歸納出解決問題的一種答案等。美國心理學家吉爾福特認為，它是從所給的眾多方案中引出一個正確答案，或引出一種大家認為最好的或常規的答案[15]。主體從已有的知識經驗出發，圍繞既定核心進行全方位的思考，運用比較、排除、綜合、概括等方法，最終確定一個解決問題的最佳方案的思考方式。

[15]　彭漪漣，《邏輯學大辭典》，上海辭書出版社，2004 年 12 月。

想像：例如達文西設計的飛機。聯想是由一種事物想到另一種事物，是記憶和想像的紐帶。蘇聯兩位心理學家曾用實驗證明，任何兩個概念詞語都可以經過四、五個階段建立起聯想的關係。例如天空和茶，兩個看似風馬牛不相及的詞語，以聯想為媒介，使它們發生聯繫；天空—土地—水—喝—茶。又如木頭和足球：木頭—樹林—田野—足球場—足球。聯想產生的創意本質上是一種師法自然，關鍵在於形態的凝練。直覺思考又稱靈感思考。直覺思考，是指對一個問題未經逐步分析，僅依據內因的感知迅速地對問題答案作出判斷、猜想、設想，或者在對疑難百思不得其解之中，突然對問題有「靈感」和「頓悟」，甚至對未來事物的結果有「預感」和「預言」等都是直覺思考。直覺思考是一種心理現象，它不僅在創造性思考活動的關鍵階段起著極為重要的作用，還是人生命活動、延緩衰老的重要保證。直覺思考是完全可以有意識加以訓練和培養的。由感塊匯出的思考叫「直覺思考」，由憶塊匯出的思考叫「邏輯思考」（引述自 https://baike.so.com/doc/7705469-7979564.html）。

你看到一個人，馬上就可以看出他的基本特徵：高矮、肥胖、美醜、性格等等，這種「看」，就是感覺，同時，也是人的思考特徵之一；你無須任何思考，就可以唱出孩童時代的一首非常熟悉的歌；你可以輕鬆辨別狗和貓，這些都是感覺思考（也可以叫直覺思考），也無須他人教。但是，邏輯思考就不同了：沒有相關的憶塊，你就根本不可能產生，比如中國象棋馬走「日」字，你的思考必須在這個規則下去運行馬，否則，你的思考就不是邏輯思考。因此，兩者最根本的區別就是有規則和無規則的限制，感覺來的思考的規則，並不是真的無規則，只是這種規則對人的思考的形成已經沒有現實意義，比如貓，只能在「貓」的規則下才可以叫「貓」，如果在虎的規則下形成，那就叫虎了，但是這些規則已經不影響人的感覺了。

4.1.3 設計思考的類型

在設計思考的研究中，以認知學為基礎，可以將設計思考分為三種類型：程式性設計思考、典範性設計思考和敘述性設計思考。程式性設計思考主要應用於工業設計，典範性設計思考主要應用於空間設計，敘事性設計思考主要應用於視覺傳達設計。

程式性設計思考：基本上是一種理性思考，同時是一種系統的思考習慣。程式性設計思考認為設計是製造滿足人們需要的人造工具，而人造工具之所以出現不同，是因為人的活動有所不便或不滿，這種不變或者不滿就是問題，這種問題不但可以定義，還可以分解或者組合。依據系統論，先將問題分解成小問題，然後各個擊破，再將答案組合，這個大問題就有了答案。初步設計方案便形成了。程式性設計思考傾向於以生產過程中可用的工具來思考，不但完整的工具可用，零件或構建都有用，這種思考進一步發展出現代設計史上聲勢浩大的功能主義設計。英國設計委員會在瞭解人們是如何處理資訊並提出解決方案時，發現大家都會經歷相似的過程，於是將這個流程進行提煉，總結為雙鑽模型 Double Diamond。圖 4-1 是雙鑽模型，描繪了設計師或相關從業者的設計過程，兩個菱形體現了發散和聚焦的思維方式：從更廣泛、更深入的角度探討問題，然後針對結論集中採取行動。（引述自 https://zhuanlan.zhihu.com/p/259729204）

雙鑽模型主要包含四個階段：發現、定義、構思和實現：

決策：設計正確的東西

(1) **發現 Discover：需求分析**

跳脫出自己的假設，深入瞭解專案和用戶，明確當前存在的問題。

(2) **定義 Define：問題聚焦**

對資訊進行整合和過濾，發現問題背後的隱藏邏輯和本質需求。

執行：正確地設計

(3) 構思 Develop：設計預研

　　不斷尋找靈感並發散思考，提出對應的設計方案。

(4) 實現 Develive：方案交付

　　細化方案並落地，並在測試過程中不斷完善。

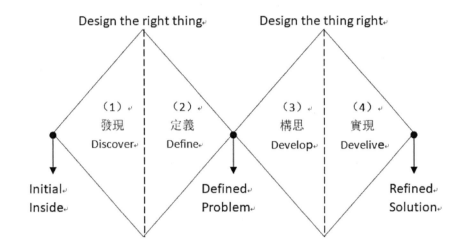

圖 4-1　雙鑽模型 Double Diamond

　　典範性設計思考：是指設計的創作是在社會文化的規範下，透過社會的價值觀或文化符碼，透過設計作品的製作和使用，透過實質環境的組成和改變，表達出社會、文化特有的精神內涵和形式特點。典範性設計思考是一種歷史思考，傾向於將自己傳統上的傑出作品當作典範來繼承，建築設計是這方面的突出代表。現代建築運動之前，絕大多數設計思考模式都是這種思考。典範性設計方法包括典範的尋找，還包括典範的模仿和突破，傳統的設計學習一般都是先學習自己心儀門派的典範作品，進行臨摹、仿作、分析，然後進行突破創造自己的風格。

　　敘述性設計思考：敘述性設計思考的重點是表達和宣傳，其認為設計的重點不在於設計的實用性，而是設計中所涵蓋的歌頌、表達的功能。

4.2 設計方法

4.2.1 功能論方法

　　將功能放在首位，作為一個成功的設計師，除了有外觀設計的技能，還要兼具材料學、工程學、力學等多方面廣博的知識。功能分析方法是透過分析事物（或系統）的功能及其作用，進而認識事物（或系統）特性及內部結構的一種科學分析方法。其主要目的是為了更有效地應用該事物（或系統），充分發揮其作用。現已成為科學研究中廣泛採用的基本方法。

　　由於任何一個系統的功能既與系統內部結構有關，又與環境有關，因此，功能分析可從兩個方面進行。

　　一、從功能與結構的關係中分析系統功能。一般說來，結構決定功能。當組成要素不同時，有不同的功能，如木材和鋼材具有不同的功能；當要素相同而結構不同時，有不同的功能，如金剛石和石墨（都由碳原子組成）具有不同的功能；不同層次的結構，有不同的功能，如省政府和縣政府就有不同的功能；同一功能，還可由不同的結構來表達和實現，如公共交通既可用汽車，也可用電車，又如計時，既可用機械錶，也可用電子錶。

　　二、從系統與環境的關係中分析系統功能。由於系統與環境發生著物質、能量和資訊交換，因此可從輸入和輸出分析系統的功能。輸入說明環境對系統的影響，可是變換和輸出，不僅能反映輸入的影響，也能反映系統結構和調節機制的作用。系統的輸出必須適應環境的需求，如果不適應，還要反作用於系統，改變系統的功能。功能分析應與結構分析相互結合，才能達到全面認識系統的目的。已廣泛應用於自然科學和社會科學研究中。

4.2.2 藝術論方法

　　藝術學的門類獨立，卻有明確的學科內涵指向性，並不包括文學、美學這些學科。而是專指美術、音樂、舞蹈、設計、戲曲、戲劇、電影、電視、曲藝等等。即專指具有視、聽和表演性質為特徵的藝術形態。文學並沒有被涵蓋在這裡面。所以，一些人認為藝術是審美的，文學、美學都與審美有關，於是在這種邏輯下紛至遝來，玩起「藝術學理論」來了。殊不知早就有人說，不懂藝莫談藝。但又因為「藝術學理論」這門學科是純理論的性質，表面看沒有藝術的實踐活動，於是一些勇氣可嘉者，以無畏的勇氣進入到藝術學理論這個研究領域中來。當然，我絕無任何理由說這些人不可進行「藝術學理論」的研究，完全可以研究，也需要他們來參與。

　　但問題是「藝術學理論」首先要面對的是藝術作品，不是直接的理論。那麼，當他們或我們面對藝術作品如何研究它們、如何詮釋它們，並進而上到藝術理論的高度，這就涉及一個對藝術的認識和理論研究的方法問題了。

　　如何理解「藝術學理論」我們無法繞過它建立的初衷。無論是從學科，還是現實藝術研究的狀況，都缺乏一個統攝藝術的理論體系和專門探討、研究這門學問的學科。基於這個現狀和認識，張道一先生提出了「應該建立藝術學」的構想策略。對於藝術的宏觀考察，整體研究，綜合地探討它的共性和規律，作為人文科學的一部分進行配置，在藝術教學中則一直闕如。

　　這裡已經把構建「藝術學」的目的講得非常明確了，並率先於 1996年在東南大學開始招收首屆「藝術學」博士生。這就是「藝術學」建立的目的和意義，是構建藝術學的初衷。

　　但是自從藝術學理論成為「大蛋糕」以後，各地紛紛申報藝術學理論碩士點和博士點。就目前高校申報成功的博士點情況來看，藝術學理論的博士點申報成功數為 18 個點，居藝術學下的一級學博士點最多。為何一

下增加了這麼多的藝術學理論博士點，這是非常怪異的事情。我們簡單分析一下就明白其中的「奧祕」了：其他一級學科都有藝術創作實踐學科支撐，也有本學科的史論支撐。藝術實踐需要很多的優秀藝術作品，如國家級別的獎、大展、演出等藝術作品，來支撐申報碩、博學科點。這些藝術作品一時半會是弄不出來的。當然本學科的藝術史論也是很重要的理論部分。那麼，唯獨不需要藝術作品而全憑藝術理論支撐申報的「藝術學理論」碩、博點，就有很大的問題了。即申報的成果材料是否屬於藝術學範圍內的理論研究成果，非常值得質疑。因為一些申報碩、博點的成果，多是文藝學和美學的研究成果。有的高校甚至就是以文學院的名義申報「藝術學理論」的博士點，居然也成功了。這種亂象就給「藝術學理論」的學科方向和研究，帶來了前所未有的麻煩和混亂。

從學理上講，文學屬於藝術的範疇，但是從當前的學科上講，文學與藝術學各屬於兩大門類科學。而且從學科內部範疇的確認中，藝術學下屬的是美術、音樂、舞蹈、戲曲、戲劇、電影、電視、曲藝等等視聽感覺系統的藝術種類，並不把文學包含在其中。藝術學理論也是對這些「藝術種類」進行綜合、宏觀、整體的理論研究，討論藝術規律和原理性的問題。張道一先生把藝術的理論分為三個層次：第一層次是藝術的技法理論；第二層次是藝術的創作理論；第三層次是藝術的原理性理論。

最後一個層次當屬我們今天說的「藝術學理論」了，但前面兩個理論層次才是它的基礎。沒有藝術技法理論和藝術創作理論為基礎理論，藝術的原理性理論就無法進行展開和研究。藝術技法和藝術創作直接與藝術作品關聯，藝術學理論的研究首先也要面對它的研究目標。藝術學理論不能簡單地從理論到理論，它需要自己的研究目標——藝術作品作為底層基礎。脫離藝術作品的理論，只能是空洞的烏托邦似的理論，也不可能把問題討論清楚，把理論說透。因此，從事藝術學理論的研究，應該首先是熟悉各藝術種類的藝術，知道它們是如何被創造出來的？藝術家運用的什麼技法？藝術家如何運用技法？作品的結構如何？佈局如何？怎樣呈現主題

或母題？如果再具體一點，繪畫藝術的筆墨生成、技法與藝術原理是一種什麼關係？如何理解中國畫論中所探討的筆墨問題？什麼是皴法？為什麼說皴法的出現是中國山水畫成熟的重大標誌？

　　怎樣解讀范寬《谿山行旅圖》（圖 4-2）中皴法與線條的關係問題？怎樣理解皴法與樹木山石的結構關係問題？李成、郭熙又是如何推進山水畫的進程？他們使用的蟹爪樹枝造型和卷雲山石造型，對中國山水畫造成什麼影響？又怎樣分析《清明上河圖》中出現的蟹爪樹枝的形態與李成、郭熙之間存在的關係？再譬如西方繪畫，威尼斯畫派、荷蘭畫派對「光」是如何理解和表現的？他們與印象畫對「光」的理解和表現的差異是什麼？印象派的環境色是依賴什麼關係構成的？環境色在畫面中是怎樣呈現的？如何看待印象畫派的寫實性質？他們與文藝復興時期的寫實是何種關係的寫實？與寫實主義又是一種什麼關係？這些不從技法和創作上探討是說不清楚的。（引述自袁志正，《中國畫名作鑒賞》，新華出版社，2015.07：第 114 頁）《蒙娜麗莎》（圖 4-3）畫面的焦點在什麼位置？為何要出現這個焦點？面部的明暗關係和人物結構形成的是何種對位的關係？如此等等。沒有這樣的藝術技法理論和藝術創作理論為基礎，又如何做藝術學理論的研究呢？又怎麼上升到理論高度呢？這裡我們還僅僅是以繪畫為例，而且順便提出幾個問題。藝術學理論是要把所有藝術種類全部打通，來探討藝術的原理性問題和藝術的規律等問題，而所研究出來的成果，又能揭示所有不同種類藝術共性的本質特徵，而不是某一藝術種類的本質特徵（否則就是門類理論），還能解釋藝術總體規律，又是具有宏觀的、綜合的和整體的高度的藝術理論。試想，當下這種混亂的現象，如何做藝術學理論研究和學科建設？

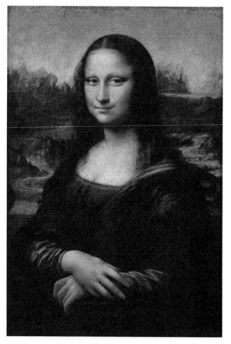

圖 4-2　《谿山行旅圖》　　　　圖 4-3　《蒙娜麗莎》

(1) 藝術學的實踐與理論

　　我們這裡提出一個行之有效的簡單方法，就是從事藝術學理論的研究者，首先要真的懂得藝術，瞭解藝術。要做到這一點，就要求藝術學理論的研究者，具有一定的藝術創作實踐經驗。學習一些美術、音樂、舞蹈的基礎知識。很多人在探討中國山水畫時，常愛用「散點透視」來理解中國的所謂「透視問題」，還有一些研究者，非得把郭熙、郭思父子提出的「三遠」當成西方的透視對待。這些都是常識性的錯誤。為什麼我們在這裡把美術、音樂和舞蹈作為藝術學理論研究者需要具備藝術實踐的目標，主要在於這幾個方面：美術是視覺的、空間的藝術，音樂是聽覺的、時間藝術。也就是說，從美術和音樂各自包含藝術存在方式和感受方式兩個方面，人類感受藝術的兩大主管精神層面的高級器官——視覺和聽覺，被美術和音樂全囊括盡了。舞蹈的載體非常特殊，它是我們人類自身情感直接

宣洩的載體——「情動於中而形於言」。

　　言之不足，故嗟歎之。嗟歎之不足，故詠歌之。詠歌之不足，不知手之舞之，足之蹈之也。從這個層面講，舞蹈與人類關係最直接。其他的藝術形態，諸如戲曲、影視、設計、曲藝等等，都有我們說的美術、音樂和舞蹈的基本要素。除了設計外，但設計與美術相關，其他均是「時空藝術」、「視聽藝術」或「綜合藝術」。如果能夠打通美術、音樂、舞蹈這三門藝術種類，基本上就有藝術學理論的視野了。我們把藝術學理論要求打通的核心三門種類美術、音樂和舞蹈，稱為「三原色」打通論。我們這裡形容的「三原色」來自繪畫色彩理論。從色彩的關係上講，擁有了紅、黃、藍三原色，就可以調出任何顏色來。從事藝術學理論的研究者，如果擁有美術、音樂和舞蹈這「三原色」，就有綜合的學術能力，有宏觀的學術視野和整體的駕馭能力。但是，一個從未學過繪畫的人，沒有藝術實踐經驗，他哪裡會知道這裡「形容」的含義，因為他根本不知道何種顏色調在一起，變成的又是一種什麼顏色來。如果是一位學過繪畫的人，這個形容對他來講，藝術學理論的困惑問題就迎刃而解了，知道為什麼要打通各種門類藝術關係的含義，知道藝術學理論是做什麼的了。很多「看熱鬧」的群體，最多知道一些類似這樣的概念，僅僅是文字表層的概念而已，是知其然不知其所以然。所以，我們宣導從事藝術學理論的研究者，需要掌握美術、音樂和舞蹈的一些基本技法，親自參與一點藝術實踐創作活動，並將這些實踐經驗綜合之，作為自己從事藝術學理論研究的基礎知識。

　　基於以上的藝術實踐經驗角度，藝術學理論的研究方法需要「形下至形上」，然後歸納藝術的普遍性和原理性。張道一先生指出：「藝術學則是研究藝術實踐、藝術現象和藝術規律的專門學問，它是帶有理論性和學術性的，成為系統知識的人文學科」。不懂得藝術實踐或沒有藝術實踐的經驗，如何去研究藝術實踐，如何研究藝術現象，當然也就無法研究藝術規律了。對藝術規律的探究，首先是來自於對藝術本身諸問題研究所得出的結果。藝術理論研究如果不是針對藝術作品去研究問題，而是從一個概

念到另一個概念，一種理論到另一種理論是沒有意義的。（引述自張道一
_baidu.com）

　　中國文化思想一直強調的是「道」與「器」的關係問題，「道」與
「器」的關係正好說明了「藝」與「術」的關係問題。「道」與「藝」對
應，「器」與「術」對應。中國的「藝術」這個概念就是「道器」概念的
物質化具體的呈現。沒有形而下的「器」，就不可能產生形而上的
「道」。藝術同樣如此，沒有形而下的「術」，就沒有形而上的「藝」。
由「器」進「道」是中國文化的基本邏輯。這裡正好給我們提供了藝術學
理論的研究方法，就是以藝術作品為研究目標和起點，再上升到藝術的理
論高度，即由形而下至形而上的研究方法。脫離藝術作品這個研究目標的
理論研究，終究是偽藝術學理論。

　　這種偽理論的確有。有人提出藝術學理論設立「應用藝術學理論」，
這就是本身脫離藝術作品和藝術實踐的人，才會提出這種奇怪的「理論」
來。藝術理論不是抽象理論，不是從概念到概念。它本身就是具體的，並
且對藝術創作具有指導性的意義。這就是藝術學理論的「用」。怎麼會再
「整」一個古怪的「應用藝術學理論」來。提出這樣「理論」的研究者，
估計是哲學或美學學術背景出身。因為在美學中提出「實踐美學」，便借
用這個概念略微改動，用到藝術學的學科裡來。我們都知道，哲學和美學
在西方來講本是一家，都是以邏輯的方法，用概念推演概念，概念實證概
念的學科。黑格爾就是用他的絕對理念來證明他的美的概念，最終實證出
「美是理念的感性顯現」的結論。所以，黑格爾[16]的絕對理念、絕對精神
和他的美是一致的，美也是抽象的概念。即使黑格爾在他的《美學》著作
中談到了藝術，也是作為論證「美」的概念的，而不是以藝術為研究目標

16　格奧爾格・威廉・弗里德里希・黑格爾（德語：Georg Wilhelm Friedrich Hegel，常縮寫為
　　G. W. F. Hegel；1770 年 8 月 27 日－1831 年 11 月 14 日），德國哲學家。其時代晚於康
　　得，是德國 19 世紀唯心論哲學的代表人物之一。

探討具體的美的本質問題。因此，西方美學中的「美」是抽象的「美」。

　　實質是把「美」作為一個哲學的概念，探討的依然是哲學問題。哲學的思考方式就是邏輯推論，從概念到概念的推論，不是去解決實際問題的，是解決思考本身的問題。故此，隨著西方美學發展，美學家們認識到「美」要解決實際問題，要用到社會生活實踐中，提出了「實踐美學」，近年來也有直接提出「實用美學」的。藝術學則與美學不同，藝術學的建立就是要解決藝術的問題，西方同樣如此。所以，一旦美學解決不了藝術的問題，德國的德索（1867-1947）和烏提茲（1883-1965）等西方美學家，將藝術學從美學中分離出來。中國藝術學的建立沒有遭遇西方這種「分離」情況，一開始就是針對藝術進行研究的，要解決藝術的問題。中國古代畫論、書論、樂論、舞論、曲論，甚至詩論、文論，都是直接以作品為研究目標，並直接解決藝術（也包括文學）的問題。也就是說，中國的藝術學研究是從形而下開始的，然後才提出形而上的藝術理論來解決藝術問題。

　　諸如氣韻論、意象論、意境論、寫神論、逸品論、一畫論，立象盡意，得意忘象，中得心源，澄懷味象，以形媚道，神與物遊，大象無形等，這些形而上的藝術理論，就是解決中國藝術問題的藝術理論。再提一個「實用藝術學理論」，不但缺乏起碼常識，邏輯也不通。這就是跟著西方文化邏輯跑的結果。

　　現在，中國人頭腦裡裝滿了「進步」、「發展」、「先進」、「落後」、「規律」、「必然性」這一類西方文化特有的概念，為了不「落後」，因襲照搬西方話語，也就成了中國學術「進步」的一個標誌。20世紀以來，中國學術越來越「歐化」、「美化」，其原因就在這裡。這不是說，中國學者不是在做中國學術，而是說，有更多的中國學術變成了西方學術的傳聲器：套用西方方法、論證西方結論、用西方語言說話，甚至直接重複西方話語等學術要求思考，思考是批評的第一步。中國學術不能再人云亦云，不能再唯「外」是從了。現在缺少的正是思考，是在思考基

礎上的分析與批判，這是當前中國學術最大的障礙。現在的中國學術不是無知，而是沒有自信，中國學術應當構築自己的話語了。

　　這裡對「唯外」的這種現象，批評得非常有道理。藝術學界這種現象也是非常突出。總以為西方人的著作、理論、概念以及表述方式，都是先進的，不用幾個西方的概念和理論，就顯得自己落後。西方美學中提出「實踐美學」，故此改頭換面地跟風，提出一個所謂的「應用藝術學理論」。

(2) 藝術學理論研究方法

　　藝術學理論研究方法，除了我們指出從形而下的作品作為切入點外，還有就是最普通的一種研究方法，即歸納法。前面我們用了「三原色」原理，來形容藝術學理論需要打通美術、音樂和舞蹈這三門藝術種類的道理。也就是說，至少我們應該把美術、音樂和舞蹈的共性探討、研究和分析出來，從這些種類的藝術創作中，尋找到它們的規律和共同的原理。藝術學（即現在稱為「藝術學理論」），就像水果，水果是抽象的，看不見、摸不著，但又存在著，經常提到它。我們常說「吃水果」。這句話對，也不對。抽象的水果怎麼吃，只能吃具體的蘋果或香蕉。這就如同其他藝術的門類，如美術、音樂、舞蹈、戲曲戲劇、影視等，是具體的藝術種類。就像蘋果、香蕉、梨子、葡萄等，是具體的水果種類，它們為何叫水果，因為它們有「水果」的共性特徵。藝術學理論就是要透過這些具體的藝術種類，找出它們共性的東西。為什麼美術可以稱為藝術？音樂可以稱為藝術？舞蹈可以稱為藝術？戲曲戲劇、電影電視、設計等都可以稱為藝術？

　　說明它們有共同原理性的東西，才能被稱為「藝術」。歸納出共性的東西，研究原理性的特徵，這就是藝術學理論的方法。一旦我們掌握了藝術規律和原理，就可以用這些原理性的和規律性的藝術學理論，指導藝術創作實踐了。往往有的研究者，過去的學術背景可能是某一種類的藝術，

如美術、音樂、設計、舞蹈、影視、戲劇或戲曲等等。在從事藝術學理論研究過程中，如果只限於自己的專業背景，就可能會成為門類藝術的理論研究。局限在美術中，就可能成為美術學的理論研究；局限在音樂中，就是音樂學的理論研究，以此類推。這些都不是藝術學理論的研究。簡單地講，畢竟還有一個學科的問題。從學理上講，如果沒有打通藝術的種類，缺乏歸納的方法，沒有整體的宏觀學識視野，就做成其他的門類學科研究了。目前藝術學理論博士論文的開題，都會遭遇這個問題。有的藝術學理論博士生論文，不符合學術要求，開題報告跑到別的學科去了，做成了諸如美術學、設計學或戲劇戲曲學等等。

　　從這個角度講，藝術學理論對研究者來說，必然有學科的學術要求。既然是用綜合的、宏觀的和整體的學術研究方法，行之於藝術的分析、揭示和詮釋中，就要求從事藝術學理論的研究者，「打通」藝術學的各個門類的一級學科，使研究者的思考來回貫穿於各門類藝術創作實踐中，及其各自的歷史中和現象中。中國有句俗語，叫做「隔行如隔山」，意思就是一行不同一行，差異很大。譬如美術和音樂，表面上看，二者根本不搭邊。但同時，中國還有一句俗語，叫做「隔行不隔理」，意思就是說儘管各行不同，不搭邊，但是道理是相通的。某種程度上講，藝術學理論探討、研究、分析和詮釋的，就是這個「隔行不隔理」中的這個「理」。研究者能夠基於幾個藝術種類，再打通這個「理」，基本上就能夠有「一通百通」的學術能力了。只有「通」了，才能歸納出「理」來。由此可知研究方法，需要看研究者的學術能力之所及。也由此而知，藝術學理論的研究，對研究者的要求較高。

(3) 目標、材料和理論結構

　　藝術學理論的目標、材料和理論結構問題，是研究藝術學理論研究運用方法的問題。繪畫、雕塑、設計、音樂、舞蹈、戲劇、戲曲、影視、曲藝等等，從整體、宏觀和綜合的方面說，它們是藝術學理論的研究「目

標」；從具體研究的角度講，它們是藝術學理論研究運用的「材料」。一定要注意，我們這裡對「目標」和「材料」用法和區分的描述。我們可以說，藝術學理論的研究目標就是藝術，因為在研究雕塑或樂曲作品時，可以籠統地說這個研究目標是藝術。但是，當雕塑或樂曲作為具體運用的「材料」時，即在具體地如何運用這些「材料」時，卻關係到是否屬於藝術學理論的研究。換句話說，當我們運用和選取這些「材料」時的不同方法，不同用途，不同目的，是區別其是「藝術學理論」研究，還是「美術學」研究、「音樂學與舞蹈學」研究、「設計學」研究，或「戲劇戲曲影視學」研究的重要標誌。

有的學者認為，所用的「材料」探討的是藝術原理性的問題，規律性的問題，即使用的一個門類的「材料」，都屬於藝術學理論的研究。這種觀念大體是正確的。說大體是正確，是因為在認識藝術學理論的學理方面是正確的。但是不完整，有缺陷，關鍵點還是「材料」單一，缺乏說服力。譬如僅僅使用書法作品作為藝術學理論研究的材料，某種程度上可能只會解決書法方面的一些問題，即所探討書法藝術的規律並不具有普遍性。如果僅僅用繪畫藝術作為材料，研究的結果，同樣只能說明繪畫的問題，可能連雕塑的問題都解決不了，也很難得出一個具有普遍性的規律。以此類推，同理可證。雖然說研究者的主觀願望是基於藝術學理論的宏觀、綜合和整體的把握藝術本質和規律問題，但是受其所使用的「材料」局限，很難得出一個具有普遍性的結論來。而且，單一的「材料」也容易被人質疑，或被理解為某個種類的如音樂學或美術學的理論研究。因此，對「材料」的佔有、分佈和運用，關係藝術學理論研究的成果是否具有普遍性，是否能研究出原理性的問題來。同時也可以以此印證，是否是藝術學理論這門學科的研究。材料的全面性和典型性便是決定藝術學理論研究的基礎。藝術學理論的研究材料，盡可能涵蓋所有的藝術種類，至少要涵蓋美術、音樂和舞蹈這三方面的作品，用這三方面的作品作為研究目標，同時作為材料，歸納和印證出所研究的實質性問題。在所有被運用的材料

中，為了圍繞研究的問題，研究者就不能再按照藝術的「分類」來組織材料，而是依據研究的問題「重新」組織材料。從這個角度講，美術、音樂和舞蹈的作品——材料，就是被打「亂」的，不是按藝術種類組織材料。研究者必須明白，這裡沒有「種類」（「門類」）之分，唯有總體的藝術作品或藝術材料。

這裡就涉及一個材料和理論結構先後的問題。即使不涉及先後問題，也涉及材料與理論結構的關係問題。應該注重的是首先掌握大量的材料，只有擁有大量材料，才能做研究工作。但是，一些研究者卻先框定一個所謂的理論體系，然後根據需要再來補充材料。這樣「先入為主」的做法存在一個問題，就是忽視或遮蔽另一些材料的存在，或者選取材料時為我所用，容易走向片面或極端。前面我們就講到「形而下至形而上」的方法過程，這個邏輯發展下來就是以材料和目標為依據，即依據藝術創作和藝術現象，去發現和研究問題，研究藝術的規律和原理，研究藝術與人的關係，研究藝術與思想的關係等等。因為只有藝術發生了，我們才有可研究的目標和材料。所以，藝術學理論的理論結構是從藝術創作、藝術現象中去發現問題、探討藝術的規律和本質，研究藝術與社會、藝術與人的問題。同時，我們要看到的是，從事藝術學理論的研究者，對材料的掌握和運用本身是一種學術能力的表現。對於沒有藝術實踐經驗的人來講，面對研究的目標——藝術，是麻木的，掌握起來要困難一些，運用起來會吃力一些。沒有良好的藝術感受能力，對藝術材料也就沒有什麼感覺。藝術作品的精奧也會因沒感覺而遮蔽，駕馭不了豐富的藝術材料。因此，我們反覆強調從事藝術學理論的研究者，自身需要懂得藝術，最好具有一定的藝術實踐經驗。

(4) 結論

任何理論的有效性至少體現在兩個方面：一是研究者使用的方法正確，得出有效性的結論，並能有效地解決藝術問題；二是任何研究出來的

新理論，本質上又是一種理論的方法，在於有效地對未知領域的研究運
用。當然，前提是前者的有效性，再向前推，就是一個正確的研究方法。
正確的研究方法來自於正確的思考。我們在探討藝術學理論的研究方法
時，也涉及其他相關問題的探討。譬如學科問題、分類問題。學科的分類
在於明晰制定教育方針策略和教育措施的踐行，也在於確定研究方向和研
究範圍，更形而上一點，也在於教育制度的確立。「藝術學」為什麼要從
原來的「文學」中分離出來成為一個大的門類學科，下設 5 個一級學科
（當然 5 個一級學科是否合理，還可以再探討），說明了這是中國教育制
度和教育方針的進步，也是在學理上把「亂輩」的現象梳理了一下。從學
理上講，文學應該屬於藝術的範疇之中。儘管「亂輩」現象還沒有徹底被
清理，但比起「兒子」成為「老子」要好得多。既然我們已經確立了藝術
學的科學範圍和目標，在學科的建立中，就需要遵守這個學科的基本要求
和規範。但是，大家在分蛋糕——申報碩、博點的時候，規矩方圓被任意
切割。蛋糕是拿到了，可是接下來研究的時候，成了各唱各的戲，想怎樣
做就怎樣做。我們不反對交叉學科的研究，反而鼓勵交叉學科的研究。學
科交叉會成為一些新的研究方向，甚至出現一些新的學科。為此，張道一
[17]在建立「藝術學」時，早就思考到了這個問題：

（一）藝術思考學——這是藝術學與思考學交叉結合的學科。

（二）藝術辯證法——這是藝術學與唯物主義辯證法交叉結合的學
科。

（三）藝術倫理學——倫理學屬於哲學的一個分支，也稱「道德
學」，是研究人的道德義務的科學。藝術倫理學的建立，既為藝術理論增
添了道德哲學的支柱，也充實了藝術的內容。

[17]　張道一教授是著名的工藝美術史論家、民藝學家、教育家、圖案學家，中國當代藝術學學
　　科的主要創始人，東南大學藝術學系創始人，國務院學位委員會藝術學科評議組召集人。

（四）藝術社會學——社會學是以社會為統一體而進行研究的一門科學，主要研究人類的社會生活及其發展、社會的本質、社會進化的過程及其原理等，藝術社會學是將藝術學當作一種重要的社會活動來研究，有助於在不同的社會中對藝術進行定位，從而發揮藝術的功能。

（五）藝術心理學——心理學是研究心理規律的科學。藝術心理學從藝術的角度研究各種心理活動。

（六）藝術文化學——文化是一個大概念，不論是廣義的解釋還是狹義的解釋，它所包括的內容都很廣。藝術是文化的一部分。藝術文化學是在文化的大背景、大範疇內透過比較研究，展示藝術的特點和作用的。

（七）藝術考古學——藝術考古學是藝術學和考古學的結合，不僅為藝術的研究提供了有價值的資料，使藝術史更加充實豐富，也有助於考古學的發展。

（八）宗教藝術學——宗教是一種歷史現象，是一種社會藝術形態，伴隨著人類的發展而成為一種信仰。宗教藝術學是解釋這種歷史的現象，闡明藝術以宗教為載體、宗教利用藝術形式的社會影響及其自身的發展的科學。

（九）藝術市場學——市場學的基本概念與基礎知識，市場經濟，資訊，經營與策略票房價值與經紀人，附加價值。

（十）工業藝術學——在現代社會中，工業在國民經濟中佔有主導地位。工業藝術學既帶有綜合的性質，又是一個新興的學科。

（十一）環境藝術學——當今世界，環境科學已成為人們共同關心的一門學問。環境藝術學是研究如何在保護環境、防止環境污染的前提下，創造優美的生活環境的學科。

　　無論怎樣交叉，立足點必須是藝術學，而不是其他學科，不然就不是藝術學理論的研究了，可能就變成文學研究、哲學研究、美學研究或經濟學研究了。學科交叉研究，本質上僅僅是一種方法，借用其他學科的方法研究藝術學，不能把方法當成學科。

4.2.3 系統論方法

　　即人—機—環境—社會的大系統來認識具體設計的方法，具體設計設計時就不僅考慮功能、形式等，而是要考慮到物與物、人與人、物與自然、物與社會這樣一個系統的關係。在現代科學的整體化和複雜化發展的趨勢下，人類在面對巨大的、關係複雜、參數眾多的複雜問題面前，就顯得無能為力了。固有的傳統方法在這些問題面前顯得一籌莫展，新興的系統分析方法卻能順應時代、創造性地為現代複雜問題和任務提供了一種全新的思考方式。系統論作為現代科學的新潮流，在完善自身的同時，也促進著各門科學的發展。應用到今天具體的設計中，一方面越來越複雜的設計紛至遝來；另一方面，作為交叉性很強的設計學科本身來說，也應該建立在系統論理論之上，設計目標不應只看成單獨個體，而應該從內部、外部及內外部構成的整體，放置在一個系統中考慮，從系統論設計方法為主題，以探究系統論設計在當下的應用情況和在未來設計方法所佔有的地位為目的，其實質意義在於系統論不僅反映了現代科學發展的趨勢，也反映現代文化的時代特點、現代社會生活的複雜性，所以它的方法能夠得到廣泛地應用，希望能從系統論這一整體概念中得出適用於設計中的一般方法和啟示。透過比較國內外系統設計的差異與相同點，以及發展現狀，試圖建立系統論設計方法與其他設計思考方法之間的關係，比如複雜性設計思考方法等。

　　一般系統論（General system Theory）是研究複雜系統的一般規律的學科，又稱普通系統論。現代科學可按所研究目標系統的具體形式劃分成各門學科，如物理學、化學、生物學、經濟學和社會學等；也可按研究方法劃分成兩大類別，即簡單系統理論和複雜系統理論。一般系統論是研究複雜系統理論的學科，著重研究複雜系統的潛在的一般規律。而「系統設計」中「系」指關係、聯繫，「統」指有機統一，各要素間相互作用，相互依存。所謂系統設計即用設計手段創造單個要素或事物之間的有機聯

繫，就是將設計目標當作一個整體的系統加以認識和研究，從全域出發，將系統的各個組成部分看作是子系統或要素，並透過整合，將這些子系統或要素置於一個大的外部環境中加以考慮，從而建立起子系統之間的相互聯繫，以及系統與外界環境之間的有機聯繫。

　　「系統」一詞由來已久，在古希臘時期，系統指的是複雜事物的總和。發展至近代，一些科學家和哲學家常用「系統」一詞來表示複雜的、具有一定結構的整體。在宏觀世界和微觀世界，從基本粒子到宇宙、從細胞到人類社會、從動植物到社會組織，無一不是系統的存在方式。近代以來完整地提出系統理論的，則是奧地利的路德維希，馮・貝塔朗菲，他在 20 世紀 20 年代，貝塔朗菲在研究理論生物學時，用機體論生物學批判，並取代當時的機械論和活力論生物學，建立有機體系的概念，提出系統理論的思想。從 30 年代末起，貝塔朗菲就開始從有機生物學研究，轉而建立具有普遍意義和世界觀意義的一般系統理論。1945 年他發表了《關於一般系統論》，這篇文章可以看作是他創立一般系統論的宣言，研究系統中整體和部分、結構和功能、系統和環境等之間的相互關係、相互作用的理論。而所謂系統思考則是指以系統論為基本思考模式的思考形態，其基本原理包括：

(1) 整體性原理

　　整體性是系統的最基本的屬性，因此應該把系統作為有機的整體來看待。構成系統的各要素雖然具有不同的性能，但它們是根據邏輯統一性的要求而構成的整體。系統不是各要素的簡單集合，系統中各單元及其組合必須服從整體的要求，必須以整體觀念來協調系統內部的諸單元。

(2) 相關性原理

　　系統內各單元是相互聯繫、相互作用、有機地結合在一起的。系統中相互關聯的部分或部件形成「部件集」，每個「集」中各部分的特性和行為相互制約、相互影響，這種相關性確定了系統的性質和形態。

在模組化系統中,相關性體現為模組化系統中的鏈網狀的介面系統,如模組之間的機械介面、電氣介面、機電介面、各種物理量與電學量的介面、資訊介面等;另外,還需考慮模組及系統對環境的介面,如對氣候環境、生物與化學環境、機械環境、電磁環境的適應性等;此外,還有模組及系統與人的介面問題。只有充分注意各個介面的協調和匹配性,才能保證系統整體的良好品質及可靠性。

(3) 層次性原理

層次性是系統的普遍特性。一個系統可按其功能或結構分成若干層次,即系統由子系統組成,而子系統又由更小的單元或要素組成,如此層層相套。

(4) 動態性原理

物質和運動時密不可分的,各種物質的特性、形態、結構、功能及其規律性,都是通過運動表現出來的,要認識物質首先要研究物質的運動。現實系統一般都是動態系統,系統各要素間及系統與環境間存在物質、能量、資訊(如原材料、動力、市場等)的流動。系統不是一成不變的,系統的動態性使其具有生命週期。

(5) 目的性原理

系統具有目的性,系統的目的和要求既是建立系統的根據,也是系統分析的出發點。在建立系統時,首要任務就是確定系統應達到的總目標(目的和要求),以此來確定各子系統的分目標,並為實現總目標而對系統結構及時地加以調控,目標不明確的系統是無實用價值的。

系統論(或稱普通系統論)是由貝塔朗菲[18]創立的一門邏輯和數學領

[18] 卡爾・路德維希・馮・貝塔朗非(德語:Karl Ludwig von Bertalanffy,1901 年 9 月 19 日 — 1972 年 6 月 12 日),奧地利生物學家,一般系統論創始人。

域的科學，其目的在於確立適用於一切系統的一般原則。他於 1948 年出
版的《生命問題》一書一般標誌系統論的問世。貝塔朗菲提出生物的開放
系統理論，為生物進化的自組織系統理論建立開創了先河。之後又有相關
學者進行這一方面的研究，其中歐文・拉茲洛和布達佩斯俱樂部發表廣義
進化理論，以及建立《廣義進化論》、《廣義進化論研究》等雜誌具有一
定的代表性。歐文・拉茲洛在《系統哲學導論》中對於系統哲學從自然系
統和社會系統這兩方面來進行闡述。他認為，自然系統具有整體性和秩序
性，而一個有序的整體是一個非加和系統，其中各種固定的力強加於若干
恆定的約束，由此產生一個帶有各種可計算的數學參數的結構，整體的概
念則與其孤立的各部分特徵相反，對於整體概念而言，系統是指整體具有
它的各單部分所不具有的特性。因此從這種意義上來說，整體不是其各部
分的簡單疊加。社會系統中的系統定義則必須有邊界，有終止點也有起始
點，在社會中，系統可以被說成是僅延伸到在其特定層次上的關係集。

　　對於系統論研究得較早的則是錢學森[19]，他在《創建系統學》一文
中，提出統計科學的層次模型，其詳細分類如下：

　　第一層：系統理論的層次是系統學，它是系統科學的基本理論。這是
　　　　　　系統的哲學和方法論的觀點，是系統科學通向馬克思主義哲
　　　　　　學的橋樑和仲介。

　　第二層：技術科學層次。有運籌學、系統理論、控制論、資訊理論
　　　　　　等，是系統工程的直接理論。

　　第三層：工程技術層次。系統工程、自動化技術、通信技術等，這是
　　　　　　直接改造自然界的。

　　1972 年慕尼黑奧運會的形象設計（圖 4-4）和圖示設計，是很好的系

[19]　錢學森（1911 年 12 月 11 日－2009 年 10 月 31 日），男，浙江臨安人，生於上海，中國空
　　氣動力學家和系統科學家，工程控制論創始人之一，前美國空軍上校、中國人民解放軍特
　　級文職幹部、一級英雄模範，中國科學院院士暨中國工程院院士。

統設計典範作品，這套圖示是由德國現代設計靈魂人物 OtlAicher 攜他的團隊共同完成，體現了德國的功能主義的核心價值，標誌設計明顯受到光效應主義和構成主義的影響，在色彩的運用上特意回避了德國的專色——紅與黑，而是用冷靜而不乏活力的藍綠搭配貫穿，其系統設計可以說是瑞士國際風格[20]最輝煌的代表，每個標誌的設計都是建立在系統網格之上，泛用模組化設計的處理方式。

圖 4-4　1972 年慕尼黑奧運會

比如其門票設計體現功能至上和少就是多的設計理念，透過色彩、圖表和網格，對各類資訊進行規範和系統管理。而現在系統設計更多地應用在企業形象識別系統設計上，即為 CIS，CIS 一般由三大要素組成：理念識別（Mind Identity）、活動識別（Behavior Identity）、視覺識別（Visual Identity），三個要素是相互聯繫的統一整體。三個要素之間具有很好的系統性，企業理念是企業的精神和靈魂。理念就是指企業的經營

[20] 瑞士國際風格：簡單地說 ，由於 Swiss Design 這種風格簡單明確，傳達功能準確，因而很快得到世界的普遍認可，成為戰後影響最大的一種平面設計風格，也是國際最流行的風格，又被稱為國際主義平面設計風格（International Typographic Style）。

管理的觀念，也是 CIS 的核心。活動識別是企業動態的識別形式，企業的各種活動要充分體現出企業的理念，這樣才能塑造出良好的企業形象。視覺識別是企業的靜態識別形式，企業的標誌、標準色是透過視覺系統將企業的形象傳遞給大眾的。而活動識別和視覺識別只有具備正確的思想內容，充分反映企業的精神和理念時，才能發揮更大的作用。

　　國內設計在系統化比較成熟的則是傢俱模組化設計，傢俱模組化（圖4-5）是為了取得最佳效益，從系統觀點出發，研究產品或系統的構成形式，用分解和組合的方法，建立模組體系，運用模組組合成產品或系統的過程。傢俱模組是指能組裝成傢俱產品的、可批量生產的、具有一定功能和介面結構的通用傢俱零件、部件或元件。傢俱模組可以單獨設計製造，也可以預製儲備以供急需，還可以規模生產以降低成本，甚至可由專業廠家製造，成為獨立的商品在市場上流通。其本質指在對傢俱進行功能分析的基礎上，劃分並設計出一系列的傢俱功能模組，透過功能模組的選擇與組合構成不同的傢俱，以滿足市場多樣化需求的設計方法，是通用模組與專用模組透過標準化介面組合成傢俱的設計方法，同時兼有標準化設計、組合化設計和多樣化設計。

圖 4-5　傢俱模組化

　　系統論是研究系統的一般模式，結構和規律的學問，它研究各種系統的共同特徵，用數學方法定量地描述其功能，尋求並確立適用於一切系統的原理、原則和數學模型。系統論認為，整體性、關聯性、等級結構性、動態平衡性、時序性等是所有系統的共同的基本特徵。這些既是系統所具有的基本思想觀點，也是系統方法的基本原則，這就表現了系統論不僅是反映客觀規律的科學理論，而且是具有科學方法論含義的理論，這正是系統論這門科學的特點。系統論反映了現代科學發展的趨勢、現代的時代特點、現代社會生活的複雜性，所以它的方法能夠得到廣泛地應用。系統論不僅為現代科學的發展提供方法，也為解決現代社會中的政治、經濟、軍事、科學、文化等等方面的各種複雜問題提供方法論的基礎，系統觀念已滲透到每個領域。而系統論的基本思想方法，就是把所研究和處理的目標，當作一個系統，分析系統的結構和功能，研究系統、要素、環境三者的相互關係和變動的規律性，並用優化系統觀點來看問題。事實上，系統論可以應用到各個研究目標，因為事物都存在著普遍的聯繫，所以系統論自然也可以用於設計。於是所謂的系統論設計內容便可以定義為：研究設計整個系統、整個系統中的設計基本元素，以及設計物和自然大環境。其體系結構可分為整合式結構和模組式結構。

　　整合式產品體系結構可以定義為整合多種功能元件的一個整體產品物理結構，這種定義同時也表明，這一類型的產品個體往往能夠執行多種功能。這時，產品整體發揮了功能系統的作用，各部件間是功能共通狀態；換言之，產品的某兩個元件在它們的介面上存在相互間的作用和交融。其應用目標往往是成本高產品，因為這些產品一般不需要透過採用其他產品標準配件的方式來降低本身的成本。正是因為這種方式，產品的每一部分都必須經過精心設計，使其符合組裝的精確要求，並利於整體功能的發揮。

　　產品模組化可以定義為複合產品的結構單元，它們與功能體系中的功能分支或節點相對應。模組化產品大致可以定義為由不同的結構件或模組

共同構成，發揮整體功能效用的機器、元件或元件。其優勢往往體現在後期的加工製造過程中，正是由於這一點，在初期設計階段卻往往容易忽略，在設計開發過程中，我們往往會發現產品的某個單元具有更多的潛在用途，而將這些用途加以利用之後，能夠加速產品的研發過程並降低成本。

　　系統論把結構方法和歷史方法、矛盾分析方法和系統分析方法統一起來，從而也為人們認識客體及其運動的發展開闢了新的道路。它改變了主體的思考方法，給整個方法論帶來深刻的革命性變化。它使人們的研究方式，從以個體為中心過渡到以系統為中心，從單值的過渡到多值的，從線性的過渡到非線性的，從單一測度的過渡到多測度的，從主要研究橫向關係過渡到綜合研究的縱橫向關係。這些變化不僅改變了科學和世界的圖景、改變了科學知識體系、改變了社會的結構，同樣也引起主體世界觀和方法論的深刻質變。

　　同時系統論設計思考方式，在當今日益複雜化的「人－社會－自然」的系統關係中具有重要的現實意義。首先能夠更好地維護生態平衡。其次，可以保證產品功能意義實現。最後，系統設計是形成產品的有效方式。它能對產品的最終形式作出有限界定，有利於創造多樣化的設計方案，在多種方案之間透過系統綜合和優化，尋求最佳方案，這是形成新產品的有效方式。而系統論設計的劣勢則在於不太關注整個系統內部的各個組成個人，可能會因為太過關注整個設計系統，或系統所處的外部環境而忽視了內部單體的關注，對於單體的細節設計考慮有所欠缺。

　　莫蘭[21]認為系統論超越還原論，複雜性理論又超越系統論，它們代表著科學方法論依次達到的三個階段。複雜適應系統的基本思想：複雜適應

21　愛德格・莫蘭（Edgar Morin），法國當代著名思想家、法國社會科學院名譽研究員、法國教育部顧問。

系統理論的核心是適應產生複雜性。複雜系統中的成員被稱為有適應性的主體。所謂具有適應性是指它能夠與環境及其他主體進行交互作用。主體在這種持續不斷交互作用的過程中，不斷地「學習」或者「積累經驗」，並且根據學習到的經驗改變自身結構和行為方式。整個宏觀系統的演變或進化，包括新層次的產生、分化和多樣性的出現，新的、聚合而成的、更大的主體的出現等等，都是在這個基礎上逐步派生出來的。同時，錢學森先生也在著作《創建系統學》中所提到的系統與複雜性存在著以下關係：

　　他認為所謂的開放的複雜巨系統是指子系統眾多並有層次結構，子系統之間關係複雜，並且與環境連通的系統。這是錢學森探索複雜性的中心概念。所謂特殊的複雜巨系統是指以人為主體構成的開放的複雜巨系統。（引述自 https://zh.wikipedia.org/zh-tw/系統科學）

　　南非哲學家保羅・西利亞斯[22]認為系統本生就分為「複合」系統和「複雜」系統兩種系統類型，所謂的「複合」系統是指：一個系統儘管可以是由極其大量組分構成，但倘若可從其個體組成而獲得關係系統的某種完整描述，那這樣的系統僅僅就是複合的，噴氣式飛機和電腦就是複合的。另一方面，系統組成之間、系統與環境之間具有相互作用的叫做複雜系統，這種作為一個整體的系統是不可能透過分析其組分得到完全理解。

　　而且，這樣的一些關係並非固定不變的，而是流動著、變化著的。事實上，透過以上的分析和歸納，基本上系統性與複雜性存在著以下關係：

1. 複雜性是來源於系統中，存在一定的歸屬關係，屬於一種複雜巨系統，而其中特殊複雜系統則是社會系統，同時又是現今系統論設計方法所關注的最基本點，任何設計方法或者思考脫離了社會系統這個大前提都是毫無意義的，所以系統論設計應關注本身內

在的複雜系統。

2. 複雜性思考方式不僅來源於系統論，並且在此基礎上有了自己的發展，它超越了系統論，變得更多樣和不可控。

3. 現存的系統設計在整合式結構與模組化結構上關注得比較多，而在複雜系統中則提到系統組成之間、系統與環境都存在著相互作用關係，雖然系統論設計中也有提及，但其並沒有從複雜系統的層面來考慮。只有在系統論設計的基礎結構上，結合複雜性層面的思想，讓系統設計組成更加流動和變化，具有自我調整環境的特性，系統論設計方法才能發揮其最大優勢。

4.2.4 創意思考方法

(1) 腦力激盪法（Brain storming）（圖 4-6）

　　是指由美國 BBDO 廣告公司的奧斯本首創，該方法主要由價值工程工作小組人員在正常融洽和不受任何限制的氣氛中以會議形式進行討論、座談，打破常規，積極思考，暢所欲言，充分發表看法。

圖 4-6　腦力激盪法

腦力激盪法出自「腦力激盪」一詞。所謂腦力激盪（Brain-storming）最早是精神病理學上的用語，指精神病患者的精神錯亂狀態而言的，如今轉而為無限制的自由聯想和討論，其目的在於產生新觀念或激發創新設想。在群體決策中，由於群體成員心理相互作用影響，易屈於權威或大多數人意見，形成所謂的「群體思考」。群體思考削弱了群體的批判精神和創造力，損害決策的品質。為了保證群體決策的創造性，提高決策品質，管理上發展了一系列改善群體決策的方法，腦力激盪法是較為典型的一個。腦力激盪法是以集體討論的方式，最大限度地挖掘集體每一位成員的潛能，使參與者能夠自由表達，無拘無束的表達自己的意見和提案，讓各種思想火花自由碰撞，它不忽視任何一種建議，以此在盡可能多的解決方案中選擇最佳方案。

(2) 635 法

圖 4-7 說明 6 個人在一起針對某個課題，要求每個人在 5 分鐘內寫出 3 條設想；第二個 5 分鐘內每個人再寫 3 條設想，每個人不能重複自己的設想，這樣半小時內，每人共用出 18 條設想，6 個人 108 條設想，這就是 635 法。

圖 4-7　635 法

(3) 思想傾瀉

Braindump 與 Brainstorm 非常相似，但它需要讓參與者獨立完成：參與者在便利貼上寫下他們的想法，然後再與小組進行分享。

(4) 書面腦力激盪法（Brainwriting）

書面腦力激盪法與腦力激盪非常相似。它的操作方法十分簡單：參與者將他們的想法寫在紙上，以匿名的方式進行傳遞，之後其他參與者繼續接力書寫，每位參與者都可以在前人想法的基礎上進行補充和拓展。大約 15 分鐘後會議結束，組織者將收集這些想法，並將其公布進行分析討論。

(5) 腦力行走法（Brainwalk）

Brainwalk 與 Brainwriting 類似。與書面腦力激盪法不同的是，需要參與者在房間裡四處走動，不斷地尋找新的創意點，參與者同時也可以在任一地方參與其他參與者的討論。

(6) 最壞的打算法

最壞的打算法是一種用來激發創造力非常有效的方法，可以幫助那些不太自信表達自己的參與者。它也很有趣——與其頂著巨大壓力尋求一個好主意，不如呼籲你的團隊提出最壞的主意。這樣做可以緩解任何焦慮和自信的問題，讓參與者變得愛玩更具冒險精神。因為他們知道自己的想法肯定不會因為沒有被認可而受到責問。說「不，這還不夠糟糕」要比說「我反對」容易得多。

(7) 質疑假設

從你正在應對的挑戰中後退一步，並對產品、服務或你試圖創新的情況的假設提出一些重要的問題。當你陷入思考困境或者靈感枯竭的時候，質疑假設非常有效——它會重新啟動一個毫無頭緒的問題：這些我們認為理所當然的特徵真的是至關重要的方面嗎？還是因為我們都已經習慣了？

(8)　心智圖（Mindmap）

　　心智圖（圖 4-8）是一種視覺化形式，參與者可以在其中建立關係網。從最簡單的心智圖開始，參與者在頁面中間寫下一個問題陳述或關鍵短語。然後把想到的解決方案和想法寫在同一列，之後參與者透過曲線或線條，將他們的解決方案和想法與次要的或主要的（之前的或之後的）事實或想法聯繫起來。

圖 4-8　心智圖範例

(9)　速寫風暴（Sketch）

　　在整個構思過程中，最具價值的展現方式是以圖表和粗略草圖的形式來表達想法和可能的解決方案，而不僅僅是用文字。視覺化形式更能激發創意，提供更廣闊的思考視角。草圖的作用是表現想法，而不是被精美的裝裱框裝固定在牆上讓人欣賞。草圖應該盡可能的簡單與抽象，加上少量的細節來闡述，這也避免參與者把心思放在他們的小藝術品上。

　　你可以依靠草圖（一種行之有效的設計工具）來幫助你更充分地探索設計空間，並避免集中精力於次要設計選擇的陷阱。更具體地說，草圖可幫助你創造豐富的想法，而不用擔心是否具備可行性。草圖可以快速記錄

想法，從而幫助你發現和探索概念方案。草圖的視覺化特性使你的分享更方便、討論更加直觀。這就是為什麼草圖是幫助你的團隊選擇哪些想法值得追求的好工具的原因。

(10) 故事板

　　故事是交流、學習和探索的重要媒介。故事板是創建與你想要解釋或探索的問題、設計或解決方案相關的視覺化故事。故事板可以幫助我們將角色、場景和情節串聯起來，把抽象的體驗過程具象成圖文結合的形式，讓所有的人都能夠透過一個角色來觀察場景。更重要的是，勾畫出角色扮演的行為來測試我們的概念，讓我們以很小的成本進行實驗。試著製造緊張感，在你的故事中加入意想不到的驚喜，讓設計師能夠對用戶體驗進行更直觀、更深刻的挖掘和思考。

(11) 身體風暴觀察法

　　身體風暴是一種將腦力激盪運用在身體上的研究方法，透過結合角色扮演和模擬活動，激發新靈感，自然地形成可以體驗真實場景的原型。創意團隊即興捕捉真實世界中的日常，並透過搭建試圖解決的問題場景和實踐構思方案的事件，來確定方案的可行性，而不只是對問題進行理論分析。它將共情培養、構思階段和原型設計階段組合使用以擴展解決方案空間，並專注於最佳的可能解決方案。

　　身體風暴使用簡單、便宜的人工材料物理道具，為參與者提供公平的思考環境。這些簡單的物料道具將會被用來作數位化應用、使用者介面和動畫，達到探索或傳遞想法的目標。

(12) 類比法

　　講故事的人、記者、藝術家、領導者和其他各種創造性職業，都依賴於創造類比來作為交流和激發想法的強大工具。類比是兩個不同事物的比較，例如把心臟類比為泵。我們經常使用類比與人交流，因為它們使我們

能夠以易於理解的方式，表達想法或解釋複雜的問題。

(13) 刺激法（Stimulus）

如果你在創意發散的過程中遇到阻礙，可以採用此技巧幫助你轉移注意力。刺激法迫使你的團隊質疑現狀，並驚奇地發現另一個新視角，這是完美的「假設條件」工具。水平思考法無法立即產生具體的解決方案，而是促使參與者產生創造性思考的方法，你可以利用它捕捉偶然發生的靈感。為了合理使用此階段所產生的新想法，你需要動起來，深入使用者所處環境洞察用戶需求。這個工具將幫助你在思考中發現主題、原則、有價值的屬性或趨勢，你可以用它來建立一個更具可行性的解決方案。

刺激法是一種水平思考法，它可以挑戰現狀，並允許你極端探索新現實。創造力就是一場沒有起點和終點的未知旅途，為了到達未知的目的地，通常需要探索多條路徑。刺激法提供了這種機制，將非常規的思想模式注入探索過程。在多數情況下，刺激法本身並不直接導致最終的解決辦法，儘管它們確實提供了形成新想法的資訊。

(14) 賓士法、奔馳法

SCAMPER 是一種輔助創新思考的常見創意工具，主要透過七種思考啟發方式幫助我們拓寬解決問題的思路。

【S】替代（Substitute）

- 有沒有替代的材料或資源來改善產品？
- 有沒有替代的產品或方案？
- 有沒有替代的規則？
- 有沒有替代的地方可以使用產品？
- 用不同的心態或是感覺使用產品會發生什麼事？
- 替代的人、時間、地點、物品、方法？

【C】整合（Combine）

- 如果跟另一個產品組合會發生什麼事？

- 把目的或目標整合起來會如何？
- 如果要最大限度地使用產品，你會把產品跟什麼組合在一起？
- 產品組合人才或是資源可以創造什麼新方法？

【A】調整（Adapt）

- 這個產品有像其他東西嗎？
- 有其他的東西像你的產品嗎？
- 可以模仿誰？
- 有哪裡可以調整？
- 有沒有其他的產品可以提供你靈感？

【M】修改（Modify、Magnify）

- 改變形狀、外觀、顏色、觸感、觀念？
- 可以再添加什麼？（聲音、味道、功能）
- 有什麼地方或元素可以加強或是顯眼一點，來顯現它的價值？
- 寬一點、大一點、重一點、長一點？

【P】其他用途（Put to other uses）

- 這個產品可以在別的行業使用嗎？
- 還有誰可以使用這個產品？
- 產品在不同設定或目的下會有什麼表現？
- 產品若是成為廢品，還有什麼可以再利用的？

【E】消除（Eliminate、Minify）

- 可以怎麼簡化產品？
- 功能、部分、規則有哪裡可以簡化？
- 可以小一點？輕一點？濃縮？
- 如果拿走產品的一部份會如何？

【R】重組（Rearrange、Reverse）

- 顛倒或不同的順序，會發生什麼事？
- 改變上下、左右、前後、內外、佈局呢？
- 相反的操作會發生什麼事？
- 角色調換或撤銷會如何？
- 你會如何重組產品？

(15) 遊戲化腦力激盪(Gamestormin)

　　Gamestormin 透過遊戲的形式來表達解決問題的想法，旨在提高團隊成員的參與積極性促進良好的協作。它透過遊戲技巧的角度發現創新點、突破點，從而擴寬思考。

　　一些遊戲化形式的構思會議案例：

1. 魚缸：一種創意活動，參與者坐成大小不一、互不相交的兩個圓圈。內圈的參與者討論自己的想法並進行腦力激盪，而外圈的參與者不需要發表意見，只需傾聽、觀察並記錄下自己的想法和談話要點。

2. 反向思考：反向思考是站在你需要解決的實際問題的反面來進行構思解決方案，這將會為你提供一些靈感——是你無法透過專注於真正的挑戰而獲得的。

3. 封面故事：這涉及使用範本來迫使參與者創建封面故事，包括主圖像、標題、引用和帶有相關事實的側邊欄等。這是進行視覺生成會議的一種好方法，並有助於使用以下內容創建寬泛的主題區域的連貫圖片主要特徵。

(16) 人群風暴

　　集體的力量可以促進創造性思考。使用者的回饋在設計流程的每個階段都很重要，讓他們參與挑選和評估想法，可以挖掘設計團隊遺漏或忽略的要點。社交媒體、客戶調查、焦點小組和共同設計研討會，都是讓人們分享自身見解的好形式。這個過程不會出現最終的勝利者，但它將揭示有

價值的見解，識別具備可行性的解決方案。

(17) 共同創作研討會

　　共情培養、構思階段和原型設計階段組合使用，可以讓設計團隊專注於最佳的可能解決方案。共同創作研討會將共情培養階段、構思階段、原型設計階段並行完成。設計團隊將其壓縮成全天的研討會，並在不同的地點進行多次，以便加速對目標群體的需求洞察並形成高品質的見解。一場圓滿的會議（如果用作一次性研討會）通常遵循以下順序：

　　組織者與參與者破冰、建立設計思考認知、共情培養、洞察挖掘、挑戰框架、構思、原型製作。

(18) 原型

　　原型使想法變成一個有形的東西。透過原型可以不斷地實踐我們的想法、快速發現未知的問題，乃至於重新定義問題，確保我們能更早、更快地取得回饋。

(19) 創意暫停

　　愛德華・德・波諾[23]（Edward De Bono）在他的《嚴肅的創造力》中提到：構思過程的重要步驟相當於創造性的停頓。當我們的神經細胞對著似乎無法穿透的磚牆發起挑戰時，很容易陷入非建設性的思考模式——被早期的想法所束縛或被消極的想法所包圍。這時創造性的停頓預留時間，讓我們後退一步進行反思，把我們從為自己設置的認知陷阱中拉出來，並以全新的思考重新面對挑戰。我們需要積極主動的思考來引導，而不是具有消極傾向的被動思考。

[23]　愛德華・德・波諾（Edward de Bono，1933 年 5 月 19 日－），馬爾他人，心理學家、牛津大學心理學學士、劍橋大學醫學博士，歐洲創新協會將他列為歷史上對人類貢獻最大的 250 人之一。

第五章　設計程式

5.1 設計步驟

5.1.1 靈感觸發

　　設計活動有具體的程式和步驟，但最重要的還是在於想像、直覺、意志等人類的內心力量。

　　設計的靈感觸發通常具有一般思考不具備的特殊性質，比如突發性、跳躍性、瞬間性。人們常認為靈感是很玄妙的東西，事實上設計靈感的出現是平時學習和積累的各種知識經驗，在外界資訊的觸發下迸發出思想火花。設計師需要探索各種創意思考方式使思路開闊暢通，在生活中鍛鍊創意思考。

(1) 聯想

　　以聯想為思考主導力量的創意技法，轉瞬之間完成的「聯」和「想」是設計思考不可或缺的重要方式之一。

1. 接近聯想。對在空間和時間上接近的事物產生的聯想。
2. 相似聯想。由事物間的相似點而形成的聯想。
3. 對比聯想。對性質和特點相反的事物產生的聯想。
4. 關係聯想。由事物之間的相關性形成的聯想。
5. 因果聯想。由事物之間的因果關係形成的聯想。
6. 通感聯想。兩種或兩種以上的感覺相互作用產生的一種心理現象，特點是人們在感受某一目標的過程中引發其他感官的感覺互通。通感聯想包括視覺聯想、聽覺聯想、嗅覺聯想、味覺聯想和

觸覺聯想。

(2) 逆向

　　人們習慣沿著事物發展的正常方向去思考問題並尋求答案，事實上對於很多設計創意而言，用逆向思考打破生活中形象的變化規律，常常會創造出讓人為之一振的視覺形象。逆向思考可以刷新人們的視角，為創意提供契機。

1. 比例逆反。比例的逆反主要體現在物象體量的大小和數量的多少上，透過顛倒現有的比例規律，營造視覺上的落差感。

2. 秩序逆反。秩序逆反是指對現有秩序規律的打破與再造。

3. 內容物逆反。內容物逆反是指某一空間內的視覺內容與常規，在觀念上是一對視覺反差較大的物象。

4. 解構思考方法。解構主義追求設計的各個部分明顯分離的效果及其獨立特徵的整體形式，多表現為不規則幾何形狀的拼合，或者造成視覺上的複雜、豐富感，或者僅僅造成凌亂感。

 在視覺形象的創意上，解構是創造的準備，當人們面對一個形象時，可以把已有的形象分解成最基本的元素。分解往往是對原型進行深入研究的過程，每個人分解目標所形成的元素不同，也說明每個人在創意時所持有的方法不同。

5. 組合思考法。組合思考法是一種以諸多不同性質或特徵的事物組合為主導的創意技法。它將看似毫無聯繫的獨立因素巧妙地結合或重組，使之融洽地合為一體，產生新的意義和視覺樣式。

5.1.2 設計流程

　　設計活動是一個系統完整的過程，包括界定、創新、分析、製作、反思、整合等多個階段。

　　界定使人開始關注具體的內容，這些內容可以分為已知和未知。創新可以使用腦力激盪法激發各種各樣的創意、形狀、形式等盡可能地誇張。分析，想像發揮到極致變為幻想，而分析則讓想像變慢腳步，將它帶回符合邏輯的現實世界。我們必須對它的時間成本、材料成本以及希望得到的利潤空間進行分析。製作，製作過程中會有很多其他因素得到意想不到的變化，會導致設計是最初視點的變化。製作過程改變最初想法，決定了設計作品的最終特徵。反思，設計是真正的成長源於反思。整合，是一件設計作品成為具有時代性和設計是獨特性的過程成為整合。

　　設計中最重要的一點是明確設計目的，企業理念高於創意和先於創意，必須先明確企業的理念，設計師再制定設計創意，才能作出絕妙的設計。總之，最終設計作品要具備企業的氣質形態，並且可以給不同視覺受眾群以不同的美好聯想。

1. 確定業務目標。包括目標市場和傳播目標的確定。需要經過關於定位、表現手法、設計理念、產品、品牌、行業調查等等，正所謂不打無準備的仗。

2. 內容。在目標確定後，進行內容構思，分為主體和具體的內容兩大塊。

3. 理念。這個是設計中最精華的一部分，它是看不到、摸不著的東西，但是它能體現一個企業的文化、產品的內涵等。是賦予企業氣質和風格的過程。

4. 視覺元素。設計師要透過對品牌的徹底分析，要對整個佈局、框架有一個整體把握，在標題、內容、背景、色調、主體圖形等等方面都要進行有機的結合，而這種有機的結合能夠調動觀眾的眼球。設計師就是要這種效果，跟著他的思路走。有的作品能給人帶來感動、快樂、聯想、冷暖等。

5. 表現手法。即如何將資訊傳遞出去，這裡有很多方法，可以是廣告這種地毯式的傳播、出其不意的方式、傳統的方式等。

6. 平衡。前後畫面的銜接，包括點、線、面、色、空間的平衡。

7. 製作。製作出符合傳播目標的作品，能被大眾理解並傳播。

就設計工作在各行業來說，離不開主要的工作核心，就上述的七個步驟來說，可歸納成以下四點：

(1) 發現與明確問題

從本質上說，設計是一個問題求解的過程。它從問題出發，並圍繞問題展開各項活動。因此，設計必須從調查需求、分析資訊、發現與明確需要解決和值得解決的問題開始，並在此基礎上提出設計專案，明確設計要求。要瞭解為什麼要設計，設計的目的是什麼，服務的目標目標是誰。

(2) 制定設計方案

在發現問題和明確要求的基礎上，緊接著要做的就是透過各種管道，盡可能廣泛地收集設計所需的資訊，透過對各種資訊的歸納與分析，挖掘影響設計的主要因素，大膽提出各種設計想法，並依據一定條件對各種想法進行篩選，確定最終的設計方案。這就是制定設計方案的過程。

在這個過程中，要大膽突破傳統觀念的束縛，始終明確：運用不同的材料、結構可以產生不同的設計方案；任何設計方案都有改進的可能性，好方案絕不會僅有一個。

(3) 收集資料

可以透過使用者調查、專家諮詢、查閱圖書資料、收聽與收看廣播電視、瀏覽互聯網（網路）等管道收集有關的資訊。瞭解清楚要設計產品的特性：材料、結構、工藝、功能、尺寸、消費人群、市場定位等。然後，總結調研結果。設計分析。

面對收集到的各種資訊，要根據設計要求，找出設計需要解決的主要問題，並分析其可能的解決辦法。

(4) 方案構思

　　方案構思是設計過程中最富有挑戰性的環節，它要求我們根據設計要求，大膽構思，努力挖掘自己的創造潛力，提出解決問題的多個設想。

5.2 一般設計程序

設計三部曲

(1) 問題概念化

　　現代傳媒及心理學認為，概念是人對能代表某種事物或發展過程的特點及意義所形成的思考結論。設計概念則是設計者針對設計所產生的諸多感性思考，進行歸納與精煉所產生的思考總結，因此在設計前期階段，設計者必須對將要進行設計的方案作出周密的調查與策劃，分析出項目的具體要求及方案意圖，以及整個方案的目的意圖、地域特徵、文化內涵等，再加之設計師獨有的思考素質產生一連串的設計想法，才能在諸多的想法與構思上提煉出最準確的設計概念。

　　簡而言之，概念設計即是利用設計概念，並以其為主線貫穿全部設計過程的設計方法。概念設計是完整而全面的設計過程，它透過設計概念將設計者繁複的感性和瞬間思考上升到統一的理性思考，從而完成整個設計。如果說概念設計是一幅圖畫，那麼設計概念則是這幅圖畫所要表達的主題思想。概念設計圍繞設計概念而展開，設計概念則聯繫著概念設計的方方面面。最初人們把產品設計的初期階段稱為概念設計，隨著產品設計的發展，概念設計從一個產品階段設計逐漸演變成相對獨立的、具有前瞻意義的產品設計流派——概念產品設計，透過對使用者需求「概念」的分析，創造出更適合「人」的「概念產品」。甚至某些概念性產品超越了當下技術範圍，成為未來可能改變人類生活方式的產品。

(2) 概念視覺化

在經濟和文化全球化的大資料時代背景下，設計早已從傳統的平面走向多元化發展的階段，跨界成為當今業界討論的熱門話題。

然而，僅僅只是表面的跟風並非設計的本來目的。設計的核心是透過對資訊進行創意與視覺呈現，來實現資訊傳達並產生價值的。如果把設計的過程看作是一個單元，那麼對資訊進行創意與設計的過程所做的每一步工作，都是這個單元的一個環節，概念設計也正是設計過程中的一個重要環節。而正是這些環節的運作與相互配合，推動了設計的進行。

一個成功的設計作品，只有被賦予了一定的概念和思想，才會成為一個有靈魂的設計作品。

(3) 設計商品化

明確目標、情報收集，分析形成觀念（前景分析、價格分析、市場目標分析、消費群體的需求分析、使用環境分析、材料技術分析、造型及發展趨勢分析、現有技術條件分析等）；設計構思與視覺化；生產；銷售和回饋。

自然因素：企業的自然環境（或物質環境）的發展變化，也會給企業帶來市場機會或環境威脅。因此，對自然環境的變化也應該加以密切關注。特別是自然資源的短缺與環境的破壞更應該引起高度關注。社會市場行銷觀念正是要求所有的企業在經營過程中，不僅要滿足消費者當前的需要，更要考慮人類社會長遠的利益。所有的經濟學都是在資源稀缺的條件下研究資源配置的社會科學。

在發展中國家中，資源問題與環境問題更加突出。因此任何企業在選擇目標市場時，都必須考慮資源的制約與環境的保護。中國是一個生產力水準相對落後的發展中國家，在建設社會主義市場經濟[24]的過程中，資源

24　社會主義市場經濟是中華人民共和國政府對在該國所推行的經濟體制的官方術語，由時任

的合理利用與環境的保護尤其需要引起特別的關注。千萬不能為了眼前的
利益或局部、個人的利益,而肆無忌憚地浪費資源與破壞環境。

中共中央總書記江澤民在 1992 年中共十四大報告中首次提出,為改革開放的一項重要方
針,是中國特色社會主義的一部分,此項措施影響了越南、老撾等國,並於江澤民擔任中
國共產黨中央委員會總書記執政時期提出確立社會主義市場經濟的目標。

第六章　設計師

6.1 設計師的產生和類型

6.1.1 設計師的產生

　　工藝美術運動創始人威廉‧莫里斯，是生活在 19 世紀後半期的英國傑出設計師，真正意義上的設計師產生和發展與美國，雷德蒙‧羅維引入了流線型特徵，引發了流線風格，他把設計高度專業化和商業化，使他的公司成為 20 世紀世界上最大的設計公司之一。他的一生，是美國工業設計開始、發展、到達頂峰和逐漸衰退的整個過程的縮影和寫照。他是第一位被《時代》雜誌作為封面人物採用的設計師，將設計師的地位和對人們的影響推到了空前的高度。

6.1.2 設計師的類型

　　按照工作方式，設計師可以分為企業設計師和獨立設計師。

　　按照設計團隊內部工作關係和職責，可以分為總設計師、主管設計師、設計師和設計助理等。

　　彼得‧貝倫斯，是被通用電氣公司聘用的最早的企業設計師。

　　世界上第一個專職汽車設計師厄爾，後成為美國通用汽車的專職設計師，建立通用公司的外形與色彩部門，該部門的十名設計師是真正意義上的企業設計師，厄爾領導的設計部門負責汽車造型設計，設計風格奔放，富於創新，開創了高尾鰭風格，而且創造了汽車設計的新模式──有計劃

地廢止制，不僅給通用公司帶來巨大的利潤，也影響世界，改變了商品的設計銷售模式。

6.2 設計師的能力和素質

設計是一門特殊的藝術，設計師必須是一個具有特殊知識技能的、創作性活動的主體。一名設計師要具備很多的素質，有些素質是必不可少的。

1. 形態創造和表現能力。
2. 設計分析能力。
3. 創意能力：設計創意能力的培養既包括設計師自身的努力，如設計師的意願與心態、意志的堅定性、勤懇的態度等，也包括設計環境、交流、溝通與合作。在設計中，設計師應調動自身的潛在動機，激發自己的想像力，創作出令人滿意的作品，以此激發更強的創作欲望。
4. 協作能力。
5. 審美能力：美感始於對比（差異），而對比的雙方是矛盾關係可以互相轉化，但就像是矛盾普遍存在一樣，對比也普遍存在。
 一個優秀的設計師，最核心的能力是對群體性「美」的預判能力。而提出這種問題的人必然相當難以理解，因為提問者只是一個「個體」。
6. 經濟意識：設計的經濟性質決定了設計師必須具備一定的經濟意識：瞭解消費者的需求，掌握消費者的心理，理解消費的文化，預測消費的趨勢，從而使設計適應消費，進而引導消費，實現設計的經濟價值與社會價值。
7. 設計理論修養：設計技能固然是判斷設計師設計水準的基本條

件，但設計理論修養的高低則直接影響設計師設計的格調和品
位。設計理論修養的提高，一方面需要學習設計理論知識，從中
把握設計精髓、領悟設計智慧；另外，需要在實踐中認真分析和
總結，將經驗轉化為理論，做到理論和經驗結合。

高級設計師的基本素質

1. 有全面的綜合素質：設計師除了專業知識和技能外，要不斷提升
 審美能力，要具備廣博的知識和閱歷，才可能創造出感動人的設
 計。

2. 有敏銳的洞察力：對時尚敏銳的觀察能力和預見性是設計師自我
 培養的一種基本能力，站在一個高度上講，設計師擔負著引導時
 尚的責任。

3. 細緻入微的追求：好奇心（發明創造的能力）──激發設計師的
 創作欲望；感性──促使設計師關心周圍世界，對美學形態及周
 圍文化環境的意義懷有濃厚的興趣。設計師的觀察和感受能力是
 設計創造的基礎。設計師所面臨的是環境中各個不同的細節，對
 細節的處理關係到整個設計的成敗，越是簡約的設計，細節越重
 要，要注意角色的互換。

4. 有很強的表現能力及豐富的表現手段（專業設計能力）：設計師
 要清晰準確地表達自己的設計意圖和思想，讓客戶能夠很容易地
 理解和溝通。

5. 要有準確把握材料資訊和應用材料能力：市場的發展、科技的進
 步使新產品、新材料不斷湧現。及時把握材料的特性、探索其實
 際用途，可以拓寬設計的思路，緊跟時代，在市場中佔據先機。

6. 重視概念設計，風格定位：作為一個設計師，創新是非常重要
 的，概念設計是對專案的設計思路，它是一個綜合結果，它是一

個統整的過程，包含對各個方面的綜合考慮，有設計者對設計專案獨特的認識因素和個性特徵，是有別於其他設計方案的根本。著重體現設計中在滿足功能前提下，獨特個性的植入。所以不要形成固定的風格，但可以形成固定的思路。

7. 好的人際交往與社交能力：設計是服務性行業，是服務於大眾的，不是做藝術品，很多事由業主說了算！與業主的溝通、磨合是達成一個方案的關鍵。只有理解了，設計才有方向——正如能夠成功的藝術家都是其風格迎合了一定人群的需求。

8. 可信性：在這個競爭的市場下，設計師常常面臨客戶左右徘徊的兩個局面。對客戶而言，若要其接受一家新的公司或是該公司市場知名度，這就要求設計師能夠從各方面配合並發揮專長。最重要的就是讓客戶樂於接受一個設計師是對他的信任，要求設計師必須要有令客戶信任的行動，雙方之間不僅只是暫時的交易關係。這樣才能使客戶樂於為你做活廣告，帶來更多的回頭客源。

9. 善解人意：對比一下，口若懸河的人不一定能成為優秀設計師，因為這樣的人往往沉醉於自己的辯才與思想中，而忽略了客戶的真實需求，優秀的設計師會不斷探詢客戶的需求，以細膩的感受力和同情心，判斷客戶的真實需求，並加以滿足最終成交。

10. 重視對市場的調查：對市場的預測能力和超前意識。

11. 設計師的自身形象也是非常重要的。

在設計師的基本素質中，觀察力、想像力、記憶力和思考能力是最重要的組成部分。無論是來自先天的自然素質，還是來自後天的培養訓練素質，這些基本的素質能力，決定了設計師的客觀條件和可塑程度。

這些能力和素質中，其中有一種既來源於先天素質又得益於後天培養，又是設計師的根本能力素質所在的能力和素質，就是「創造能力」。設計的過程是創造的過程。「想像」，是創造的開始；「觀察」和「感受」是創造的基礎；「突破」和「創新」，往往來自於持久思考後的靈光

乍現。

你不可以因為自己是設計師，具備一定的美學素養，便覺得客戶都是一幫沒有審美觀點的平常之輩，他們有，你要做的只不過是發掘和喚醒，並且加以引導。他們的審美情趣只不過不如你有條理和敏銳而已。而且，時刻記住，你是設計師，不是藝術家。

6.3 設計師的社會責任

6.3.1 人性化設計

人性化設計是人類從一開始在設計領域就不曾放棄追求的目標和理想，設計承載人們的情感，需要帶給人更多、更細緻的深切關懷和滿足人的情感需求。人體工學和功能主義[25]是人性化設計的科學基石和基本思想。

人性化設計師科學的人本主義，它高度關注人的生理需求和精神需求，例如安全需求、歸屬和愛的需求、尊重需求、自我實現需求。

人性化設計師平等尊重的人文主義，即對特殊人群和各個特定社會群體的特殊關懷，全面尊重不同年齡、不同身份、不同文化、不同性別、不同生理條件使用者的人格、生理和心理需求。

人性化設計是對全人類命運具有責任和關懷的人文精神。因為人性化設計不僅是為人的設計，更是為人類的設計，必須關注人類共同生活的生活環境和生存危機，大力提倡綠色設計。

[25] 功能主義，也稱機能主義是心靈哲學中的觀點之一，認為心靈狀態（信念、欲望、痛苦等）都僅僅基於它們的功能角色。功能角色是，一個心靈狀態與其他心靈狀態（其他人的心靈）之間的關係，感官輸入和行為輸出。功能主義是同一理論和行為主義的發展演變。

6.3.2 綠色設計

　　綠色設計（圖 6-1）源於 20 世紀 60 年代在美國興起的反消費運動，矛頭直指對資源消耗和環境污染巨大的消費主義[26]、樣式主義[27]和有計劃廢止的設計模式。綠色設計（Green Design）是 20 世紀 80 年代末出現的一股國際設計潮流。綠色設計反映了人們對於現代科技文化所引起的環境及生態破壞的反思，同時也體現設計師道德和社會責任心的回歸。在漫長的人類設計史中，工業設計為人類創造了現代生活方式和生活環境的同時，也加速資源、能源的消耗，並對地球的生態平衡造成極大的破壞。特別是工業設計的過度商業化，使設計成了鼓勵人們無節制的消費的重要介質，「有計劃的商品廢止制」就是這種現象的極端表現。無怪乎人們稱「廣告設計」和「工業設計」是鼓吹人們消費的罪魁禍首，招致了許多的批評和責難。正是在這種背景下，設計師們不得不重新思考工業設計師的職責和作用，綠色設計也就應運而生。維克多‧巴巴納克在 20 世紀 60 年代出版的《為真實的世界設計》一書中提出：設計的最大作用並不是創造商業價值，也不是包裝和風格方面的競爭，而是一種適當的社會變革過程中的元素。他同時強調設計應該認真考慮有限的地球資源的使用問題，並為保護地球的環境服務。

[26]　消費主義（Consumerism）指相信持續及增加消費活動有助於經濟的意識形態。

[27]　樣式主義一詞源出義大利語 maniera，兼指藝術風格及生活風度，並含高雅優美之意。

圖 6-1 綠色設計

對於他的觀點，當時能理解的人並不多。但是自從 70 年代「能源危機」爆發，他的「有限資源論」才得到人們普遍的認可。綠色設計也得到了越來越多的人的關注和認同。

綠色設計的概念：綠色設計（Green Design）也稱為生態設計（Ecological Design），環境設計（Design for Environment）等。與抗震設計相似，是一種概念設計。

綠色設計是指在產品整個生命週期內，要充分考慮對資源和環境的影響，在充分考慮產品的功能、品質、開發週期和成本的同時，更要優化各種相關因素，使產品及其製造過程中對環境的總體負影響減到最小，使產品的各項指標符合綠色環保的要求。其基本思想是：在設計階段就將環境因素和預防污染的措施納入產品設計之中，將環境性能作為產品的設計目標和出發點，力求使產品對環境的影響為最小。

對工業設計而言，綠色設計的核心是「3R1D」，即 Reduce、Recycle、Reuse、Degradable，不僅要減少物質和能源的消耗，減少有害物質的排放，而且要使產品及零部件能夠方便的分類回收，並再生循環或重新利用。

綠色產品（圖 6-2）設計包括：綠色材料選擇設計、綠色製造過程設計、產品可回收性設計、產品的可拆卸性設計、綠色包裝（圖 6-3）設

計、綠色物流設計、綠色服務設計、綠色回收利用設計等。在綠色設計中，要從產品材料的選擇、生產和加工流程的確定，產品包裝材料的選定，直到運輸等，都要考慮資源的消耗和對環境的影響。以尋找和採用盡可能合理和優化的結構和方案，使得資源消耗和環境負影響降到最低。

　　綠色設計旨在保護自然資源、防止工業污染破壞生態平衡的一場運動。雖然至今仍處於萌芽階段，但卻已成為一種極其重要的新趨向。

　　所謂「綠色」或「永續」設計的議題，將由探討從美國文化評論家派卡德（Vance Packard）和美國設計師暨評論家帕帕納克（Victor Papanek）等先驅人士開始，乃至今天的永續設計，環保意識抬頭如何影響產品設計和製造。並概述產品設計的生命週期，透過設計、組裝和製造，以及拆解、報廢、回收等層面來檢視產品，諸如材料選用、零件修復、產品壽命、能源消耗，以及回收效率等問題，也將透過當代的例證詳加解說。

圖 6-2　綠色產品

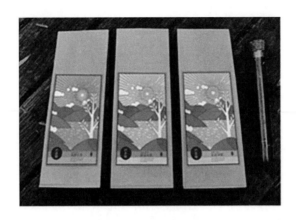

圖 6-3　綠色包裝

　　現今市面上許多消費性產品的製造與使用，造成諸多污染、森林砍伐、全球暖化等問題，衝擊我們的環境。設計師通常只專注於自己作品的外型和功能，對這些設計製造的過程卻往往興趣缺缺。

　　人們不斷想製造更複雜的產品，這種欲望造成一種趨勢，使得製造過程益發能量密集。最明顯的例子，就是金屬片的切割，從高效能的鍘刀式切割（guillotine cutting）、電漿切割（plasma cutting），再到今天廣為使用、非常耗能源的雷射切割（laser cutting）。製造過程中損耗的能源不斷增加，為避免全球暖化，二氧化碳排放量勢必得降低，所以產品設計師也得深入關切這個議題，審慎考量他們的設計對環境造成的衝擊。設計師必須瞭解，他們的責任並不是在產品設計完成之後就結束了。他們應該要考慮產品的使用，從誕生到消亡，以及一旦使用壽命達到終點，會發生什麼樣的狀況。環境議題很複雜，因此設計師對於設計新產品時該如何是好，往往覺得很沉重。這一節將敘述許多方法和案例研究，目的就是要幫助你創造永續產品，對環境安全、友善，也有益人類和地球。

　　1960 年，派卡德出版《廢物製造商》（*The Waste Makers*），揭露「企業系統化的企圖，就是要讓我們變成浪費成性、債務纏身、永不知足的個體」。派卡德在書中指出一種現象，計畫性報廢（planned obsolescence，

又譯：惡意淘汰），揭露設計師和製造商發展出一種技巧，鼓勵人們消費新產品，透過推出新的風格和功能，讓消費者覺得現有產品變得缺乏吸引力，因此不管它們仍能正常運作，就購買新產品。派卡德引用美國重要工業設計師尼爾遜（George Nelson）說的話：「設計……是一種透過改變達成貢獻的企圖。一旦沒有或無法做出貢獻，唯一可行的方法，就是藉由『塑造風格』，來達成這種幻覺。」

隨著消費者對這些技巧越來越熟悉，帕帕納克[28]在 1971 年出版的經典著作《為真實世界設計》（*Design for the Real World*）[29]，挑戰了這個設計專業的問題。他要求設計師面對全球、社會和環境的責任，寫道：「人們塑造自己的工具和環境時，設計已經成為一種最有力的工具，更進一步也塑造了社會和個人。」他說的話，直到今天仍與「綠色」運動相互呼應，也是許多永續設計方法的基礎。（引述自 https://wiki.mbalib.com/zh-tw/綠色設計）

6.3.3 永續設計

「綠色設計」近來已經被「永續設計」取代，這反映人們需要一種更有系統的方法來應對我們今天面臨的環境問題。永續設計是有系統的設計，而這系統可以無限期保存下去，永續產品設計則可以定義為讓物品有助於它們所處系統永續發展的設計。這些定義彰顯出永續設計必須以一種整體、有系統的方式考量。設計無法孤立存在，所以要創造永續產品，就

[28] 維克多·帕帕納克（Victor Papanek，1927-1998），美國戰後最重要的設計師、設計理論家設計教育家之一。

[29] 美國設計理論家帕帕納克最重要的著作。帕帕納克提出自己對於設計目的性的新看法，即設計應該為廣大人民服務；設計不但應該為健康人服務，同時還必須考慮為殘疾人服務；設計應該認真考慮地球的有限資源使用問題，設計應該為保護我們居住的地球的有限資源服務。

得經常將眼光放在實質物品之外，思考檢視這個物品運作系統的其他層面。

生意成功與否，通常都是參考所謂的「底線」（bottom line）或財務上的損益來評估。而評估一項產品、服務或事業的永續性，要考量的不僅是財務面，也包括環境和社會因素。因此，永續設計的成功與否，必須透過所謂的三重底線（triple bottom line）來評估。要達成永續，你應該有系統地思量自己的產品，避免在環境、經濟和社會三個明確領域上造成損失。

(1) 環境永續

舉凡全球暖化、資源耗竭、廢物處置等議題，都強烈受到產品設計的影響，

得盡快解決。以下的設計指南，有助於確保環境的永續：

1. 材料應該存在於「封閉迴路系統」中，系統中所有使用的材料都不需加入其他額外材料即可回收，確保完全可回收。
2. 理想的話，所有能源都來自可再生的資源。
3. 產品週期的每個階段都不會損害環境。
4. 產品應該盡可能有效率，使用的資源和能源要比被它們取代的產品更少。

(2) 經濟永續

經濟永續的產品及其運作系統都應該具備以下特性：

1. 持續符合顧客需求，產生長期收入。
2. 不需依賴有限資源。
3. 消耗最少資源，達成最大利益。
4. 不會威脅到顧客的經濟狀況。
5. 不會造成顯著負債。

永續產品的設計可以解決長期的經濟發展問題，持續穩健地產生經濟

利益和財富。和一般時下概念相反的是,在產生整體利益時,其實是可以避免對社會或環境造成傷害的。

(3) 社會永續

社會永續是維持並強化這項產品的利害關係人的生活品質。設計師要確定自己的產品能夠:

1. 保護所有利害關係人的心理健康。
2. 保護所有利害關係人的身體健康。
3. 鼓勵社群。
4. 對所有利害關係人都一視同仁。
5. 提供能發揮重要服務的產品給所有利害關係人。
6. 永續設計模式。

以下模式可以用來創造更永續的產品,也可以看成是完整設計過程的檢查清單。

(4) 生物分解材料

回收一向都不是最有效率的材料處置方法,有很多可以重新使用的材料,也可能因此就成了堆肥。使用能堆肥的生物分解材料,它的優點要仰賴同時施行有效的系統,確保這些材料是以正確方式處理。假如這些處理系統沒有好好執行,那生物分解材料可能會污染塑膠回收過程,反過來影響產品的永續性。

設計師在各種產品上都能從可生物分解的材料得到益處。圖 6-4 是西班牙設計師利弗雷(Alberto Lievore)設計的 Rothko 椅,是用馬德龍(Maderon,一種生化材料,由磨碎的杏仁殼、天然與合成的樹脂混合而成)製作的;英國設計師湯姆·迪克森則製作一系列有機的生物分解餐具,其中的纖維和樹脂皆來自天然資源,而非石油化學製品。而近來最令

人驚訝的例子，或許是荷蘭設計師尤根貝（Jurgen Bey）為 Droog Design[30]創作的花園長椅（圖 6-5），採用花園的落葉來創造一張座椅，可以維持一整季，然後又落葉歸根回到花園裡。

圖 6-4　Rothko 椅

圖 6-5　花園長椅

[30] Droog Design 於 1994 年 2 月 28 日由藝術史兼藝評家芮妮・拉梅克絲（Renny Ramakers）及設計師赫斯・巴克（Gijs Bakker）在荷蘭阿姆斯特丹創立。但是楚格設計早在成立前一年（1993 年）即在米蘭傢飾展由安德列亞・布德吉揭開序幕，引起轟動，經由這次國際性介紹，人們馬上出於本能地迷戀上楚格設計。

第七章　設計的技術特徵

7.1 設計與技術

正是在工業革命引發的機器大批量生產和勞動分工的基礎上，現代工業設計產生了。

7.1.1 設計與科學技術

20 世紀的兩場科技革命：一是 40 年代以原子能技術[31]、電子技術、組合化學技術[32]為代表的科技革命；二是 20 世紀 80 年代以來，正在發生的以資訊技術為中心的科技革命，包括電腦技術、光纖通信技術、新材料、新能源、海洋技術、空間技術、生物技術等新的學科技術。一部現代史實際上就是在工業化大生產基礎上，科學技術與藝術相結合的歷史。設計是知識和幻想、核算和直覺、科學和藝術、工藝和天才結合在一起。一般來說，設計要經歷若干階段：設計師敏銳的捕捉到社會消費需求，按照這種需求尋找產品形象，同時要考慮現存的設計觀念、技術、工藝和生產成本，然後想像未來設計的雛形，畫出草圖，製作模型，初步確定外觀特徵和使用方法。技術設計著眼於物與物的關係，設計在解決物與物的關係

[31] 核子動力（英語：nuclear power，也稱原子能或核能）是利用可控核反應來獲取能量，然後產生動力、熱量和電能。該術語包括核分裂、核衰變和核融合。

[32] 組合化學是一種在短時間內，以有限的反應步驟，同步合成大量具有相同結構母核化合物的技術。組合化學興起於 1990 年代，是在固相多肽合成技術的基礎上發展而成的，在藥物先導化合物的發現和優化、免疫學研究、新材料開發等領域有著廣泛的應用。

的同時，還側重解決物與人的關係。

7.1.2 設計與科技進步

機器大生產引發了設計與製造的分工和標準化，一體化批量產品的出現。

18 世紀，建築師首先從建築公會中分離出來，是建築設計成為高水準的智力活動。隨著勞動分工的迅速發展，設計也從製造業中分離出來，成為獨立的設計行業，設計師可以向許多製造商兜售自己的圖紙。

科學技術進步創造出各種機器和工具，不斷改變人的生活方式。

新興的資訊技術因其設計生產及設計模式化時代的變革。如果說現代主義設計運動是工業革命的產物，那麼後現代主義便是資訊技術的產物，資訊技術以微電子技術為基礎，而微機電技術[33]最先得益於 20 世紀 40 年代末電晶體的發明——它使電子裝置的小型化成為可能，從而為後來的自動化小批量生產，以及資訊處理中起關鍵作用的電腦的產生開闢了道路。小批量生產為設計走向多樣化提供了可能。它是以可變生產系統為前提的，這就需要程式設計控制器的支援，如數控切換生產線等。由此可見，對設計的研究也與科學理論的發展休戚相關。例如，在肥皂泡中放入閉合金屬線，在閉合的金屬線間就會出現肥皂膜，由此，設計師發明了模面結構（例如：水立方）。

現代科技的發展在為設計提供新工具、技法、材料的同時，帶來了學科的綜合、交叉，以及各種科學方法的發展，例如：控制論、資訊理論、運籌學、系統工程、創造性活動理論、現代決策理論等，新科學理論引起

[33]　微機電系統（英語：Microelectromechanical Systems，縮寫為 MEMS）是將微電子技術與機械工程融合到一起的一種工業技術，它的操作範圍在微米尺度內。

設計思考的變革，引發新的設計觀念與設計方法的研究。

7.2 設計與人體工學

人體工學是研究人、機器及其工作環境之間相互作用的學科。

7.2.1 人體工學

國際人類功效學會（IEA）所下的定義最為權威：人體工學研究人在某種工作環境中的解剖學、生理學和心理學等方面的各種因素；研究人和機器及環境的相互作用；研究在工作中、家庭生活和休假時，怎樣統一考慮工作效率、人的健康、安全和舒適問題的學科。

亦即是應用人體測量學、人體力學、勞動生理學、勞動心理學等學科的研究方法，對人體結構特徵和機能特徵進行研究，提供人體各部分的尺寸、重量、體表面積、比重、重心，以及人體各部分在活動時的相互關係，和可及範圍等人體結構特徵參數；還提供人體各部分的出力範圍，以及動作時的習慣等人體機能特徵參數，分析人的視覺、聽覺、觸覺及膚覺等感覺器官的機能特性；分析人在各種勞動時的生理變化、能量消耗、機能疲乏，以及人對各種勞動負荷的適應能力；探討人在工作中影響心理狀態的因素，以及心理因素對工作效率的影響等。

社會的發展、技術的進步、產品的更新、生活節奏加快等等一系列社會與物質的因素，使人們在享受物質生活的同時，更加注重產品在「方便」、「舒適」、「可靠」、「價值」、「安全」和「效率」等方面的評價，也就是在產品設計中常提到的人性化設計問題。

所謂人性化產品，就是包含人機工程的產品，只要是「人」所使用的產品，都應在人機工程上加以考慮，產品的造型與人機工程無疑是結合在

一起的。我們可以將它們描述為：以心理為圓心，生理為半徑，用以建立人與物（產品）之間和諧關係的方式，最大限度地挖掘人的潛能，綜合平衡地使用人的能量，保護人體健康，從而提高生產率。僅從工業設計這一範疇來看，大至飛航系統、城市規劃、建築設施、自動化工廠、機械設備、交通工具，小至傢俱、服裝、文具，以及盆、杯、碗筷之類各種生產與生活所創造的「物」，在設計和製造時都必須把「人的因素」作為一個重要的條件來考慮。若將產品類別區分為專業用品和一般用品的話，專業用品在人機工程上則會有更多的考慮，它比較偏重於生理學的層面；而一般性產品則必須兼顧心理層面的問題，需要更多的符合美學及潮流的設計，也就是應以產品人性化的需求為主。

7.2.2 設計的人體工學尺度

(1) 人體尺度（圖 7-1）

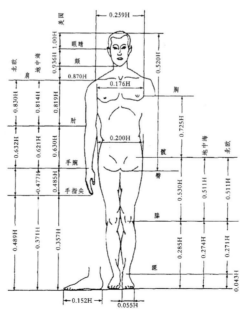

圖 7-1　美國、北歐及地中海國家男性的身體尺寸比例

　　人的生活行為是豐富多彩的，所以人體的作業行為和姿勢也是千姿百態的，但是如果進行歸納和分類的話，我們從中可以理出許多規律性的東西來。設計公司專家認為人的生活行為可分為以下幾類，即：

　　從人的行為與動態來分，可以分為立、坐、仰、臥四種類型的姿勢，各種姿勢都有一定的活動範圍和尺度。為了便於掌握和熟悉設計的尺度，這裡將從以下幾個方面來予以分析、研究：

　　1. 人體的基本尺度（圖 7-2）

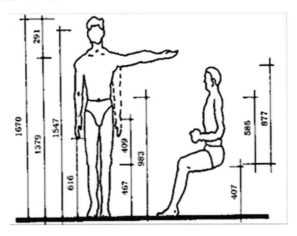

圖 7-2　中等成年男子的身體基本尺度

　　眾所周知，不同國家、不同地區人體的平均尺度是不同的，尤其是幅員遼闊、人口眾多，很難找出一個標準的中國人尺度來，所以我們只能選擇中等人體地區的人體平均尺度加以介紹。為便於針對不同地區的情況，這裡還列出了一個典型的不同地區人體各部位平均尺度，以此為依據對人體進行研究與探索。

　　在按中等人體地區調查平均身高，成年男子為 167 公分，成年女子為 156 公分。如果按全國成年人高度的平均值計算，在國際上屬於中等高度，不同地區人體各部位平均尺寸。

　　2. 人體基本動作的尺度（圖 7-3）

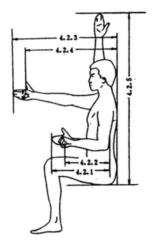

圖 7-3 人體基本動作的尺度

　　人體活動的姿態和動作是無法計數的，但是在室內環境設計中，我們只要控制了它主要的基本的動作，就可以作為設計的依據了。

　3. 人體活動所占的空間尺度（圖 7-4）

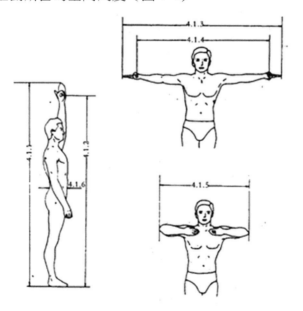

圖 7-4 人體活動所占空間尺度

　　這是指人體在室內環境的各種活動所占的基本空間尺度、擦地、穿衣、廚房操作、洗手間中的動作和其他動作等，如坐著開會、拿取東西、辦公、彈琴。

　　4. 立的人體尺度（圖 7-5）

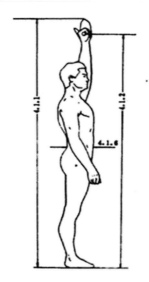

圖 7-5　立的人體尺度

　　立的人體尺度主要包括通行、收取、操作等三個基本內容。這些資料是根據日本、美國資料的平均值標定的，可作為我們進行室內設計時的參考資料。因為日本人體平均標準與美國人體平均標準的平均值同中國人體平均標準是基本相同的，這樣使用起來是不會有多少出入的。

(2) 感知系統

　　感知系統是指人體產生感知反應的系統。例如：視覺、聽覺、觸覺、味覺、嗅覺、平衡覺、運動覺等感知覺活動，而這些都是設計中應該考慮到的。

　　一般認為感知系統具有如下 5 個特徵：

　　第一，感知系統源於條件反射。一個人的感知系統對環境的顯著特

性，通常是立即和自動地做出反應。一個明顯的例子是顏色，大多數人看到一輛自己喜歡顏色的車，或者自己喜歡顏色的服裝，會立刻做出積極的感知反應。

第二，人們對於他們的感知反應沒有直接的控制，例如，如果你被一個粗魯的售貨員冒犯，你的感知系統就會自動產生憤怒或生氣的感覺。但人們可以透過改變激發他們感覺的行為，或轉換環境的方法來間接控制他們的感知感覺，例如，你可以向主管人員投訴那個粗魯的售貨員，以減少你的消極感覺，而創造一種心的舒適的感覺。

第三，感知反應能在身體中在生理上感覺到，例如笑和皺眉。成功的銷售人員會注意他們潛在顧客的肢體等反應，根據觀察所得，採取適當的推銷方式。

第四，感知系統能對任何類型的刺激做出反應。例如，消費者能對一個實際物體或者一種社會情況做出評價反應，如我喜歡我的音響，我不喜歡和商店出售音響的人員談話；感知系統也能對人們自身的行為做出反應，如我喜歡聽我的音響；感知系統還會對自己的認知系統產生反應，如我喜歡思考我的音響。

第五，基本的感知反應不多，如對甜味的喜愛和對突然的噪音的消極反應等。其他的大多數感知反應是後天習得的，在不同的文化、子文化或其他社會群體間可能會有很大的差異，因而人們的感知系統對相同的刺激可能會有不同的反應。

感知反應的類型：

是指人們體驗到的感知反應有四大類型：情感、特殊的感覺、情緒和評價。每一種類型的感知反應都包括積極和消極兩個方面，例如感覺可以是好的或者不好的，情緒可以是積極的或者消極的。

這四種類型的感知在生理激發水準及強烈程度方面有所不同，情感是比較強烈的感知反應，它涉及較強的生理反應，如因害怕或生氣產生心跳加速、血壓上升、流淚、反胃等；特殊的感覺比情感涉及的生理反應強度

要弱一些；情緒則是相對比較分散的感知狀態，其涉及的是更低水準的感覺強度；而對商品或其他概念的評價則是比較弱的感知反應，往往伴隨著最低水準的生理激發。

(3) 運動系統

　　人的動作可以分為有意識動作和無意識動作兩大類。人的行為有些是有意識的，有些是無意識（下意識）的。無意識的行為一般稱之為「習慣」動作。對此，有個心理學專業術語叫做「動力定型」。運動員動作的熟練程度就是透過有意識的訓練，達到「無意識」習慣狀態──只要一舉手，一投足，一招一式反覆做多少遍看似都不變形，觀之幾乎都在近似的標準幅度內。多數是有意識的，有句話叫：意識決定行動，意識不到的東西，通常不會有行動。思想有多遠，我們就能有多遠，就是這個意思。當然，有些行為可能是無意識的。比如有些長期以來形成的行為規範，或者說內心潛藏的意識，往往會在無意識的狀態下，自然有的行為表現。比如，父母的護犢之心，通常不需要思考的，在無意識也可能表現出來。

(4) 自然環境因素

　　自然環境指地球或一些區域上一切生命和非生命的事物以自然的狀態呈現。這是一個環境涵蓋了所有生物之間的相互作用。自然環境可分為幾個主要組成部分：

- 完整的生態單位，是指沒有受到人為大規模干擾下自我運作的自然系統，包括所有植物、動物、微生物、土壤、岩石、大氣，和在其範圍內發生的自然現象。
- 不受人類活動影響的普遍的自然資源和物理現象，如空氣、水和氣候，以及能源、輻射、電荷和磁性。

第八章　設計的藝術特徵

8.1 設計與藝術

18 世紀以前，所謂藝術，是一種以技藝為主要特徵的藝術，是以技術為基礎又有手工藝術性的生產活動，是指一種帶有藝術性質的生產手工藝品的技能。由此可見，藝術概念的原意是和廣義的設計相同的。純藝術和實用藝術相對，實用藝術包括現代設計、建築設計、手工藝設計工藝美術在內。純藝術和實用藝術是藝術範疇中的兩種不同意識形態。人類最初的審美意識和美感不是天生的，而是在勞動中、在創造和實用工具的過程中產生和發展起來的。

8.1.1 設計與藝術

藝術的變革以一種激進的方式影響了許多設計領域，藝術批評和設計批評所使用的概念和術語驚人的相似。設計的探索又同時影響了藝術形式，二者結合誕生了技術美學和機器美學。包浩斯的成立和發展，典型地代表了藝術推動設計、藝術和設計結合的成就，在設計教育上也力圖打破藝術和設計的界限，從而創造「完全藝術品」。

8.1.2 設計的藝術特徵

康德認為美有兩種，即「自由美」（Pulchritudo vaga, Free Beauty）和「附庸美」（或譯依存美，Pulchritudo adhaerens, Dependent Beauty）兩

種（引述自 Kant, 1914. p.81.），後者含有目標的合目的性。對康德而言，合乎目的是一個更有優先權的美學原則，它與功能相近。並藉此分類，拓展美感對象，使形式美學之立論較為圓融。自由美不以對象之目的概念為前提，而是自由的給人快感，如「絕對音樂」和無特殊內容指涉的繪畫之美，屬於此類；附庸美則是以某概念對象之完美性為前提，康德以偉大的教堂建築及其壁畫為例，說明這種美。故前者想像力可自由發揮，強調美感判斷的純粹性，而後者自由卻受到藝術附庸於概念的限制，承認美感判斷的混合多種因素，如美感與快感、鑑賞與理性、美與善……等。康德論述了美的功能性的合理性，明確了裝飾藝術和設計是實用的基礎上的藝術美的性質，從而奠定了設計的藝術特徵的理論基礎。

　　某種意義上說，設計是一種特殊的藝術，設計的創新過程是遵循實用化求美法則的藝術創造過程。

　　設計不僅滿足人的實用需要，而且關注人的感知覺和心理情感需求，它給人一種舒適美好的感覺，滿足人的情感需求，表現人的生活品味和精神追求，它讓人們的生活更合理、更健康、更豐富、更細膩、更生動、更舒適、更美好。設計是讓人的生活詩意化的藝術。

　　是什麼力量在推動設計對藝術的執著追求呢？歸根到底是人的需求，也就是人對美的追求。人在生存溫飽之後，追求發展和進一步的滿足，包括物質享受和精神的滿足。生活應當美好，性格需要表現，成就追求承認，地位期盼彰顯，這一力量促使古往今來的物質技術產品具有藝術的內涵。當設計解決了物質技術產品具有藝術的內涵。當設計解決了物質技術產品的技術課題與使用功能時，藝術審美便成為它永不止境的追求。

　　現代設計完全是建立在工業化機器大生產基礎上的，與科學技術緊密相鄰，以先進科學技術為設計基礎和手段，然而這並沒有損害設計的藝術特性，反而使得現代設計具有了高科技含量的現代藝術特性，如全新的材料美、精密的技術美、極限的體量美、新奇的造型美、科幻的意趣美等。科學技術的發展，不但沒有消除設計的藝術特性，而且開拓了設計藝術美

的領域，高科技成為現代設計追求美的手段。

8.2 設計的藝術手法

設計的藝術手法主要有：藝術創造、藝術抽象、藝術造型、藝術裝飾和藝術解構等。

8.2.1 設計的藝術手法

(1) 藝術創造

在設計過程中的構思階段，藝術創造發揮著根本性的作用，在全新產品的設計開發和開創性課題設計時，選用的材料。設備、技術等可能都是最新的科學技術成果，設計要實現效果和遵循的規則可能是沒有先例可循的，這時，設計只能依靠創造性的思考和方法。

(2) 藝術抽象

抽象藝術是指任何對真實自然物象的描繪予以簡化或完全抽離的藝術，它的美感內容借由形體、線條、色彩的形式組合或結構來表現。有時抽象藝術的主題是真實存在的，但由於過分風格化、模糊化、重疊覆蓋或分解至基本的形式，以至於難以辨認原貌。用此種方式將主題局部分解，稱之為半抽象藝術（semiabstract）；而徹底將真實物體拋棄，則稱之為非寫實藝術（nonrepresentational），或非具象（NONOBJECTIVE）藝術。瓦西里・康定斯基（Wassily Kandinsky，1866-1944）率先使用了這個詞語，他作於 1910 年的一張水彩畫，被某些權威學者認定為第一件屬於完全意義上的抽象繪畫作品。從新石器時代迄今，顯現於藝術品或裝飾藝術中的抽象元素或抽象傾向，貫穿了整個藝術史。但抽象風格成為一種

審美準則，卻是到了 20 世紀初期，由巴勃羅·畢卡索（Pablo Picasso，1881-1973）、喬治·勃拉克（Georges Braque，1882-1963）領導的立體主義運動（cubism）發展之後才開始。抽象藝術在早期發展的重要階段，尚有其他出現在荷蘭的新造型主義（NEOPLASTICISM）和俄國的至上主義。

(3) 藝術造型

構成要素：線條、形的組合、空間、光影和色彩。從人類發展的歷史來看，造型藝術是最為古老的文化現象之一。除早期人類所使用的甚為粗糙的砍劈器和刮削器等石器工具外，考古工作者在許多原始文化遺址的發掘中，都發現了造型藝術的蹤跡。1879 年，西班牙人在阿爾太米拉石洞中發現了一批由紅、黑、黃、暗紅等顏料畫成的野牛、野豬和野鹿的岩畫，總數達一百五十多個。據考證，它們屬於舊石器時代，距今已有 1 萬五千年以上。1940 年，圖 8-1 是法國人在蒙蒂尼亞附近發現了由各種顏色的鹿、牛、野馬構成的山洞岩畫──《拉斯科洞窟壁畫》。該壁畫也屬舊石器時代，距今約有 1 萬多年。在中國新石器時代的磁山、裴李崗等遺址中，都發現了有花紋裝飾的陶器。到了西元前 4000 年左右，在兩河流域已經出現了動物和人物的陶像。正是從人類原始狀態下的造型藝術活動開始，造型藝術伴隨著人類的文明演進，從簡單的上古岩畫逐漸地豐富和發展，演變成了由現代繪畫、雕塑、攝影和建築、工藝美術等藝術形式共同組成的一個龐大的藝術家族。人們所看到的諸如美麗的《蒙娜麗莎》油畫、宏偉的故宮建築和神祕乃至複雜的某些現代主義雕塑作品，它們都起源於我們祖先在岩石上畫下的那頭野牛，或者是一塊陶片上的波浪符號。

圖 8-1　拉斯科洞窟壁畫

(4) 藝術裝飾

　　是指為某些功能性物品設計裝飾的藝術，它包括室內設計，但通常不包括建築設計。在視覺藝術中，裝飾藝術通常與英語中「Fine Arts」的分類相反，而「Fine Arts」包括繪畫、素描、攝影和大型的雕塑。裝飾藝術和一般的美術之間的區別是，後者更加有意義，不過即使是普通藝術中也常包含有裝飾藝術元素。因此在很多時代的伊斯蘭藝術及中國藝術等非西方文化藝術中，這種區分並不十分適用，歐洲中世紀藝術也不太適用於這種區分。19 世紀後半期爆發的唯美主義運動推動了裝飾藝術在歐洲的傳播，受藝術與工藝美術運動影響，亞瑟‧海蓋特‧麥克默杜提出在普通美術與裝飾藝術之間並沒有實質的區別。受此影響，裝飾藝術得到了更高的地位與評價，這一點後來在法律上也有所體現。因為在 1911 年之前，一般的版權法案只規定不可未經允許抄錄傳統美術作品，這一年版權法案的頒布，使得法律對藝術的保護領域拓展到工藝領域，即把裝飾藝術當作真正的藝術而不是設計。

(5) 藝術解構

在歐陸哲學與文學批評中，解構主義（法語：déconstruction；英語：deconstruction）是由法國後結構主義哲學家德希達（Jacque Derrida）所創立的批評學派。德希達提出了一種他稱之為解構閱讀西方哲學的方法。大體來說，解構閱讀是一種揭露文本結構與其西方形上本質（Western metaphysical essence）之間差異的文本分析方法。解構閱讀呈現出文本不能只是被解讀成單一作者在傳達一個明顯的訊息，而應該被解讀為在某個文化或世界觀中各種衝突的體現。一個被解構的文本會顯示出許多同時存在的各種觀點，而這些觀點通常會彼此衝突。將一個文本的解構閱讀與其傳統閱讀來相比較的話，也會顯示出這當中的許多觀點是被壓抑與忽視的。（引述自 terms.naer.edu.tw/detail/1312532）

解構主義流派反對結構主義，解構主義認為結構沒有中心，結構也不是固定不變的，結構由一系列的差別組成。由於差別在變化，結構也跟隨著變化，所以結構是不穩定和開放的。因此解構主義又被稱為後結構主義。德希達認為文本沒有固定的意義，作品的終極不變的意義是不存在的。

解構分析的主要方法是去看一個文本中的二元對立（比如說，男性與女性、同性戀與異性戀），並且呈現出這兩個對立的面向事實上是流動與不可能完全分離的，而非兩個嚴格劃分開來的類別。而其通常結論便是，這些分類實際上不是以任何固定或絕對的形式存在著的。

解構主義在學術界與大眾刊物中都極具爭議性。在學術界中，它被指控為虛無主義、寄生性太重以及太過瘋狂。而在大眾刊物中，它被當作是學術界已經完全與現實脫離的一個象徵。儘管有這些爭議的存在，解構主義仍舊是一個當代哲學與文學批評理論裡的一股主要力量。

8.2.2 設計與裝飾

　　裝飾是最早的藝術形態，也是最普遍最大眾化的藝術形式。裝飾風藝術（法語：Arts Décoratifs，簡稱：art deco），另有「裝飾派藝術」、「裝飾藝術」、「藝術裝飾風格」、「裝飾藝術風格」等等譯名，是第一次世界大戰前首次出現在法國的一種視覺藝術、建築和設計風格。裝飾藝術是一種蕪雜的風格，其淵源來自多個時期、文化與國度。從縱向的角度說，裝飾風藝術似乎繼承新藝術而來；從橫向上看，它又和在兩次世界大戰之間蓬勃發展的現代運動並行發展並互相影響，儘管兩者存在著本質分歧。一般說來，現代主義設計帶有精英主義的、理想主義的、烏托邦式的立場，強調為大眾服務，尤其是強調為中下階層的勞動者服務，對裝飾本身興趣並不大，甚至懷有痛恨的態度。裝飾風藝術卻繼承並維護了長期以來為贊助人服務的傳統，其設計面向的目標是富裕的上層階級，所採用的材料是精緻、稀有、貴重的，尤其強調裝飾別致優雅，與上層階級的品味相符合。

　　裝飾藝術影響了建築、傢俱、珠寶、時裝、汽車、電影院、火車、遠洋輪船以及收音機和吸塵器等日常用品的設計。它的名字 Art Deco 是法文 Arts Décoratifs 的縮寫，來自於 1925 年在巴黎舉行的國際現代裝飾藝術和工業藝術博覽會（Exposition internationale des arts décoratifs et industriels modernes）。它將現代風格與精細的工藝和豐富的材料相結合。在其鼎盛時期，裝飾藝術代表著奢華、魅力、奔放以及對社會和技術進步的信念。

　　裝飾藝術是許多不同風格的混合體，有時是相互矛盾的，但為了追求現代而結合在一起。從一開始，裝飾藝術就受到立體主義和維也納分離派的大膽幾何形體、野獸派和俄羅斯芭蕾舞團的鮮豔色彩、路易菲力浦一世和路易十六時代傢俱的最新工藝，中國和日本、印度、波斯、古埃及和瑪雅藝術的異國風格的影響。其特點是黑檀木、象牙等稀有昂貴的材料和精

湛的工藝。20 世紀 20 年代到 30 年代建造的紐約克萊斯勒大廈和其他摩天大樓，都是裝飾藝術風格的紀念碑。

　　20 世紀 30 年代，在大蕭條時期，裝飾藝術風格變得更加沉穩。新材料開始出現，包括鍍鉻、不鏽鋼和塑膠。這種新風格名為摩登流線型（Streamline Moderne），最具代表性的特點是彎曲的形式和光滑、拋光的表面。裝飾藝術風格是最早的真正的國際風格之一，但它的主導地位隨著第二次世界大戰的開始，和嚴格的功能性和不加修飾的現代建築風格，以及隨後的國際建築風格的興起而結束。

8.3 藝術學概論

8.3.1 關於藝術的本質

(1) 第一種「客觀精神說」

　　認為藝術是「理念」或者客觀「宇宙精神」的體現。古希臘哲學家柏拉圖是較早對藝術的本質進行哲學探討的學者。柏拉圖認為，理性世界是第一性的，感性世界是第二性的，而藝術世界僅僅是第三性的。德國古典美學集大成者黑格爾，對藝術本質的認識同樣建立在客觀唯心主義哲學體系之上。

(2) 第二種「主觀精神說」

　　藝術是「自我意識的表現」，是「生命本體的衝動」。在康德《判斷力批判》一書的序論中，首先提出分析優美和壯美概念的學術脈絡。這個脈絡就是要進行一場集理性主義與經驗主義之美學大成的理論建構，理性主義美學的特色是將美歸於「先天理性」和「自然和諧」；經驗主義美學的特色是將美感歸於「後天的快感經驗」。而康德美學的建構就是要用

「判斷力」和「自然的合目的性」（the purposiveness of nature）兩個關鍵概念，來重新界定「優美感」的性質。（Kant, 1914. p.45）他強調藝術創作中，天才的想像力與獨創性，可以使藝術達到美的境界。

　　德國哲學家尼采，更是將其推向極端。尼采認為，人的主觀意志是世界上萬事萬物的主宰，也是推動歷史發展的根本動因。主觀意志是主宰一切的獨立實體，本能欲望具有無限的能動性。尼采是從美學問題開始他的哲學活動。在他的第一部著作《悲劇的誕生》中，尼采用日神阿波羅和酒神狄奧尼索斯的象徵來說明藝術的起源、藝術的本質和功用，乃至人生的意義。

(3) 第三種「模仿說」或「再現說」

　　這種觀點認為，藝術是對現實的「模仿」，是「社會生活的再現」。古希臘的亞里斯多德在人類思想史上第一個以獨立體系來闡明美學概念，成為在他之前的希臘美學思想的集大成者。亞里斯多德認為藝術是對現實的「模仿」。他首先肯定了現實世界的真實性，從而也就肯定了「模仿」現實的藝術真實性。亞里斯多德進一步認為，藝術所具有的這種「模仿」功能，使得藝術甚至比它所「模仿」的現象世界更加真實。俄國 19 世紀革命民主主義者車爾尼雪夫斯基從他關於「美是生活」的論斷出發，認為藝術是對生活的「再現」，是對客觀現實的「再現」。

8.3.2 藝術的特徵

(1) 形象性

　　是藝術的基本特徵之一。藝術形象是藝術反映生活的特殊形式。哲學、社會科學總是以抽象的、概念的形式反映客觀世界，藝術則是以具體的、生動感人的藝術形象反映社會生活和表現藝術家的思想感情。

　　第一，藝術形象是客觀與主觀的統一。任何藝術作品的形象都是具體

的、感性的，也都體現著一定的思想感情，都是客觀因素與主觀因素的有機統一。對於不同的藝術門類來說，藝術形象這種客觀因素與主觀因素的統一，具有各自不同的特點。對於雕塑、繪畫等造型藝術來說，往往是在再現生活形象中滲透了藝術家的思想情感，這種主客觀的統一，常常表現為主觀因素消溶在客觀形象之中。而另一些藝術門類，則更善於直接表現藝術家的思想情感，間接和曲折地反映社會生活，這些藝術門類中主客觀的統一，則表現為客觀因素消溶在主觀因素之中。

第二，藝術形象是內容與形式的統一。任何藝術形象都離不開內容，也離不開形式，必然是二者的有機統一。藝術欣賞中，首先直接作用於欣賞者感官的是藝術形式，但藝術形式之所以能感動人、影響人，是由於這種形式生動鮮明地體現出深刻的思想內容。

第三，藝術形象是個性與共性的統一。綜觀中外藝術寶庫中浩如煙海的文藝作品，凡是成功的藝術形象，無不具有鮮明而獨特的個性，同時又具有豐富而廣泛的社會概括性。正因為集個性與共性的高度統一於一身，才使得這些藝術形象具有不朽的藝術生命力。中外文藝理論對這個問題也早有許多精闢的論述。藝術形象必須具有鮮明、獨特的個性特徵，與此同時，藝術形象又必須具有普遍性和概括性。這是由於世界上的萬事萬物都是個性和共性的統一體，共性存在於千差萬別的個性之中，個性總是共性的不同方式的表現。一切事物都是在帶有偶然性的個別現象中，體現出帶有必然性的共同本質和規律來。因而，許多藝術家在總結創造藝術形象的經驗時，總是把能否從生活中捕捉到這種具有獨特個性特徵，同時又具有普遍意義的事物，當作富有成敗意義的關鍵。

(2) 主體性

是藝術的另一個基本特徵。藝術作為一種特殊的社會意識形態，藝術生產作為一種特殊的精神生產，決定了藝術必然具有主體性的特徵。主體性作為藝術的基本特徵體現在藝術生產活動的全過程，包括藝術創作和藝

術欣賞。

　　第一，藝術創作具有主體性的特點。

　　第二，藝術作品具有主體性的特點。

　　第三，藝術欣賞具有主體性的特點。

(3) 審美性

　　藝術還有一個基本特徵就是審美性。從藝術生產的角度來看，任何藝術作品都必須具有以下兩個條件：其一，它必須是人類藝術生產的產品；其二，它必須具有審美價值，即審美性。正是這兩點，使藝術品和其他一切非藝術品區分開來。

　　第一，藝術的審美性是人類審美意識的集中體現。

　　第二，藝術的審美性是真、善、美的結晶。

　　第三，藝術的審美性是內容美和形式美的統一。

　　中外藝術史上，對於藝術本質主要有「客觀精神說」、「主觀精神說」、「模仿說」（「再現說」）等三種代表性的觀點。馬克思「藝術生產」理論將藝術看作是一種特殊的精神生產，為解決藝術本質問題奠定了科學的理論基礎。

　　藝術形象是客觀與主觀、內容與形式、個性與共性的統一。藝術創作、藝術作品與藝術鑒賞均具有主體性的特點。藝術的審美性是人類審美意識的集中體現，是真、善、美的結晶，藝術的審美性體現為內容美和形式美的統一。

8.3.3 藝術起源的五種學說

(1) 藝術起源於「模仿」

　　這是最古老的一種說法。主要代表人是兩千多年前古希臘哲學家德謨克利特和亞里斯多德，認為模仿是人的本能，所有的文藝都是「模仿」，

不管是何種樣式和種類的藝術。中國古代認為音樂也是由模仿現實生活中的自然音響而來。魯迅認為，「畫在西班牙的阿爾泰咪拉洞裡的野牛，是有名的原始人的遺跡，許多藝術史家說，這正是『為藝術而藝術』，原始人畫著玩玩的。但這解釋未免過於『摩登』，因為原始人沒有 19 世紀的文藝家那麼有閒，他畫一隻牛，是有緣故的，為是關於野牛，或者是獵取野牛、禁咒野牛的事。」

(2) 藝術起源於「遊戲」

這種學說的代表人是 18 世紀德國哲學家席勒和 19 世紀英國哲學家斯賓塞，稱為「席勒－斯賓塞理論」。這種說法認為，藝術活動或審美活動起源於人類所具有的遊戲本能，它表現在兩個方面：一方面是由於人類具有過剩的精力；另一方面是人將這種過剩的精力運用到沒有實際效用、沒有功利目的活動中，體現為一種自由的「遊戲」。

(3) 藝術起源於「表現」

系統地以理論方式提出這種說法的，應當首推義大利美學家克羅齊。其美學思想核心是「直覺即表現」說。英國史學家科林伍德對克羅齊的〈表現說〉做了進一步的詳盡發揮，認為藝術不是再現和模仿，更不是單純的遊戲，只有表現情感的藝術才是所謂「真正的藝術」，藝術就是藝術家的主觀想像和情感的表現。

(4) 藝術起源於「巫術」

此種學說的代表人物是英國著名人類學家愛德華‧泰勒。他在《原始文化》一書中，最早提出藝術起源於「巫術」的理論主張。他認為，原始人思考的方式同現代人有很大的不同，對原始人來說，周圍的世界異常陌生和神祕，令人敬畏。原始人思考的最主要特點是萬物有靈。山川草木、鳥獸蟲魚，在原始人看來都是有靈的，並且都可以與人交感。英國著名人類學家弗雷澤認為原始部落的一切風俗、儀式和信仰，都起源於交感巫

術，人類最早是想用巫術去控制神祕的自然界，顯然是辦不到的，於是，人類又創立了宗教來求得神的恩惠。當宗教在現實中也被證明是無效時，人類才逐漸創立了各門科學，以此來揭示自然界的奧祕。

(5) 藝術起源於「勞動」

希爾恩在《藝術的起源》曾經列出專章來論述藝術與勞動的關係；俄國普列漢諾夫在《沒有地址的信》中，透過對原始音樂、原始歌舞、原始繪畫的分析，以大量人種學、民族學、人類學和民俗學的文獻證明，系統地論述了藝術的起源及其發展問題，並且得出了藝術發生於勞動的觀點。恩格斯指出，「首先是勞動，然後是語言和勞動一起，成為兩個最主要的推動力，在它們的影響下，動物的腦髓就逐漸地變成了人的腦髓」。

(6) 關於人類實踐與藝術起源的多元決定論

法國結構主義學者阿爾都塞，理論研究範圍相當廣泛，尤其是他將結構主義符號學與精神分析學結合起來，用於研究馬克思主義關於經濟基礎和上層建築的理論，用於意識形態批評研究。認為社會發展不是一元決定的，而是多元決定的，並進而提出了多元決定的辯證法，或者說是結構的辯證法；任何文化現象的產生，都有多種多樣的複雜原因，而不是由一個簡單原因造成的。著名的芬蘭藝術學家希爾恩就認為，藝術本身就是一種綜合性現象，因此，研究藝術的起源必須從社會學、人類學、心理學等多學科相結合的綜合研究方法，才能真正揭示藝術起源的奧祕。

(7) 藝術起源的歸結

藝術的產生經歷了一個由實用到審美、以巫術為仲介、以勞動為前提的漫長歷史發展過程。從根本上講，藝術的起源最終應歸結為人類的實踐活動。事實上，巫術在原始社會中同樣是人類的一種實踐活動。歸根結底，藝術的產生和發展來自人類的社會實踐活動，藝術是人類文化發展歷史進程中的必然產物，藝術的起源應當是原始社會中一個相當漫長的歷史

過程。

8.3.4 藝術的社會功能

(1) 審美認知作用

首先，藝術對於社會、歷史、人生具有審美認知功能。

其次，對於大至天體、小至細胞的自然現象，藝術也同樣具有審美認知作用。

(2) 審美教育作用

藝術應當具有三種功能：一是「教育」，二是「淨化」，三是「快感」，也就是說，藝術可以幫助人們獲得知識、陶冶性情、得到快感。

藝術審美教育作用的第一個特點是「以情感人」。

藝術審美教育作用的第二個特點是「潛移默化」。

藝術審美教育作用的第三個特點是「寓教於樂」。

(3) 審美娛樂作用

主要是指透過藝術欣賞活動，使人們的審美需要得到滿足，獲得精神享受和審美愉悅，賞心悅目、暢神益智，透過閱讀作品或觀賞演出，使身心得到愉快和休息。

8.3.5 藝術教育

藝術教育是美育的核心，其根本目標是培養全面發展的人。藝術教育承擔著開啟人的感知力、理解力、想像力、創造力，使人的內心情感和諧發展的重任。

1. 美育與藝術教育。
2. 藝術教育在當代社會生活中的重要意義。

3. 藝術教育的任務和目標。藝術教育的根本任務和目標，就是培養全面發展的人才。

一是普及藝術的基本知識，提高人的藝術修養。

二是健全審美心理結構，充分發揮人的想像力和創造力。

三是陶冶人的情感，培養完美的人格。

藝術的社會功能有許多種，但其中最主要的是審美認知作用、審美教育作用、審美娛樂作用三種。

藝術教育是美育的核心，也是素質教育的重要組成部分，它的根本目標是培養全面發展的人。在當代社會生活中，藝術教育尤其具有重要的意義與作用。藝術教育的根本任務和目標，是培養全面發展的人才。

8.4 藝術在人類文化中的地位

藝術作為一種獨特的文化形態或文化現象，在整個人類文化大系統中佔有極其重要的地位。作為文化的獨特組成部分，藝術又必然受到文化大系統的制約。藝術作為文化大系統中的一個子系統，它只是整個文化的一個有機組成部分，是一種獨特的社會文化範疇。文化系統的整體性決定了它所屬的子系統，必然從屬和依附於文化大系統。對於藝術來講，社會文化大系統作為一種總的文化氛圍或文化條件，直接制約著作家、藝術家和讀者、觀眾、聽眾等每一個人「文化心理結構」的形成，從而間接對藝術的合作與欣賞產生巨大的影響。

8.4.1 藝術與科學的聯繫

(1) 藝術與科學的聯繫

科學技術對藝術的影響是廣泛和深刻的，除了將自然科學的成果直接

運用到藝術領域之外，更重要的是以科學的思考方法來促進藝術家文化心理結構的改變，從而推動藝術創作觀念和創作方法的革新，推動藝術形態的發展。現代科學技術更是對藝術產生了巨大的影響，不但為藝術提供了從未有過的大眾傳播媒介，而且創造出新的藝術種類和藝術形式，如電影藝術、電視藝術和電腦多媒體藝術等。在許多領域和許多方面，科學技術與藝術已經是如此緊密地結合在一起，以至很難將二者區分開來。

(2) 現代科學技術對藝術的滲透和影響

第一，表現在現代科學技術為藝術提供了新的物質技術手段，促使新的藝術種類和藝術形式的產生。

第二，表現在現代科學技術為藝術創造了前所未有的文化環境和傳播手段，為藝術提供了更廣闊的天地。

第三，表現在藝術與技術、美學與科學的相互結合與相互滲透，對人類生活產生了深刻影響，也促進了科學技術與文學藝術自身的發展。

第四，表現在科學領域的重大發現對藝術觀念和美學觀念產生了巨大而深刻的影響，例如系統論、控制論、資訊理論、模糊數學等觀點和方法，已經被運用到藝術創作和藝術研究之中，成為某些藝術理論和藝術批評的觀點和方法。

藝術作為一種獨特的文化形態或文化現象，在整個人類文化大系統中佔有極其重要的地位。一方面，藝術參與和推動著人類文化的歷史發展；另一方面，每個民族或時代的藝術又深深植根於這個民族或時代的文化土壤之中。

哲學主要透過美學這一仲介對藝術產生巨大的影響。最突出的例證，便是西方現代哲學對於西方現代派藝術所產生的巨大影響。

宗教對藝術的產生與發展都有過直接的影響，與此同時，形形色色的宗教藝術幾乎遍及各個藝術門類，成為世界藝術史的重要組成部分。

道德與藝術的相互關係既體現在道德影響藝術，也體現在藝術影響道

德。道德題材（家庭、婚姻、倫理等等）成為各門藝術永恆的主題。

　　藝術與科學之間既有密切的聯繫，又存在著一定程度的對立。現代科學技術的迅猛發展，更是對藝術產生了巨大的影響。

8.4.2 藝術與美學

　　從藝術分類的美學原則來看，可以將整個藝術區分為五大類別，即：實用藝術（建築、園林、工藝美術與現代設計）、造型藝術、表情藝術、綜合藝術、語言藝術。

　　掌握建築藝術、園林藝術、工藝美術與現代設計的主要藝術語言和文化內涵。實用藝術具有實用性與審美性、表現性與形式美、民族性與時代性等美學特徵。

(1) 實用藝術：（建築、園林、工藝美術與現代設計）

圖 8-2　實用藝術：懸浮鏤空樓梯

　　是指實用功能與審美功能相結合的表現性空間藝術。它的基本特徵是表現性，通過美的形式來表現藝術家的思想情感和豐富的文化內涵，它並

不直接類比或再現客觀目標，因而，這類藝術屬於表現性空間藝術。實用藝術兼有實用功能與審美功能，同時滿足人們的物質需要和精神需要（圖8-2）。

(2) 建築藝術

是指按照美的規律，運用建築藝術獨特的藝術語言，使建築形象具有文化價值和審美價值，具有象徵性和形式美，體現出民族性和時代感。任何建築都應當是物質功能與審美功能、實用性與審美性、技術性與藝術性的統一（圖 8-3）。

圖 8-3　建築藝術：中國天壇

(3) 空間藝術

空間藝術是以空間為存在方式的藝術。其種類有建築藝術、雕塑、繪畫、工藝美術、書法、篆刻等，又通稱美術（圖 8-4）。

圖 8-4　空間藝術

(4) 造型藝術

　　以一定物質材料和手段創造的可視靜態空間形象的藝術。包括建築、雕塑、繪畫、工藝美術、設計、書法、篆刻等種類。它通稱美術，是對美術在物質材料和手段上的把握。造型即創造形體，是美術的主要特徵。

　　造型是空間藝術的必要手段和必備因素，造型藝術必然存在於一定空間中，因而空間藝術的本質是對造型藝術存在方式的把握。空間意識產生於視覺、觸覺及運動覺中，一般來說，繪畫的空間性質依靠視覺；雕塑和建築除視覺外，還分別依靠觸覺和運動覺（圖 8-5）。

圖 8-5　造型藝術

(5) 比例藝術

　　美術中提到的比例通常指物體之間形的大小、寬窄、高低的關係。另外比例也會在構圖中用到，例如你在畫一幅素描靜物就要注意所有靜物佔用畫面的大小關係。黃金分割（0.618：1）是一個數學比例。我們在大自然中很容易找到這樣的比例，當它用於設計時，能創造出有生命力的、純天然的視覺作品，愉悅我們眼睛的圖（圖 8-6）。

圖 8-6　比例藝術

(6) 平衡藝術：（圖 8-7）

圖 8-7　平衡藝術

(7) 節奏藝術

　　節奏與韻律是構成音樂的基本要素，音樂透過不同的聲調、節奏、旋律來組成樂章，而藝術設計則以線條、形體、色彩、版式、肌理等造型要素來創造形象。在欣賞藝術作品的時候若能感受到「寂寞無聲而耳聽常滿」，這樣的作品便是讓人震撼的優秀作品（圖 8-8）。

圖 8-8　節奏藝術

(8) 色彩藝術

　　所謂的色彩是從人對色彩的知覺和心理效果出發，用科學分析的方法，把複雜的色彩現象還原為基本要素，利用色彩在空間、量與質上的可變幻性，按照一定的規律去組合各構成之間的相互關係，再創造出新的色彩效果的過程。色彩構成是藝術設計的基礎理論之一，它與平面構成及立體構成有著不可分割的關係，色彩不能脫離形體、空間、位置、面積、肌理等而獨立存在（圖 8-9）。

圖 8-9　色彩藝術

(9) 裝飾藝術

　　裝飾藝術是指為某些功能性物品設計裝飾的藝術，它也包括並包含於室內設計，但不包括建築設計。裝飾藝術通常與美術分類相反，因繪畫、素描、攝影等藝術作品並不具有功能性，而裝飾藝術可以是玻璃製品、陶瓷製品、牆紙或傢俱等。裝飾藝術包含於工藝美術內，並與工美類別下的工業設計有交集（圖 8-10）。

圖 8-10　裝飾藝術

(10) 園林藝術

　　「園林」，是在一定的地域運用工程技術和藝術手段，透過改造地形（或進一步築山、疊石、理水）、種植花草、營造建築和佈置園路等途徑創作而成的美麗自然環境和遊憩境域。從廣義來講，園林藝術也是建築藝術中的一種類型（圖 8-11）。

圖 8-11　園林藝術

(11) 世界三大園林體系

　　世界園林體系劃分為歐洲園林體系、伊斯蘭園林體系和中國園林體系三大體系（圖 8-12 至圖 8-14）。

圖 8-12　歐洲園林

8-13　伊斯蘭園林

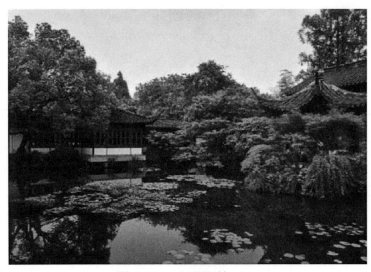

圖 8-14　中國園林

(12) 工藝美術

　　是指製作手工藝品的藝術。這類藝術品通常裝飾精美,具有實用性或目的性。其使用的各種手工技術包含了金工、木工、編織、裁縫、塑膠造形,以及雕刻、版畫製作和繪畫的技法(圖 8-15)。

圖 8-15　中國工藝美術

(13) 現代設計

現代設計大致包括三方面內容：

A. 產品設計，從傢俱、餐具、服裝等日常生活用品到汽車、飛機、電腦等高新科技產品。特點是將造型藝術與工業產品結合，使工業產品藝術化。

B. 環境設計，是指人類對各種自然環境因素和人工環境因素加以改造和組織，對物質環境進行空間設計，使之符合人的行為需要和審美需要。

C. 視覺設計，是指人們為了傳遞資訊或使用標記所進行的視覺形象設計。狹義上是平面設計。視覺設計範圍十分廣泛，包括裝幀設計、印刷設計、包裝設計、展示陳列設計、視覺形象設計、廣告設計等。

(14) 產品設計

產品設計是一個將某種目的或需要轉換為一個具體的物理形式或工具的過程，是把一種計畫、規劃設想、問題解決的方法，透過具體的載體表達出來的一種創造性活動過程。在這個過程中，透過多種元素如線條、符號、數位、色彩等方式的組合，把產品的形狀以平面或立體的形式展現出來（圖8-16）。

圖 8-16　產品設計

(15) 環境設計

　　環境設計是指對於建築室內外的空間環境，透過藝術設計的方式進行設計和整合的一門實用藝術。

　　環境設計透過一定的組織、圍合手段、對空間介面（室內外牆柱面、地面、頂棚、門窗等）進行藝術處理（形態、色彩、質地等），運用自然光、人工照明、傢俱、飾物的佈置、造型等設計語言，以及植物花卉、水體、小品、雕塑等的配置，使建築物的室內外空間環境體現出特定的氛圍和一定的風格，來滿足人們的功能使用及視覺審美上的需要（圖 8-17）。

圖 8-17　環境設計

(16) 視覺設計

　　視覺設計是針對眼睛官能的主觀形式的表現手段和結果。與視覺傳達設計的異同，視覺傳達設計屬於視覺設計的一部分，主要針對被傳達目標即觀眾而有所表現，缺少對設計者自身視覺需求因素的訴求。視覺傳達既傳達給視覺觀眾也傳達給設計者本人，因此深入的視覺傳達研究已經關注到視覺的方方面面感受，稱其為視覺設計更加貼切（圖 8-18）。

圖 8-18　視覺設計

8.4.3 建築藝術

　　建築，是指建築物和構築物的通稱，是人類用物質材料修建或構築的居住和活動的場所。建築（建築學）在拉丁文中的涵義是「巨大的工藝」，說明建築的技術與藝術密不可分。

　　所謂建築藝術，是指按照美的規律，運用建築藝術獨特的藝術語言，使建築形象具有文化價值和審美價值，具有象徵性和形式美，體現出民族性和時代感。早在兩千年前，古羅馬建築師維特魯威就提出了建築的三條基本原則，即：「實用、堅固、美觀」。任何建築都應當是物質功能與審美功能、實用性與審美性、技術性與藝術性的統一。現代建築「美觀」被提到越來越重要的地位。這是因為隨著現代科技的迅猛發展，人們的物質需要基本得到滿足，從而提出了更高的精神需要，對於建築的審美性或藝術性提出了更高的要求。建築藝術應當是「建築」與「藝術」二者之間的「和諧統一」，從而使得建築藝術既滿足人的物質需要和使用需要，又滿足人的精神需要和審美需要。建築藝術是一種立體作品，屬於空間造型藝術，建築的審美特點主要表現為它的造型美。人們在觀賞任何一座建築物時，首先感受到的總是它的外觀造型。例如，北京的故宮、西藏的布達拉

宮、南京的中山陵、法國的巴黎聖母院、美國的流水別墅、澳大利亞的雪梨歌劇院等。

　　建築的藝術語言和表現手段非常豐富，包括空間、形體、比例、均衡、節奏、色彩、裝飾等許多因素，正是它們共同構成了建築藝術的造型美。

8.5 實用藝術與現代生活

8.5.1 造型藝術與實用藝術的聯繫和區別

　　聯繫：它們都屬於空間藝術，並且都是以平面或立體的方式，用物質材料創造出靜態的藝術形象，使人們憑藉視覺感就可以直接感受到。由於二者的聯繫如此緊密，有時人們又常把它們歸為一類，乾脆將它們統統稱之為美術，或者稱之為視覺藝術。

　　區別：造型藝術（繪畫、雕塑、攝影、書法）的基本特徵是造型性，透過再現和塑造外部形象來體現內在的精神世界，它的表現性潛藏於再現性之中，因而，這類藝術屬於再現性空間藝術。實用藝術（建築、園林、工藝美術與現代設計）的基本特徵卻是表現性，透過美的形式來表現藝術家的思想情感和豐富的文化內涵，它並不直接類比或再現客觀目標，因而，這類藝術屬於表現性空間藝術。除此之外，二者之間還有一個重要區別，即造型藝術主要具有審美功能，滿足觀賞者的精神需要；實用藝術兼有實用功能與審美功能，同時滿足人們的物質需要和精神需要。

8.5.2 書畫藝術

　　中國畫的特點：

第一，表現在工具材料上，往往採用中國特製的毛筆、墨或顏料，在宣紙或絹帛上作畫。因此，中國畫又可稱之為「水墨畫」或「彩墨畫」。

第二，在構圖方法上不受焦點透視的束縛，多採用散點透視法（即可移動的遠近法），使得視野寬廣遼闊，構圖靈活自由，畫中的物象可以隨意列置，衝破了時間與空間的局限。中國畫營造的空間多種多樣，但其中最主要的有三種，即全景式空間、分段式空間和分層式空間。

第三，繪畫與詩文、書法、篆刻四者有機地結合在一起，相互補充，交相輝映，形成了中國畫獨特的內容美和形式美，也形成了中國畫特有的詩、書、畫、印交相輝映的特色。

第四，中國畫的特點源於中華民族悠久的傳統文化和豐富的美學思想。中國畫的傳統畫法有工筆畫，也有寫意畫。前者用筆細緻工整，結構嚴謹，無論人物或景物都刻畫得十分具體入微；後者筆墨簡練，高度概括，灑脫地表現物象的形神和抒發作者的感情。不管是工筆畫，還是寫意畫，在處理形神關係時都要求「神形兼備」，在造型和意境的表達上都要求「氣韻生動」。中國畫總體上的美學追求，不在於將物象畫得逼真、肖似，而是透過筆墨情趣抒發胸臆、寄託情思。

西方雕塑史上有四個高峰期。第一個高峰是古希臘羅馬時期，雕塑藝術便已達到了相當高的水準。西元前 5 至西元前 4 世紀的希臘雕刻藝術的繁榮時期，出現了米隆、菲狄亞斯等一批傑出的雕塑家。米隆的代表作《擲鐵餅者》和菲狄亞斯的名作《命運三女神》，都是舉世矚目的佳作。約作於西元前 130 到 100 年之間的古希臘雕刻著名作品《維納斯像》（Venus de Milo），也稱《米洛斯的阿芙羅狄特》，因 1820 年發現於愛琴海中的米洛斯島而得此名，巴黎羅浮宮將它和該館收藏的勝利女神（Nike, Victoire de Samothrace）、達文西的《蒙娜麗莎》（La Joconde / Mona Lisa）並稱為羅浮宮三寶。

第二高峰，被稱為義大利文藝復興「三傑」之一的米開朗基羅，就是成就斐然的雕塑家、畫家和建築師，米開朗基羅的成名作《哀悼基督》取

材於基督被害後，聖母對兒子的殉難表示深切哀悼的宗教故事，由於米開朗基羅完成這件作品時只有 25 歲，許多人不相信這是出自一位年輕雕刻家之手，為此他不得不把自己的姓名刻在聖母胸前的衣帶上，這就是為什麼唯獨這件作品留下了雕刻家姓名的緣故。此外，他為故鄉佛羅倫斯創作的大理石雕像《大衛》，成為文藝復興時代英雄的象徵，他為美弟奇教堂設計的大理石雕刻《晨》、《暮》、《畫》、《夜》是一組寓意深刻的作品，他的其他作品如《摩西》等，也都是世界雕刻史上的不朽作品。

第三個高峰，當屬 19 世紀法國雕塑。其代表人物為呂德，為巴黎凱旋門創作了巨形浮雕《馬賽曲》；現實主義流派大師羅丹更是以《巴爾扎克像》、《思想者》、《地獄之門》等一大批優秀作品，將西方雕塑藝術推向新的高峰。

第四個高峰，是 20 世紀西方雕塑，代表人物有法國著名雕塑家馬約爾，以及現代主義雕塑家、法國的阿爾普和英國的亨利·摩爾等為代表，他們拓展了雕塑的觀念，探索新的雕塑語言。

中國雕塑藝術應該怎樣準確分期？關於中國雕塑藝術的分期，目前尚無很權威的說法。由於中國雕塑不像西方雕塑那樣成系統地發展，所以目前只能按照朝代作出機械的劃分。

(1) 造型藝術

是指與用一定的物質材料，透過塑造靜態的視覺形象來反映社會生活與表現藝術家的思想感情。它是一種再現性空間藝術，也是一種靜態的視覺藝術。

(2) 繪畫藝術

繪畫藝術是忠實於客觀物象的自然形態，對客觀物象採用經過高度概括與提煉的具象圖形進行設計的一種表現形式。它具有鮮明的形象特徵，是對現實目標的濃縮與精煉、概括與簡化，突出和誇張其本質因素。

(3) 中國畫

中國畫，簡稱「國畫」。國畫是傳統繪畫形式，是用毛筆蘸水、墨、彩作畫於絹或紙上。工具和材料有毛筆、墨、國畫顏料、宣紙、絹等，題材可分人物、山水、花鳥。從美術史的角度講，民國前的都統稱為古畫。國畫在古代無確定名稱，一般稱之為丹青，在世界美術領域中自成體系。中國畫在內容和藝術創作上，體現了古人對自然、社會及與之相關聯的政治、哲學、宗教、道德、文藝等方面的認識。

(4) 雕塑藝術

是一種重要的造型藝術。雕塑是立體的空間藝術和視覺藝術，它是一定的物質材料製造出具有實體形象的藝術品，由於製作方法主要是雕刻和塑造兩大類，故被稱為雕塑。

(5) 攝影藝術

是攝影師運用照相機作為基本工具，根據創作構思將人物或景物拍攝下來，經過暗房工藝處理，塑造出可視的藝術形象，用來反映社會生活與自然現象，並表達作者思想感情的一種藝術樣式。

(6) 書法藝術

是中華民族特有的一種傳統藝術形式，它主要透過漢字的用筆用墨、點畫結構、行次章法等造型美，來表現人的氣質、品格和情操，從而達到美學的境界。

中國畫與西方繪畫各有自己的歷史傳統和基本特徵。雕塑藝術更是在三度空間裡創造出立體的形象。攝影藝術是一門建立在現代科學技術基礎上的紀實性造型藝術。書法藝術則是中華民族特有的一種傳統藝術樣式。

造型藝術具有造型性與直觀性、瞬間性與永固性、再現性與表現性等美學特徵。

8.6 藝術家

8.6.1 藝術家是藝術生產的創造者

第一，藝術家內部有多種多樣的職業和分工。藝術家既包括以集體勞動方式進行創作的文學作家、雕塑家、畫家等，也包括以集體勞動方式進行創作的戲劇藝術和影視藝術的編劇、導演、演員、美工等。作品的藝術形象是由許多藝術家們組成的創作集體完成的。

第二，真正的藝術家往往具有為藝術而獻身的精神。由於藝術生產是一種自由自覺的精神生產，真正的藝術家絕不把藝術作為謀生或獲取名利的手段，而是看作自己畢生的事業和追求，並為之奉獻自己的全部心血和生命。

第三，藝術家具有敏銳的感受、豐富的情感和生動的想像力。藝術家應當具有特別敏銳的觀察、體驗與感覺生活的能力，並且將自己強烈的情感和逼真的想像力融會入藝術作品中，才能創作出有血有肉、生動感人的藝術形象。

第四，藝術家具有卓越的創造能力和鮮明的創作個性，藝術的生命就在於創造和創新。沒有創造，沒有創新，就沒有藝術。這就意味著藝術家必須不斷地超越前人、超越同時代人，以及不斷地超越自己。

第五，藝術家必須具有專門的藝術技能，熟悉並掌握某一具體藝術種類的藝術語言和專業技巧。

8.6.2 藝術家與社會生活

一方面，社會生活是藝術創作的源泉和基礎，因而，藝術家對社會生活的觀察和體驗就顯得十分重要。

另一方面，藝術家本人作為創作主體，總是屬於一定的民族和時代，他與社會生活有著千絲萬縷的聯繫。

藝術創作過程

——藝術體驗活動。藝術體驗活動可以說是藝術創作準備階段，它可能是一個相當長期的過程。

——藝術構思活動。藝術構思是一種十分複雜的精神活動，也是一項艱苦的腦力勞動，它是藝術家在深入觀察、思考和體驗生活的基礎上，加以選擇、加工、提煉、組合，融會了藝術家的想像、情感等多種心理因素，形成了主體和客體統一、現象與本質統一、感性與理性統一的審美意象。

——藝術傳達活動。藝術創作的最終成果是藝術作品。藝術家的藝術體驗和藝術構思，必須透過各種藝術媒介和藝術語言才能形成藝術作品。因此，藝術傳達活動在藝術創作中佔有重要的地位，離開了藝術傳達，再好的體驗與構思也得不到表現，無法讓其他人欣賞，仍然只能停留在藝術家的頭腦之中。

8.6.3 形象思考的特點

第一，形象思考過程始終不能離開感性形象。如同抽象思考始終離不開概念一樣，形象思考的特點是自始至終離不開具體可感的形象，總是運用形象來進行思考。

第二，形象思考過程不依靠邏輯推理，而是始終依靠想像、情感等多種心理功能。尤其是想像和聯想成為形象思考的主要活動方式，情感對形象思考也具有特殊的作用。

第三，形象思考具有整體性的特點。如果說抽象思考側重於分析，那麼形象思考更側重於綜合。形象思考更加強調從整體上去把握事物，透過事物整體形象來把握其內在的本質和規律。

8.6.4 藝術風格

第一，藝術風格的多樣性，首先來自藝術家獨特的創作個性。藝術生產作為一種特殊的精神生產，必然要在藝術作品上留下藝術家個人的印記。藝術家作為藝術生產的創作主體，他的性格、氣質、稟賦、才能、心理等各方面的種種特點，都很自然地會投射和熔鑄到他所創作的藝術品之中，通過創造性勞動使主體目標化到精神產品之中。

第二，藝術風格的形成更離不開藝術家獨特的人生道路、生活環境、閱歷修養和藝術追求。藝術在創作過程中，從題材的選擇到主題的提煉，從藝術結構到藝術語言，都體現出鮮明的創作個性。從藝術體驗到藝術構思，直到藝術傳達和表現，始終具有自己獨特的審美體驗、構思方式和表現角度，從而形成自己的藝術風格。

第三，藝術風格的多樣性，還來自審美需求的多樣化。由於欣賞主體存在著不同的社會層次、文化層次，屬於不同的民族、不同的地區，造成審美需要的千差萬別，反過來刺激和推動著形成不同的藝術風格。

8.6.5 藝術流派

是指在中外藝術一定歷史時期裡，由一批思想傾向、美學主張、創作方法和表現風格方面相似或相近的藝術家們所形成的藝術派別。這些藝術派別的形成有時是自覺的，有一定的組織形式或共同宣言；有時是不自覺的，僅僅因為創作風格類型的相近而組合在一起。

8.6.6 藝術思潮

指在一定社會歷史條件下，特別是在一定的社會思潮和學術思潮的影響下，藝術領域所發生的具有廣泛影響的思想潮流和創作傾向。藝術思潮

與藝術流派之間有著密切的關係，但又存在著明顯的區別。一般來講，藝術風格是創作主體獨特個性的表現，藝術流派則是風格相近或相似的創作主體的群體化，而藝術思潮卻是宣導某種文藝思想的幾個或多個藝術流派所形成的一種藝術潮流。

　　藝術家是藝術生產的創造者，藝術家至少具有五個方面的特點：

　　作為藝術創作的主體，藝術家與社會生活有著十分密切的關係。

　　藝術家應當具有藝術才能與文化修養。

　　藝術創作過程大致可分為藝術體驗、藝術構思、藝術傳達這樣三個階段。

　　藝術創作心理中，以意識活動為主，也有無意識活動；既以形象思考為主，又離不開抽象思考和靈感思考，使得藝術創作心理蘊藏著多種心理因素。

　　藝術風格是指藝術家在創作總體上表現出來的獨特的創作個性與鮮明的藝術特色。藝術流派則是指創作方法和表現風格方面相似或相近的藝術家們所形成的藝術派別。幾個或多個藝術流派則形成了藝術思潮。

(1) 藝術創作主體——藝術家

　　是人類審美活動的體驗者和實踐者，也是審美精神產品的創造者和生產者。他們通常具有獨立的人格和豐富的情感，掌握專門的藝術技能與技巧，具有良好的修養和突出的審美能力。他們的生命在於創造。同時，藝術家又是具體的和社會的人。藝術家的生命在於創造。

(2) 藝術創作過程

　　是藝術的「生產階段」，它是創作主體（作家、藝術家）對創作客體（社會生活）能動反映的過程。

(3) 形象思考

　　形象思考是以直觀形象和表象為支柱的思考過程。例如，作家塑造一

個典型的文學人物形象，畫家創作一幅圖畫，都要在頭腦裡先構思出這個人物或這幅圖畫的畫面，這種構思的過程是以人或物的形象為素材的，所以叫形象思考。

(4) 抽象思考

抽象思考就是在創作中對於藝術作品的節奏韻律、均衡協調、黑白分佈、冷暖安排等矛盾關係的協調與把握。對於一幅純抽象的繪畫作品來說，抽象思考就是藝術創作的全部。而對於有一定形象和主題甚至寫實作品來說，我們在創作時要考慮的就不僅僅是創作思想，還要運用抽象思考，對畫面進行抽象把握和安排。

(5) 藝術風格

是指藝術家在創作總體上表現出來的獨特的創作個性與鮮明的藝術特色。

(6) 藝術流派

藝術流派是指在中外藝術的一定歷史時期裡，由一批思想傾向、美術主張、創作方法和表現風格很多相似或相近的藝術家們所形成的藝術派別。

(7) 藝術思潮

指在一定歷史時期和一定地域內，隨著社會生活的發展（特別是經濟變革和政治鬥爭的發展）以及藝術自身的發展。在藝術領域裡形成的具有廣泛影響的藝術思想和藝術創作潮流。它是社會思潮的構成部分之一。

8.7 藝術的表徵

8.7.1 藝術語言

是指任何一門藝術都有自己獨特的表現方式和手段，運用獨特的物質媒介來進行藝術創作，使得這門藝術具有自己獨具的美學特性和藝術特徵。這種獨特的表現方式或表現手段，就叫做藝術語言。各門藝術都有自己獨特的藝術語言，例如，繪畫語言包括線條、色彩、構圖等；音樂語言包括旋律、和聲、節奏等，電影語言包括畫面、聲音、蒙太奇等。這些藝術語言不但是創造藝術形象的表現手段，並且本身就具有審美價值。人們在藝術鑒賞活動中，不但欣賞它們創造出來的藝術形象，同時也在欣賞經過精心構思、富有創造性的藝術語言。

8.7.2 藝術形象

藝術語言和表現手法的主要作用，是將藝術家頭腦中主客觀統一的審美意象物態化為藝術作品中的藝術形象。可見，藝術形象構成了藝術作品的第二個層次。從藝術作品的角度來看，藝術形象可以分為視覺形象、聽覺形象、綜合形象與文學形象。它們既有共性，又有各自的特性。

(1) 視覺形象

是指由人的眼睛直接感受到的藝術形象，視覺形象的構成材料都是空間性的。例如，一幅繪畫、一件雕塑、一幅書法作品、一座建築物、一幅攝影作品，或者一件實用工藝品，這些藝術作品中的形象都是視覺形象。

(2) 聽覺形象

是指由人的耳朵直接感受到的藝術形象，聽覺形象的構成材料是時間

性的。藝術中的聽覺形象主要是指音樂作品的形象。音樂作為聲音的藝術，有著自己的特點，它透過音響在時間上的流動，再透過有規律的變化與組合，最後構成使人們的聽覺感官能夠直接感受到的藝術形象。由於聽覺形象具有空靈性和抽象性的特點，使得人們在欣賞音樂作品時，主要依靠情感的直觀體驗來把握音樂形象，也使得音樂形象具有不確定性、多義性和朦朧性，這既是音樂的局限，也是音樂的長處，為欣賞者的聯想想像與情感體驗留下了更多自由的空間。

(3) 文學形象

　　是指詩歌、散文、小說、報告文學等，依靠語言作為媒介來塑造的形象。文學形象最鮮明的特徵是間接性。它不像視覺形象或聽覺形象那樣可以看得見、聽得著，直接感受到，而是要透過語言的引導，憑藉想像來把握藝術形象。它需要讀者憑藉自身的生活經驗，在閱讀作品的過程中，透過積極的聯想和想像，才會在腦海中呈現出活生生的形象畫面來，這就是文學形象的間接性。

(4) 綜合形象

　　指話劇、戲曲、電影、電視藝術等綜合藝術，其中既有視覺形象、聽覺形象，還有文學形象。它們綜合成為一個有機的整體，這些門類中的藝術形象，可以統稱為綜合形象。它往往透過演員在舞臺、銀幕或手機螢幕上同觀眾見面，表演藝術在綜合形象的塑造中具有十分重要的地位。

8.7.3 藝術意蘊

　　指深藏在藝術作品中內在的含義或意味，常常具有多義性、模糊性和朦朧性，體現為一種哲理、詩情或神韻，經常是只可意會，不可言傳，需要欣賞者反覆領會、細心感悟，用全部心靈去探究和領悟，它也是文藝作品具有不朽的藝術魅力的根本原因。

第一，藝術意蘊就是藝術作品蘊藏的文化涵義和人文精神。

第二，指藝術作品應當在有限中體現出無限，在偶然中蘊藏著必然，在個別中包含著普遍。

第三，藝術作品中的這種深層意蘊，有時由於具有多義性和模糊性，不但欣賞者意見紛紛、各說不一，有時甚至連藝術家自己也說不明白。

第四，它不完全是由藝術形象體現出來的主題思想。比起藝術作品的主題思想來，藝術意蘊是一種更加形而上的東西，它是一種哲理或詩情，是這樣一種藝術境界，即「此中有真意，欲辯已忘言」，只有通過整個作品的領悟和體味才能把握內在的意蘊。

第五，在藝術作品的層次構成中，任何一個作品都必須具有前兩個層次，即藝術語言和藝術形象。

8.7.4 典型和意境

「意境」是中國古典美學傳統的一個重要範疇。中國古典詩、畫、文、賦、書法、音樂、建築、戲劇都十分重視意境。意境就是藝術中一種情景交融的境界，是藝術中主客觀因素的有機統一。意境中既有來自藝術家主觀的「情」，又有來自客觀現實昇華的「境」，這種「情」和「境」不是分離的，而是有機地融合在一起，境中有情，情中有境。意境是主觀情感與客觀景物相熔鑄的產物，它是情與景、意與境的統一。

「意境」的特點

第一，「意境」是一種若有若無的朦朧美。虛與實可以說是中國傳統美學對構成審美目標的兩大要素的區分，心與物、情與景、意與象、神與形等，前者為虛，後者為實。意境的實部分存在於畫面、文字、樂曲及想像的意象之中；虛的部分，即意境之重要或本質的部分存在於想像和感悟之中。

第二，「意境」是一種有限無限的超越美。中國傳統關係與藝術理

論，從來就是追求一種「韻外之致」或「味外之旨」。

　　第三，「意境」是一種不設不施的自然美。中國美學史上，歷來有兩種不同的審美理想，一種是「錯采鏤金，雕繢滿眼」的美，另一種是「初發芙蓉，自然可愛」的美，後者更被看重。

8.7.5 傳統藝術精神

(1) 道——中國傳統藝術的精神性

　　「天人合一」決定了中國古代哲學的基本精神是追求人與人、人與自然的和諧統一。「天人合一」是中國傳統文化的核心範疇，它不僅是一種人與自然關係的學說，而且也是一種關於人生理想，人生價值的學說。「天人合一」強調人性即天道，道德原則和自然規律是一致的，人生的最高理想應當是天人協調，包括人與萬物的一體性，還包括人與人的一體性。中國文化與西方文化最根本的區別之一，就在於前者強調「天人合一」，後者強調「主客分立」。「道」體現了天、人的統一，也就是「天人合一」。老子認為，天地萬物都是由「道」產生的，「道」是有與無的統一體，是宇宙天地萬事萬物存在的根據和本原。老子說：「道生一，一生二，二生三，三生萬物。萬物負陰而抱陽，沖氣以為和」（引述自《老子·四十二章》）。

(2) 氣——中國傳統藝術的生命性

　　物質的氣被精神化、生命化，這可以說是中國「氣論」的本質特徵。「氣」在中國傳統文化中佔有十分重要的地位，不但中醫講「氣」，氣功講「氣」，戲曲表演講「氣」，繪畫書法也要首先運「氣」。中國傳統美學用「氣」來說明美的本原，提倡藝術描寫和表現宇宙天地萬事萬物生生不息、元氣流動的韻律與和諧。中國美學十分重視養氣，主張藝術家要不斷提高自己的道德修養與學識水準，「氣」是對藝術家生理心理因素與創

造能力的總概括；又要求將藝術家主觀之「氣」與客觀宇宙之「氣」結合起來，使得「氣」成為藝術作品內在精神與藝術生命的標誌。「氣韻生動」成為中國畫創作的總原則，深刻地反映了中國古典美學的基本特色。

(3) 心——中國傳統藝術的審美性

中國傳統美學和中國傳統藝術，一開始就十分重視人的主體性，認為藝為心之表、心為物之君，主張心樂一元、心物一元。因此，中國古典美學和中國傳統藝術，一貫強調審美主客體的相融合一，認為文學藝術之美在於情與景的交融合一、心與物的交融合一、人與自然的交融合一。

(4) 舞——中國傳統藝術的音樂智慧

遠古的中華大地上，原始的圖騰歌舞與狂熱的巫術儀式曾經形成過龍飛鳳舞的壯觀場面。在中國古代藝術中，詩、樂、舞最初是三位一體的，只是到後來才逐漸發生了分化，形成了各具特色的不同藝術門類。具有強烈生命力的「樂舞」精神，並沒有消失，後來逐漸滲透與融會到中國各個藝術門類中，體現出飛舞生動的形態和風貌。

(5) 悟——中國傳統藝術的直覺思考

重直覺是中國傳統思考方式的重要特點之一。而這種傳統思考方式，對中國的傳統藝術思考和審美思考也產生了巨大的影響，尤其是形成了以「悟」為核心的感性直覺的審美思考方式。「悟」，作為中國美學與藝術學的重要範疇之一，在中國傳統藝術創造與藝術鑑賞中，都具有十分重要的作用，並且衍生出「頓悟」、「妙悟」等一系列相關範疇。真正的藝術家必須具有「悟性」。藝術家與藝術匠人最大的區別就在於：前者是以道馭技，而後者是有技無道。

(6) 和——中國傳統藝術的辯證思考

「和」指事物的多樣統一或對立統一，是矛盾各方統一的實現。對立統一思想成為中國古代哲學具有特色的樸素辯證思考觀，並對中國傳統美

學和藝術學產生了極大的影響。中國傳統美學與藝術學的許多經典語彙都是以對立統一的形式出現，如「剛柔」、「虛實」、「動靜」、「形神」、「文質」、「情理」、「情景」、「意象」、「意境」等，其中，偏於精神性的一面，更多地在矛盾統一中處於主導地位，如「形神」中的「神」，「情景」中的「情」，「意象」中的「意」等。正是這種閃爍著中華民族理性智慧光芒的辯證思考，對中國傳統藝術和美學思想產生了巨大的影響，並且形成了中國傳統藝術和美學思想中極富有民族特色的辯證和諧觀───「和」。

如果對藝術作品進行分析，我們會發現文字、聲音、線條、色彩、畫面等構成了藝術語言的層次；藝術形象的層次則可區分為視覺形象、聽覺形象、綜合形象與文學形象等；優秀的藝術作品應當具有第三個層次，即藝術意蘊，它是作品具有不朽藝術魅力的根本原因。

典型，又稱典型人物、典型性格或典型形象，是指藝術作品中塑造得成功的人物形象。

意境是一種情景交融的境界，它是若有若無的朦朧美、有限無限的超越美和不設不施的自然美。中國傳統藝術深深植根於中華民族傳統文化豐厚土壤之中，體現出中華民族的文化心理和審美意識。中國傳統藝術精神十分豐富，可大致將其概括為：道、氣、心、舞、悟、和等六個方面。

1. 藝術語言：藝術語言是指創造主體在特定藝術種類的創造活動中，運用獨特的物質材料媒介，按照審美法則進行藝術表現的手段和方法，是作品外在的形式和結構。

2. 藝術形象：是文藝反映生活的特殊方式。藝術形象總是具體可感的，它是客觀因素與主觀因素的統一，是內容與形式的統一，也是個性與共性的統一。

3. 視覺形象：以標誌、標準字、標準色為核心展開的完整的、系統的視覺表達體系。將上述的企業理念、企業文化、服務內容、企業規範等抽象概念轉換為具體符號，塑造出獨特的企業形象。

4. 聽覺形象：是指由人的耳朵直接感受到的藝術形象，聽覺形象的構成材料是時間性的。

5. 文學形象。

6. 綜合形象。

7. 藝術意蘊：是指深藏在藝術作品中內在的含義或意味，常常具有多義性、模糊性和朦朧性，體現為一種哲理、詩情或神韻，經常是只可意會，不可言傳，需要欣賞者反覆領會、細心感悟，用全部心靈去探究和領悟，它也是文藝作品具有不朽的藝術魅力的根本原因。

8. 典型：又稱典型人物、典型性格或典型形象，是指藝術作品中塑造得成功的人物形象。

9. 意境：是一種情景交融的境界，是藝術中主客觀因素的有機統一。它是若有若無的朦朧美、有限無限的超越美和不設不施的自然美。

10. 藝術作品：即藝術生產的「產品」。

8.8 藝術鑒賞

藝術鑒賞，是指讀者、觀眾、聽眾憑藉藝術作品而展開的一種積極的、主動的審美再創造活動。鑒賞的本身便是一種審美的再創造。

8.8.1 藝術鑒賞的重要意義

第一，藝術家創作出來的藝術品，必須通過鑒賞主體的審美再創造活動，才能真正發揮它的社會意義和美學價值。接受美學認為，藝術作品的審美價值在欣賞過程中才能產生並表現出來。

　　第二，鑑賞主體在藝術欣賞活動中，並不是被動、消極地接受，而是積極主動地進行著審美再創造。

　　第三，從最根本的意義上講，藝術鑑賞同藝術創作一樣，也是人類自身主體力量在審美活動中的自我肯定與自我實現。藝術生產作為一種特殊的精神生產，決定了藝術必然具有主體性的特徵，這種特性不僅表現在藝術創作和藝術作品之中，同樣表現在藝術鑑賞之中，它集中表現在鑑賞主體總是要根據自己的生活經驗、藝術修養、興趣愛好、思想情感和審美理想，對作品中的藝術形象進行加工改造、補充豐富，進行審美的再創造。

8.8.2 藝術鑑賞力的培養與提高

　　第一，藝術鑑賞力的培養與提高，離不開大量鑑賞優秀作品的實踐。

　　第二，藝術鑑賞力的培養與提高，離不開熟悉和掌握藝術的基本知識和規律。

　　第三，藝術鑑賞力的培養與提高，離不開一定的歷史、文化知識。

　　第四，藝術鑑賞力的培養與提高，離不開相應的生活經驗與生活閱歷。

　　第五，美育與藝術教育在培養和提高藝術鑑賞力方面，具有特別重要的地位與作用。

8.8.3 藝術鑑賞中的心理現象

　　藝術鑑賞作為人類一種高級、複雜的審美再創造活動，同藝術創作異常複雜的心理因素一樣，藝術鑑賞中同樣蘊藏著極其奧妙的心理現象和心理規律，在似乎矛盾的現象中存在著一致性，在似乎偶然的現象中存在著必然性。其中，尤其值得我們注意的是：藝術鑑賞中的多樣性與一致性、保守性與變異性等問題。

8.8.4 藝術鑒賞的審美心理

藝術審美心理中的理解因素至少有以下三層含義：

首先，對於藝術作品內容的鑒賞離不開理解因素。一部藝術作品往往包含著題材、主題、情節、場面、形象、典型等許多內容，有的藝術作品還需要鑒賞者瞭解它的背景、典故、象徵意義等。在藝術鑒賞中，人們必須運用自己的生活經驗和文化知識來理解作品的內容，因為這種理解是審美感受不可缺少的組成部分。

其次，對於藝術作品形式的鑒賞離不開理解因素。只有理解並掌握了各門藝術的表現手法和藝術語言，才能真正實現對藝術作品的鑒賞，不但透過這些藝術形式去把握作品的內容，而且可以領會到這些藝術形式本身特殊的審美價值。

最後，對於每一部藝術作品內在意蘊和深刻哲理的認識，更不能脫離理解因素。在中國美學中，藝術作品常常追求一種「言外之意」、「弦外之音」或「象外之旨」；在西方美學中，藝術作品常常追求一種「寓意」、「意蘊」或「哲理」，但中外美學把這種追求都看作審美的極致。藝術意蘊構成了藝術作品最深的層次，使得藝術作品在「有意味的形式」中傳達出一種極其特殊的藝術魅力。顯然，只有調動審美心理中的理解因素，才能真正領會和感悟到作品中深邃的人生哲理和藝術意蘊。

8.8.5 關於藝術鑒賞的審美過程

(1) 藝術鑒賞中的審美直覺

藝術鑒賞中的審美直覺是一種特殊的審美心理狀態，其中存在著多種心理因素的積極作用，尤其是注意、感知等心理要素十分活躍。鑒賞者被藝術作品的線條、色彩、音響、旋律、文字等感性形式所吸引，沉醉其中，凝神觀照，在感性直觀中獲得最初的審美愉悅。審美直覺所把握的，

可以說是一種「藝術初感」。「所謂『初感』就是欣賞一件創作所得到的最初感受。這為什麼可貴？因為它對人的感覺器官是一種新鮮刺激，所以感受最為敏銳。」但是，初感雖然寶貴，仍然有待於進一步玩味和思考，有待於進一步深入體驗，才能真正領悟作品的深層意味和美學價值，尤其是對於長篇小說、電影、戲劇、交響樂、芭蕾舞劇等大型文藝作品來說更是如此。所以，「初感雖然敏銳，卻不一定準確和全面，甚至還會有錯覺。因此在抓住某種初感之後，不僅要對此反覆玩味，還要結合對整個作品的全面感受，統一進行思考，才能使敏銳而隱約的初感轉化為準確而深刻的欣賞。」因此，藝術鑒賞中的審美直覺，作為鑒賞活動的開始，雖然寶貴和重要，但是仍需要進一步深化和發展，需要進一步發揮鑒賞主體諸多審美心理因素的積極能動作用，因此，藝術鑒賞必然進入第二個層次，即審美體驗階段。

(2) 藝術鑒賞中的審美體驗

藝術鑒賞中的審美體驗，作為整個審美活動過程的中心環節，是指鑒賞主體在審美直覺的基礎上，達到藝術審美活動的高潮階段，調動再創造的想像力和聯想力，激起豐富的情感，設身處地地生活到藝術作品之中，獲得心靈的審美愉悅，把外在作品中的藝術形象轉化為鑒賞者自身的生命活動。

(3) 藝術鑒賞中的審美昇華

作為藝術鑒賞活動的最高境界，審美昇華是指鑒賞主體在審美直覺和審美體驗的基礎上達到一種精神的自由境界，透過藝術鑒賞的審美再創造活動，在藝術作品和藝術形象中直觀自身，實現本質力量的目標化。

8.8.6 藝術鑒賞與藝術批評

藝術批評的第一個作用，就是幫助人們更好地鑒賞藝術作品，提高鑒

賞能力和鑒賞水準。

藝術批評的第二個作用，就是透過對藝術作品的評價，形成對藝術創作的回饋。藝術創作是一種複雜的精神生產，藝術家需要廣大讀者、觀眾、聽眾和批評家的幫助，才能深刻地認識自己，不斷地提高自己，敢於攀登藝術的高峰。

藝術批評的第三個作用，就是豐富和發展藝術理論，推動藝術科學的繁榮發展。

藝術鑒賞是一種審美的再創造活動。接受美學認為藝術接受是整個藝術活動的有機組成部分。藝術鑒賞力的培養與提高需要經過多方面的努力。

藝術鑒賞的審美心理中包含著注意、感知、聯想、想像、情感、理解等基本要素，形成了動態的審美心理結構。

藝術鑒賞是一個完整的、動態的審美過程，但它在一定程度上可以區分為審美直覺、審美體驗和審美昇華三個階段。

藝術批評具有十分重要的意義和作用。藝術批評具有科學性與藝術性統一的二重性特點。

(1) 藝術鑒賞

是藝術的「消費階段」，它是欣賞主體（讀者、觀眾、聽眾）和欣賞客體（藝術品）之間相互作用並得到藝術享受的過程。

(2) 注意

指向性：選擇性，把需要感知和認識的事物從眾多事物中挑選出來。

集中性：把主體的全部心理要素集中到所選擇事物之上。人在一段時間內暫撇開其他事物，集中精力清晰地反映某特定事物。

20 世紀初，英國心理學家布洛「距離說」，認為審美感受形成的原

因，主體對客體保持了適度的「心理距離」，距離太遠和太近都無法產生
審美快感[34]。

太近距離：英國老太婆看《哈姆雷特》的大聲警告。

太遠距離：欣賞繪畫或雕刻時「估算它值多少錢」未能進入藝術鑒賞
的審美心理。

圖 8-20　川劇《秋江》

心理學上將注意分有，有意注意和無意注意兩種，藝術鑒賞活動中多
採用有意注意，保持各種心理活動的積極運轉。川劇《秋江》描繪思凡下
山的尼姑陳妙常搭乘老艄公的船順江而下，無場景竟然導致頭暈（圖 8-
20）。

(3) 感知

感覺是指客觀事物直接作用於人的感覺器官，在人腦中產生的對事物

[34] 二十世紀初期，英國心理學家布洛（Edward Bullough）便提出了所謂的「心理距離說」，
基本上便是重新強調康得形式主義美學的精神。

個別屬性的反映，感覺是一切認識活動的基礎，也是審美感受的心理基礎。

感覺和知覺合稱為感知，感覺是知覺基礎，知覺是感覺深入在藝術欣賞中二者通常都是交織在一起，共同發揮作用。知覺具有整體性、選擇性、理解性和恆常性等基本性，它是一種更加積極主動的心理活動。

人的感官，作為審美的感官，主要是視覺和聽覺，現代心理學研究結果表明，人類感知所得資訊總和的 85%以上來自視聽感官。鑑賞主體要想提高自己的藝術欣賞水準，首先就應當逐步訓練和培養自己敏銳的藝術感知力。透過大量中外優秀藝術品，反覆感知、體驗和品味，才能真正提高藝術鑑賞力。

(4) 聯想

心理學上的聯想，指「由一事物想到另一事物的心理過程」。

包括：

1. 由當前感知的事物想起另一有關的事物（冰河解凍，想到冬去春來）。

2. 由已經想起的一事物而想起另一事物（如想到冬去春來，萬物復甦）。

聯想分類：接近聯想、相似聯想、對比聯想、因果聯想、自由聯想、控制聯想。

德國心理學家艾賓浩斯，運用實驗方法來研究人的高級心理活動，創立了現代聯想主義心理學。

聯想在審美心理中有著不容忽視的地位和作用。

透過聯想不僅使得藝術形象更加鮮明生動，而且能使感知的形象內容更加的豐富深刻，從而使藝術欣賞活動不只是停留在對藝術作品感性形式的直接感受上，而是能更加深入地感受到感性形式中蘊含的更為豐富的內在意義。〔音樂、山水畫、古詩（比、興手法）、電影（蒙太奇）〕

蒙太奇：透過影響觀眾的情緒，激發觀眾的聯想和啟迪觀眾的思考，使電影具有了神奇的藝術魅力。分類如下：

平等蒙太奇，心理根據是相似聯想。

對比蒙太奇，對比聯想，不同形象的對立或反襯來強化新片的心理衝擊力。

聯想有相似聯想、對比聯想。

聯想作為一種積極的心理因素，受到鑒賞主體的生活經驗、認識能力和情感情緒等主觀條件的影響。

(5) 想像

藝術鑒賞作為一種審美再創造活動，鑒賞主體並不是消極、被動地接受，而是運用想像和其他心理功能對藝術形象進行著積極、主動地再創造。

想像，是指人腦對已有表像進行加工改造而創造新形象的過程。想像的基本材料是表像，但想像的表像與記憶的表像不同。

人類勞動與動物本能行為的根本區別在於借助想像力產生預期結果的表像。任何勞動過程必然包括想像。是藝術、設計、科學、文學、音樂以及任何創造活動的一個必要方面。

藝術鑒賞活動中的想像與藝術創作活動中的想像二者之間既有聯繫，又有區別。原因如下：

作為想像，二者都是飛躍的，不受時間和空間的限制，變化無窮，具有能動性和創造性。但是，鑒賞者的想像必須以藝術家的想像為前提，鑒賞主體的想像必須以藝術作品為依據，只能在作品規定的範圍和情境中馳騁想像，藝術作品對鑒賞活動的想像起著規定，引導和制約的作用。

心理學將想像分為：

再造想像：根據語言描述或圖形、音響示意在頭腦中再造出相應新形象的過程。

創造想像：不依據現成描述而獨立創造出新形象的過程。

藝術鑒賞活動以再造想像為主，同時也包含有一定的創造想像。

李白詩；繪畫和雕塑等造型藝術，運用化靜為動的想像力；齊白石的蝦，徐悲鴻的馬；戲劇藝術、舞臺藝術、傳統戲曲，虛擬想像，所表現揮鞭疾走、操槳划動。

影視藝術：蘇聯導演羅姆《十三人》穿越大沙漠去找援軍。

音樂藝術：雖有特有形象性，但又有不確定性和抽象性。世界名曲，給聽眾提供了樂曲的基本內容和想像的基本方向，給聽眾提示和指引。

文學藝術：王國維的「大漠孤煙直，長河落日圓」。

(6) 情感

強烈的情感體驗，正是審美活動區別於科學活動與道德意識活動的一個最為顯著的特點。心理學家把人所特有的複雜的社會性情感稱為高級情感，並劃分為道德感、美感、理智感三種。

情感是人對客觀現實的一種特殊的反應形式，是對客觀事物是否符合人的需要的一種複雜的心理反映，是主體對待客體的一種態度。人的情感的根源在於極其多樣的自然和文化的需要。

中外許多美學家都認為，審美心理是注意、感知、聯想、想像、情感、理解等多種心理因素為一體。它們並不是機械地相加或簡單地規程，而是通過情感作為仲介，形成了有機統一的審美心理。藝術鑒賞中的情感活動，以注意和感知為基礎，與聯想和想像密不可分，並通過理解因素在感性裡表現理性，在理性中積澱感性。

藝術鑒賞中，情感總是以注意和感知來作為基礎。心理學認為，人的情感總是針對特定的目標而產生的，世界上沒有無緣無故的情感，日常生活中人們常會「觸景生情」，在藝術鑒賞也有這種情形。（引述自（南齊）劉勰《文心雕龍》「登山則情滿於山，觀海則意溢於海。」）。事實上，任何一個讀者、觀眾或聽眾在藝術鑒賞中，對於藝術形象的感知和接

受都會受到情感的影響。同時，在特定情感影響下進行的藝術感知，又會作用於情感，引起更深的情感活動。

其次，藝術鑑賞中的情感又與聯想和想像密不可分。一方面，聯想和想像常常受到鑑賞主體情感的影響；另一方面，這種聯想和想像又會進步強化和深化情感。因此，鑑賞中的聯想與想像總是以情感為仲介。

此外，藝術鑑賞心理中，情感與理解也有極其密切的關係。心理學認為，人的情感與人對事物的認識、硬度有著直接的聯繫，尤其是對於美感、道德感這一類的高級情感來說，必然將「評價、判斷、觀點作為一個必要的因素包括在情感之中」因此，這些情感滲透著理智的因素。

當鑑賞主體更深刻地理解了作品的內容和寓意，才會對作品所傳達的感情有更深的體會，從而在藝術鑑賞中達到情感高峰體驗的程度。

顯然，情感在審美和藝術心理中具有十分重要的作用，尤其是它與其他心理因素相互影響和滲透，並在其中發揮著主導作用。

(7) 理解

藝術鑑賞心理中的理解因素，並不是單獨存在的，而是廣泛滲透在感知、情感、想像等心理活動中，共同構成完整的審美心理過程。因此，審美心理中的理解因素，不同於通常的邏輯思考，而是往往表現為似乎是不經思索直接達到對於藝術作品的理解。

理解是逐步認識事物的聯繫、關係直到認識其本質、規律的一種思考活動。理解包括直接理解和間接理解。

直接理解：沒有仲介思考參與，而是個體通過目前的親身經驗實現的理解；

間接理解：借用前人經驗和個體以往的經驗，通過一系列分析綜合、抽象概括等仲介思考而實現的理解。

審美與藝術活動中的理解，常具有直接領悟的特點，表現為一種心領神會、不可言傳的體驗。因此，藝術鑑賞中的理解多以直接理解為主，同

時在一定程度上也有間接理解的參與。在藝術鑒賞中，必然是情感體驗與欣賞判斷的結合，是感性因素與理性因素的結合。

藝術審美心理中的理解因素有三層含義：

首先，對於藝術作品內容的鑒賞離不開理解因素。

人們必須運用自己的生活經驗和文化知識來理解作品的內容。

其次，對於藝術作品形式的鑒賞離不開理解因素。

最後，也是最重要的一點是，對於每一部藝術作品的內在意蘊和深刻哲理的認識，更不能脫離理解因素。在中國美學中，藝術作品常追求一種「言外之意」、「弦外之音」或「象外之旨」。西方美學中，藝術作品常常追求「寓意、意蘊、哲理」。

基礎知識及要點：

1. 藝術概論研究目標及學科特點：

 藝術四要素：藝術家—作品—欣賞者—世界。

 藝術活動圈：藝術欣賞—藝術批評—藝術研究—藝術創造。

2. 藝術起源的幾種學說及其代表性人物：模仿說、巫術說、遊戲說、勞動說、表現說、藝術起源多元決定論。

3. 藝術本質的幾種學說及其代表性人物：主觀精神說、客觀精神說、模仿說與再現說、情感表現說、實踐論。

4. 藝術有哪些主要特徵？

 形象性、主體性、審美性。

5. 藝術與科學、哲學、文化、實踐、日常生活其的關係：真、善、美、益、宜的五位統合。

6. 藝術的分類方法及其各個門類藝術的內涵與特徵，以及不同門類的姊妹藝術之間的內在關係：

 實用藝術（工藝美術、有機建築、園林藝術等）、造型藝術（繪畫、雕塑等）、表情藝術（音樂、舞蹈）、綜合藝術（戲劇、戲曲、影視藝術）、語言藝術（小說、詩歌、散文、劇本等）、民族民間藝術（少數民

族藝術、民間藝術）。

(8) 藝術家應該具備的素質和修養有哪些？

1. 形象思考能力的訓練；審美情懷的培養；以及各種學科知識的學習與把握。

2. 熱愛藝術，精通一藝。「不通一藝莫談美，不通一技莫談藝。」——朱光潛。

3. 體驗生活，形諸藝術。王國維：「入乎其內，出乎其外。」

(9) 藝術創作的過程及心理？

藝術發生/藝術體驗、藝術構思、藝術實現/藝術物化。

藝術風格、藝術流派、藝術思潮。

(10) 藝術作品的結構層次及其各自內涵與關係：

藝術形式與內容的關係。

藝術語言、藝術形式、藝術意蘊。

(11) 中國藝術精神有哪些？

典型（圓形人物、扁形人物）、意境（王國維[35]「境界說」、有我之境與無我之境、人生三境界）。

生命精神、道與自然、樂舞精神、辯證和諧。

(12) 藝術鑒賞的一般規律？

藝術鑒賞、藝術批評、藝術批評方法。

靈感、共鳴、頓悟、淨化、審美期待。

[35] 王國維（1877 年 12 月 3 日－1927 年 6 月 2 日），初名德楨，字靜安，又字伯隅，初號禮堂，晚號觀堂（甲骨四堂之一），又號永觀，諡忠愨。浙江杭州府海寧人，中國學者、國學大師。

第九章　設計的經濟特徵

9.1 設計經濟學

　　隨著市場經濟的競爭，設計成為企業創新策略的一門藝術，並且為 21 世紀國家競爭力發展的經濟工具。研究內容包含經濟學原理、微觀和巨觀的設計經濟學、新設計經濟學的分析架構，以及設計經濟的發展等。

1. 從傳統設計經濟學分析原則中尋找出設計經濟學的出路。
2. 歸納比較出新設計經濟學的分析架構與內容，並提出未來發展建議。
3. 定期舉辦設計服務展或比賽，提升知名度，和增進與國際接軌之機會。
4. 建立產業與設計業的供需訊息溝通。
5. 創造良好的產業環境，增加設計服務業之服務價值。

9.1.1 設計與經濟價值

　　設計的交換價值是設計價值的表現形式，是由材料價值、勞動價值、流通費用和高附加值等構成的。

　　精神價值、審美價值、文化價值、持有價值、榮譽價值等都是商品的附加值。設計是創造高附加價值[36]的方法。

[36] 附加價值是企業通過勞動資料附加在來自外部的價值物上面的價值，它是衡量企業在經濟上對社會貢獻大小的指標，同時也構成據以對各方面的利害關係者分配工資，利息、地

9.1.2 設計與生產和消費

　　設計本身是一種生產活動，既是物質的生產、也是精神的生產、不斷創造精神價值、高附加價值，同時生產出物質的設計作品。

　　設計與消費的關係：設計是被消費的目標；設計為消費服務，要充分考慮消費者的消費心態、消費方式和消費需求，要幫助設計品的消費更好的實現。設計與生產不能盲目並行，要瞄準市場，注意瞭解人們的消費方式；對設計和生產影響非常直接的是消費心理，消費心理和消費行為是連在一起的；設計引導消費，引領健康和高品質的消費。設計創造消費，能夠主動的創造消費市場。

9.1.3 設計作為經濟發展的策略

　　21 世紀以來，隨著高科技和創新型行業的發展，市場競爭越來越取決於設計的競爭，因此無論是國家還是企業都紛紛將設計作為未來的經濟發展策略。世界上規模最大，效益最佳的國際集團公司都將設計創新和品牌形象的樹立作為企業發展的生命，將設計視為提高經濟效益和企業形象的根本策略和有效途徑。

　　本世紀 70 年代轟動整個世界的經濟事件，就是日本經濟的騰飛。而日本能夠與美國、歐洲經濟相抗衡的一個重要原因在於：日本政府從 50 年代引入工業設計之後，始終把工業設計現代化作為日本經濟發展的策略導向和基本國策。國際經濟界一致認為：「日本經濟力＝設計力」。企業能否在競爭中取得優勢，取決於該企業的商品力、銷售力和形象力水準。

　　租、稅金和利潤等的企業收入的源泉。附加價值是從企業的銷售收入中扣除企業從外部購入價值部分（如原材料、低值易耗品、燃料和動力、外購半成品、委託加工費等這部分價值），對本企業來說是外單位已經創造過的價值，它作為外部的勞動產品。

企業在不同時期、不同市場時這三力的作用各有主次。1945 年至 1955年，二戰剛剛結束，戰後復興，商品奇缺，企業只要推出品質優良、價格便宜的商品就一定會非常暢銷，這是單靠「商品力」一軸指向的時代。到了 1965 年，由於大量商品出現，企業單靠物美價廉也無法立足，市場不再取決於企業，而是取決於用戶了，賣方市場變為了買方市場，還要配合推銷能力，才能取得良好的銷售業績，這是依靠「商品力」和「銷售力」二軸指向的時代；而現代企業所面對的是一個分分秒秒都在變動的時代，顧客、競爭與變化成為企業的生存法則，由於市場、資訊、容量和競爭力的變化使產品和技術壽命週期不斷縮短，單純的質量因素已不足以決定市場局面和企業生命，品牌形象、企業形象利益成為企業生命新的決定性因素。現代企業的經營力量（即企業力）除了「商品力」「銷售力」之外，形象力也是必不可少的因素。以產品設計、形象設計、環境設計及設計管理為主要內容的工業設計則使這三力相互作用、相互影響形成合力，把企業和社會、企業和市場、企業和職工緊密地、有機地結合在一起。

現代工業設計是企業科學技術生產力和商品競爭市場之間決定性的仲介導向環節。現代工業設計經過開發性的重新組合，少投入甚至不增加投入，全方位和深層次地開發和更新現有生產力，或者挖掘現有生產力的潛力，或者改造現有生產力的結構，從而開發多性能、多用途、多樣化的系列性產品，大幅度地提高生產能力和經濟效益，所以只有設計領先者，才能贏得市場。

9.2 設計的管理和行銷

9.2.1 設計管理

設計管理的功能是界定設計問題，尋找合適設計師，整合、協調或溝

通設計所需要的資源，運用計畫、組織、監督及控制，尋求最合適的解決方法，並通過對設計策略、策略與設計活動的管理，在既定的預算內有效的解決問題，實現預定目標。具體來講，設計管理包括設計企業管理、設計師管理和設計項目的管理。

1. 設計企業管理：常見的設計企業結構形態有：垂直式結構和矩陣式結構。垂直結構是層層向上的；矩陣式結構的主要特點是圍繞某一項目成立跨職能部門的專門機構。兩種結構各有優劣，現在設計企業一般是兩者結合的。

2. 設計師管理：主要有設計師的選拔和培養，創造良好的設計工作環境。

3. 設計專案的管理（設計的程式和方法、設計品質管理）：實體層面和心理層面、審計評估。

9.2.2 設計管理行銷策略

企業形象設計策略，產品創新設計策略，率先進入市場策略，集中策略，多元化和通用化策略。許多企業的經營者誤以為做行銷要花很多錢，或是自認品牌及產品相當獨特，不用透過宣傳，消費者自然會自己找上門，市場上競爭對手很少，因而輕忽行銷的重要性。

但是，即使一間公司本身擁有獨一無二的領先技術、優質的產品，倘若沒有妥善規劃行銷策略，也還是很難讓潛在消費者「無時無刻」都接收到該公司、商品的資訊，並且讓人們清楚地理解該公司的核心理念願景。此外，加上行動上網的便利性和數位媒體、社群平臺的多元性，如果不做好完整的行銷規劃，企業肯定會在這場「數位之戰」當中，錯失許多市場機會，甚至最後，失去整個市場占有率。完整的行銷策略，能協助企業站在更宏觀的角度全面思考，包括：企業的本質、產品的優勢、市場的競爭程度、可使用的宣傳管道等。

　　行銷策略即是從企業目標往下展開的其中一個環節，其中，品牌行銷是企業和顧客之間的溝通橋樑，因此需要訂定相應的行銷策略目標。

　　一般而言，可分成 4 種主要的目標：

1. 被更多潛在客群找到。
2. 讓更多潛在客群知道你的存在。
3. 提高產品銷售量/金額。
4. 吸引更多客戶回訪。

　　這些傳統的行銷目標也可以對應到網路行銷目標，讓我們透過圖 9-1 的對照表，幫助你更容易理解！

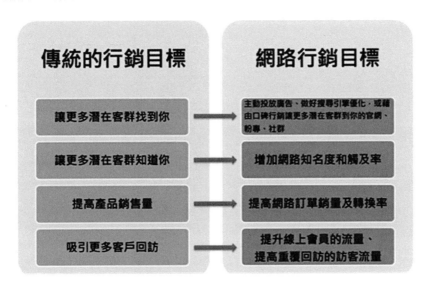

圖 9-1　行銷目標對照表

第十章　設計的文化特徵

10.1 設計與文化

　　如果以文化的三個層次來看設計，或許我們可以說：器物文化與設計這個學們的關係最直接。在此先分辯「文化」與「文明」這兩個概念在指涉上的差異。我們翻翻所謂的西方文化史，幾乎全用 "civilization" 來稱呼，而西方（白人）對非西方的或有色人種的文化描述，則幾乎都用 "cultural" 來稱呼。這從西方文化相當注重技藝與實質利益的發展，有很大的關係，或是說排除了白人中心主義的影響外，西方論述基本上認為 "civilization" 如果沒有技藝與實質利益的發展，則根本不夠資格談 "civilization" ，或是說西方論述從文藝復興、啟蒙運動以降，在技藝的發展上有長足的追求與成就，進而變動了文化的較上層次，而從文藝復興、啟蒙運動以降，西方的整體文化又與所謂的資本主義或現代性、現代化的興起有「同體」的關係。所以如果只從形而上或精神層次談 "civilization" ，其實只能說是談 "cultural" 而不是談 "civilization" ，是缺了「文化」的第二層次與第三層次（如果我們把化釋為「開化」），換句話說：如果只從形而上或精神層次談 "civilization" ，則這些描述或規則或道理是無法落實，無法運作的。

　　我們在運用「文化」這個概念時，最好三個層次都能貫穿，如果我們在運用「文化」這個概念時，仍然抱持近百年來中國現代化道路上的重體輕用（所謂的中學為體，西學為用）、重道輕器、重精神輕物質的看法，如果仍然相信中國的精神文明遠勝西方的物質（物慾）文明，如果仍然相信東方的文化能解救西方文化於水深火熱。那麼，不是誤用「文化」這個概念，就是無知。

　　文化這個概念，其第三層次的指涉這麼重要，這在談「設計」時尤其是如此。因為設計這個學們或知識，基本上是設定為「以具體的實物安排來解決人的問題」。另一方面技藝的發展是追循功利的法則來淘汰與取代的，而技藝的發展所形成的知識基本上是可以累積而往上疊的，更符合「知識」之為用的取向。

10.1.1 文化

　　文化大致可以分為三個部分：一是器物文化，二是行為文化，三是觀念文化。

　　文化活動是人類活動創造的成果，因此文化的基本性質包括兩個方面：首先，文化實質上就是人化，是人類用自己的本質力量將客觀世界改造為為人類服務的環境的過程。文化是人的創造物，體現了人的本質力量。人不僅是文化的主題、也是文化的目的。

10.1.2 設計文化

　　設計文化是人類造物的文化，是人類按照自己的尺度，根據客觀規律和審美規律改造客觀世界，計畫和安排生活，以滿足人類實用和審美需要的造物的文化。文化情調是文化設計中最為感性直觀的要素，因為任何情調總是體現於一定的形式，而形式又最能直觀地將此類產品與他類產品區別開來，引起消費者的注意。甚至許多消費者之所以購買此類產品而不購買他類產品，很大程度上是基於情調考慮。這一類在民用產品服裝、傢俱等銷售中體現尤為突出。比如中國消費者喜歡牛仔褲以及一些帶「洋味」的產品，有相當一部分的產品起一個「洋名」，或在產品及其包裝上打出"MADE IN CHINA"的英文字樣，用意也在於此。因此，當設計師們試圖用注人文化要素的辦法來改進設計時，首先想到的往往是文化情調。比

如，使用蠟染或紮染面料來設計時裝，使之富於濃郁文化情調；又比如，用古色古香的陶杯、瓷瓶、銅爵、木盒、竹筒等來做貴州茅臺和陝西西鳳酒的包裝，使之富於濃郁的古代文化情調等。顯然，這種是增加產品文化魅力的最為便捷而又行之有效的方法，因此它有可能是設計進人文化設計的一個切入點。

文化情調是文化設計最直觀的要素，但是同時也是最表層的要素。如果像時下某些所謂的「羅馬風格」的商場設計那樣，以為只要弄幾個裸體洋人來看門，就可以增加「文化色彩」吸引顧客，那就失之膚淺，大謬不然了。事實上文化設計更為重要的是產品的文化功能。任何產品都是為人服務的，都是一定的文化產物，因此不但有實用功能和審美功能，而且有文化功能。這種功能在某些產品中也許會體現的很明顯，但在多數工業產品中也許會體現得很隱祕。比如按鍵，它實際上滿足了一種「輕輕一按就能實現自己願望」的文化需求。

文化設計要求設計師對此有一種自覺的意識，在進行設計時，首先考慮產品的文化功能，而不是一味地追求新奇特異。比如「服」與「飾」其文化功能本來意義上便正好相反，服裝的功能主要是遮蔽、遮羞、蔽體、禦寒、防曬等：裝飾的功能則主要是顯示，魅力和財力，權力或武力等。如何將這兩種正好相反的功能集為一體，使之相得益彩，便正是現代服裝設計的文化學課題。又比如住宅，它的文化功能主要是滿足每個人都有的一種文化心理：「我想有個家」。如何把住宅設計的更像個「家」而不是雜訊於其間的誇闊斗室的場所，也正是我國室內設計所考慮的問題。

商場形象的創設，涉及到建築學、人機學、心理學、美學、環境學和材料學等學科。它與人的生理、心理發生著更密切的關係，人與環境的關係，總要求得生理和心理的和諧統一，否則就使人難受、反感。室內空氣的溫度、濕度、清新度、光線的強弱對比度、照射的角度、顏色的調諧度、空間切割分配的合理度等；都直接作用於人的感官──視覺、聽覺、味覺、嗅覺、觸覺，由此進一步影響人們的心理。搞商場設計看似簡

單，實際是上述學科綜合運用的結果。由此看來，商場的設計的更重要的原則，即根本原則是為了人，是顧客和舒適。設計的精髓即在於協調人與物的矛盾，使之取得平衡。

商場形象的創立主要從兩方面入手，一個是商場外部店面的設計，店面是給消費者的第一感覺，至關重要，一定要使其個性化，具有鮮明的特徵，能賞心悅目。日益重視商鋪店面設計也是世界商場建築設計的一個發展趨勢。另一個就是商場內部設計，它與人的生理心理有著更密切的關係，好的內部設計，使消費者更加瞭解商品的特性與作用，最終達到促銷的目的。近年來，國內各地借鏡國外經驗相繼湧現了一批專賣店、連鎖店。它們不僅在經營的商品上獨具特色。而且在店面和店堂內部設計上也具有新的特色。讓人一眼看出它們即富有集團特色，又富各店個性，給人以醒目。清新的感覺。

如 Nike 運動專賣，NET 時尚潮服，比利牛仔專賣店，它的設計成功之處就是重視了和諧完美的整體形象這種形象的創立，是立足於激發消費者身心愉悅以達提高賣場的效果，即惹起注意—引起興趣—產生欲望—確立信任或促成記憶—導致購買。而速食店「東方快車」的設計尤為突出，它運用紅色作為整個外觀的統一色調，因為把紅色作為特快列車的標誌，所以當人們看到「東方快車」就立刻聯想到特快列車的快捷與舒適。作為速食店這種顏色上的選用，還有另外一個妙處。一位實業家曾做過這樣實驗，利用不同的燈光進行嘗試當人們圍住擺滿了美味佳餚的餐桌就坐以後，主人便以紅色燈光照亮了整個餐廳，肉食看上去顏色很嫩，使人食慾大增這是因為紅色本身是一種刺激性較強的色彩。例如，取紅色與藍色兩種玩具給小孩挑選時，必定是紅色的被挑中，這也是人類喜愛刺激的本能行為。該店店外的招牌也與整體牆面的紅色主調融為一體，招牌上的標準字體的選用橙色，橙色耀眼，這樣就使「東方快車」的外觀整體形象一下就進入了人們的腦海，並得以長久留在人們的記憶中。

因此設計歸根結底是為了人，而人在本質上是文化的存在物，當年，

人正是通過對自己生存發展方式的 Redesign（再設計），才走出自然界，從猿變成人的。所以人在天性上是熱衷於設計的，正是由於這個原因，設計才終將成為一種文化，而文化也必然成為設計之魂。

10.2 設計和生活方式

　　人的生活方式是人類文化的具體內容和表現形式，也是現代設計的出發點和著眼點；社會中的每個人都有自己的生活，並形成了一套模式和形式，這就是所謂的生活方式；設計為生活提供了宜人化的、美的物質基礎和條件；設計製造著人們使用的器物和工具，同時也設計著器物和工具的使用方式；生活方式很大程度上表現為一種消費方式，一種對產品的消費方式，而產品設計實際上是直接為消費服務的；消費者消費的就是一種精神品味、一種象徵價值，這種象徵價值正是高品質設計所創造出來的，一件不同凡響的設計作品，一個非凡的創意，或由這些創意形成的新的符號系統都是特定消費者選擇的依據；設計改變人們的生活方式可以透過三種方式：一是透過新的科學技術設計發明新的產品，新的產品帶給人新的使用方式和生活方式。二是透過新的科技和設計改良產品的形態和使用方式，從而改變人們的生活方式。三是透過設計提高產品的附加價值，提高產品的精神品味和象徵價值，引導和塑造人們的精神品味，情感心理，個性風格，從而改變人們的生活方式。

10.3 設計的傳統和風格

10.3.1 設計的傳統

　　設計是造物的文化，也有自己悠久的歷史傳統。從現代設計的角度來看，傳統的手工藝可以說是現代設計的傳統，這種傳統可以分解為兩方面：一是傳統的設計，二是設計傳統。前者是傳統形態的設計，指具體的設計品類或設計形態；後者主要是指傳統形態中蘊含的設計精神和設計形式。中國不僅有良好的造物的傳統，也有良好的用物傳統，這種用物傳統以適用、儉樸、惜物為核心內涵。以適用為本的用物思想折射出儉樸的中國傳統美德，從孔子的一切寧儉，一直到當代社會。

　　文化傳統和設計傳統都是現代文化和現代設計的巨大資源和寶貴財富，設計傳統是現代設計的源泉，從設計的形式到精神內核，文化傳統都給予我們無窮的啟示和幫助。

10.3.2 設計的風格

　　設計的時代風格，是某一時代的科學技術水準與審美觀念、審美意識的集中反映。設計時代風格的形成，一方面是一個時代的科學技術水準在設計上的體現；另一方面也是一個時代的文化觀念、審美意識和價值取向在設計上的物化表現。一個時代的審美意識和審美觀念也會直接影響設計的風格；設計是時代的，也是民族的，設計具有時代風格，更具有民族風格。

第十一章 工業產品設計

11.1 工業設計和產品設計

工業設計所包含的內容十分廣泛，包括視覺傳達設計、產品設計、環境設計，根據維度還可以分為二維、三維、思考設計等。中國的工業設計形成於 20 世紀 70 年代末。

11.2 產品設計的基本要素和要求

產品的功能、造型和技術條件是構成產品造型設計的基本要素。這三者是有機結合在一起的，其中功能是設計的目的，造型形象是產品功能的具體表現形式，物質技術條件是實現設計的基礎。

現代產品設計必須滿足以下基本要求：功能的要求、審美性要求、經濟型要求、創造性要求、適應性要求。

11.3 產品設計的流程

青蛙設計公司（FROG DESIGN）在國際設計界最負盛名的歐洲設計公司。作為一家大型的綜合性國際設計公司，青蛙設計以其前衛，甚至未來派的風格不斷創造出新穎、奇特，充滿情趣的產品。公司的業務遍及世界各地，包括 AEG、蘋果、柯達、索尼、奧林巴斯、AT&T 等跨國公

司。青蛙公司的設計範圍非常廣泛,包括傢俱、交通工具、玩具、家用電器、展覽、廣告等,但 90 年代以來,該公司最重要的領域是電腦及相關的電子產品,並取得了極大的成功,特別是青蛙的美國事務所成了美國高技術產品的設計最有影響的設計機構。美國青蛙公司的設計流程:

11.3.1 調研

首先對客戶需要解決的問題進行瞭解,對客戶的產品、企業、使用者和相關需要進行詳細深入的瞭解和調研。調查和研究;確定專案交付方式;確定競爭分析和策略計畫;技術要求、交付平臺與媒體討論。

11.3.2 探索

這是一個創造性的階段,通過對前面的調研結果和客戶資訊加以綜合,尋求創新性的解決方案。概念創意、發明與視覺形象創造;人體工學和人機介面調研;工程模型和細節模型創作;材料和生產方法改進;音效、瀏覽導航圖和計畫需求概略;內容與技術構架的定位。結果:概念創意和方案的比較、選擇。

11.3.3 定位

根據創意和客戶的意見,進一步調整方案構思的外觀、細節、色彩、特徵和功能要素。方案深入和評估;三維動畫和色彩方案和有關圖紙的表達;完成外觀模型或概念樣板;3D/CAD 表面處理、模具和供應商資源開發;用戶測試。結果:開始設計。

11.3.4 實施

實施在此階段所有的工作都是為了將確定的設計投入生產。最後總工作準備、確定生產要求；模具報價和材料成本核算；協力廠商供應商報價程序；紀錄影像，音效製作和錄音合成；延伸發展與可能性的應用和用戶測試；開始生產。

11.3.5 先導生產（Pilot run）

用來評估產品的成熟度是否可進入正式大量生產的生產階段。有人稱為試產或量試。有分樣品試產、研發試產、工程試產等階段，目的不太一樣。樣品試產及研發試產主要是研發單位藉著小量的試產，來發現產品是否有設計問題甚至於決定產品規格。可以稱為產品功能的驗證。工程試產主要著眼於工廠生產線的配置是否恰當，是否有製程上的問題會影響到良率，可以稱為是製程穩定度的驗證。有的公司也會把工程試產的結果當成是正式出貨給客戶前的評估工作。當然產品的類型會決定 pilot run 的嚴謹度，所以各家公司的 pilot run 流程都不太一樣。

第十二章　環境藝術設計

12.1 城市規劃設計

　　研究和計畫城市發展的性質、人口規模和用地範圍，擬定各類建設的規模、標準和用地要求，製作城市各組成部分的用地區劃和佈局，以及城市的形態和風貌。城市規劃（Urban Planning）是處理城市及其鄰近區域的工程建設、經濟、社會、土地利用配置，以及對未來發展預測的專門學問或技術。它的目標偏重於城市物質形態的部分，涉及城市中產業的區域配置、建築物的區域配置和分類管制、道路及運輸設施的設置、公共設施的規劃建設及城市工程的安排，主要內容有空間規劃、道路交通規劃、綠化植被和水體規劃等內容。城市規劃是城市建設及管理的依據，位於城市管理之規劃、建設、運作三個階段之首，是城市管理的龍頭。

　　歷史上除了少部分城市外，大部分的城市發展大多雜亂無章自由發展，到了 19 世紀，城市規劃藉著建築與工程學的進步，成為了能以理性以及型態分析的方法，透過物理設計來解決城市問題。1960 年代之後城市設計模型理論如雨後春筍般的出現，幫助拓展了城市發展的論域，如經濟發展計劃、社群社會計劃以及環境計劃。20 世紀，部分城市規劃的課題演變為城市再生，或是透過城市規劃的方法，將某些歷史悠久的城市進行城市再生。

　　由於城市的地價相對較高，所以建築物地積比率要妥善利用。但在另一方面，若過份提高地積比率，可能會對周遭環境構成影響，也會對附近的交通造成衝擊壓力。而對於城市再生，歷史因素及古蹟的保留亦是一個考慮因素。

　　城市規劃有許多形式，它與城市設計有著許多共同的理論觀點和實踐活動。

　　城市規劃控制引導城鄉空間的有序發展。雖然城市規劃主要關注於城鄉居民點和城市社區的規劃設計，但也涉及到資源開發利用與保護，鄉村和農業用地，公園以及自然保護區等方面。城市規劃從業人員關注研究與分析、策略思考、建築與城市設計、公眾諮詢、政策建議、實施和管理等方面。

　　城市規劃師與建築、景觀、土木工程和公共行政等交叉領域合作，實現策略、政策和可持續發展目標。早期的城市規劃師通常是這些相關領域的從業者。今天，城市規劃已經成為一個獨立的專業學科，包括土地利用規劃與分區、經濟發展、環境規劃和交通規劃等不同子領域的更廣泛的範疇。

　　北印度和巴基斯坦的印度河文明，被認為是最早發展城市規劃的文明。西元前 2600 年，數千哈拉帕居民突然出現在城市之中，而這突然出現的人顯然是被計劃，外力所致的結果。某些居民顯然被安排要迎合一個有意識的，刻意安排的計劃。大城如摩亨約－達羅和哈拉帕的街道也以完美的經緯所呈現，足以與現今的紐約市所相媲美。房子被設計為預防噪音，臭味以及小偷。這些城市也被發現擁有世界上第一個城市公共衛生系統（下水道系統）。

　　西元前 408 年，希臘的希波丹姆通常被認為是西方的城市規劃之父，他所設計的米利都雖然古老，卻是古城市規劃的範本。

　　古羅馬在城市規劃中使用了鞏固為目標的藍圖，用來發展軍事防禦以及居民的便利性。許多歐洲城市至今仍然保持這些結構的要素，如杜林。基本的計劃是一個包含城市各種服務的廣場，由緊密的街道所環繞，並且由一座牆所包圍作為防禦。為了減少交通的時間，兩條對角線在四條呈四方型的馬路中心相交。河流通常流經城市，提供飲水以及傳輸，並將污水帶走。即便是攻城戰也是如此。

　　穆斯林被認為是首先想到城市使用分區（formal zoning）的人，雖然現代西方的用法大多源自於 Congrès Internationaux d'Architecture Moderne（CIAM）的想法。西方世界在過去兩個世紀之中（西歐、北美、日本和澳洲）計劃和建築可以說一起走過了好幾大步。圖 12-1 是 1913 年設計的澳大利亞首都坎培拉早期規劃設計圖，可以一窺當時施政的企圖與管理概念，首先她們都是 19 世紀的工業大城，這些地方大樓都被商業以及富裕的精英所掌控。

　　大約是 20 世紀初左右，一場主張提供人，特別是工廠勞工更健康的環境的運動開始興起。花園城市的概念興起，一些現代的城市被建造了，如英國的韋林花園城市。無論如何，這些城市只具有非常小的規模，特別只處理有關幾千名居民的事務，當 1920 年現代主義嶄露頭角之後，她們也式微了。現代主義的城市是一個號稱效率，工作者的烏托邦。

　　那時有許多大規模的市區更新計劃，如法國的巴黎，之後沒什麼大事發生一直到二次世界大戰所引起的毀滅。之後，許多現代大樓以及社區被建立。但是她們以低成本的建造方法，並且以其帶來的社會問題惡名遠播。現代主義可以說被終結於 1970 年當許多城市不再建立便宜，相似的大樓，如英國及法國。從那時候開始許多舊建築被拆毀並且在其之上築起了更全面的建築。比起把所有事安排的完美與規律，現在的計劃專注於個人主義以及社會與經濟的差異性。這就是後現代。（引述自 https://futurecity.cw.com.tw/subchannel/103）

圖 12-1　澳大利亞首都坎培拉規劃設計圖

12.2 建築設計

　　建築設計（Building design）是指為滿足特定建築物的建造目的而進行的設計，包括環境角色、建築功能、視覺感受等具體內容。建築設計還要考慮所建位置的歷史、文化脈絡、景觀環境等因素，使建築成為在技術、經濟等方面可行的條件下，形成能夠成為審美目標或具有象徵意義的產物。建築是容納人類活動的構造物，或對這些構造物進行規劃、設計、施工的過程。「建築」除了可指具體的構造物外，也著重在指創造建造物的行為（過程、技術）等。通常在表示具體建造物時，稱之為「建築物」，但在中文中兩者常被混同使用。建築經常被人們認為是一種文化的符號，也被當成是一種藝術作品。圖 12-2 是英國倫敦近郊的一集合住

宅，被視為近代解構主義重要代表作品。歷史上許多重要的文明都有其獨特的代表性建築成就。建築設計的過程：

圖 12-2　英國的一個解構主義建築

1. 條件分析：基地分析、功能分析、建築形式分析、經濟技術分析。

2. 設計構思（立意、構思）：基地環境、建築性質、功能和技術、地區文化和傳統；方案的比較。

3. 確定設計方案：功能的合理性、豎向空間變化的確定、結構技術的可行性、場地規劃指標、建築形體的確定。

4. 方案的深化：按設計的深度分，一般循序為方案設計（Schematic Design）、初步設計（Detail Design）、施工設計（Construction Design）等大的階段。而在不同階段，又可有不同增減、分劃，比如在方案設計之前可劃出建築策劃、概念設計等；在初步設計階段，若建築物複雜，可有擴大初步設計（或簡稱為擴初）；在施工圖設計階段，可畫出細部設計。在完成整個流程設計之後，可以製作建築模型圖成型。

建築設計內容可歸納細分為：

1. 設計文本：由設計師發想的創意過程，通常藉由設計師的邏輯及經驗做創意的展開，在研究的領域內設計方法或建築史，也都是建築設計必須學習的。

2. 技術性的設計：包含建築結構設計、建築物理設計（建築聲學設計、建築光學設計、建築熱學設計）、建築設備設計（建築給排水設計、建築供暖、通風、空調設計、建築電氣設計）等。

3. 外部空間的規劃：可將空間擴大範圍到都市計劃、都市設計、敷地計畫、景觀設計等領域。

4. 內部空間的設計：包含合理的空間規劃及室內裝修、室內建築計畫。

5. 綜合的設計：包括標識設計、建築物亮化設計、藝術設計、安防設計、停車管理設計、櫥窗設計等領域。

早期的建築設計，不管中外其實都是結合雕塑、工學、營造、符號學甚至神學或神祕學的各領域，所以早期的建築師都被視作才智者或哲學家，具有崇高的地位，直到近代才開始有各種專業的分工。

12.3 室內設計

室內設計（Interior design），是一種以居住在該空間的人為目標所從事的設計形式。需要工程技術上的知識，也需要藝術上的理論和技能，泛指對室內建立的任何相關目標，包括：牆、窗戶、窗簾、門、表面處理、材質、燈光、空調、水電、環境控制系統、視聽設備、傢俱與裝飾品的規劃。室內設計是增強建築物內部的藝術和科學，以便為使用該空間的人們創造更健康，更美觀的環境。室內設計是自建築設計中的「裝飾」部分演變而來。它是對建築物內部環境的再創造。室內設計可以分為公共空間和

居家兩大類別。當我們提到室內設計時，會提到的還有動線、空間、色彩、照明、功能等等相關的重要術語。

　　室內設計是指為滿足一定的建造目的（包括人們對它的使用功能的要求、對它的視覺感受的要求）而進行的準備工作，對現有的建築物內部空間進行深加工的增值準備工作。目的是為了讓具體的物質材料在技術、經濟等方面，在可行性的有限條件下，形成能夠成為合格產品的準備工作。室內設計師會根據許多的法則規劃他們的作品，這些法則包括：環境物理學（如利用日照與空氣等條件）、建築學、美學、人因工程學與人類的慣性及習俗等。室內設計師不僅只需懂得規劃建物平面圖、房屋修護跟辨識結構的能力，更需要提升對各種材料、生活型態、設備等的認識，某些國家如中國的室內設計還會考慮風水[37]。

12.4 景觀設計

　　景觀建築（landscape architecture），又稱景觀、地景建築，是土地的藝術、計劃、設計、管理、保存和修復，以及人為構造物的設計。此專業的範圍包含有：園林景觀設計、環境恢復、敷地計畫、住宅區開發、公園和遊憩規劃、歷史保存，並且與地理學、建築設計、都市設計、都市計劃及區域計劃等領域密切相關。

　　景觀建築關心的是「地景」的議題。事實上，地景（landscape）就是人類生存狀態在大地上的具體表現。「地景」說明了人與自然的關係，也表達了文化的內容。人類的文明是始於面對自然萬物來營造人為世界，在

[37] 風水，中國五術之一的相術中的相地之術，即臨場校察地理的方法，叫地相，古代稱勘輿，是用來選擇宮殿、村落選址、墓地建設等的方法及原則。是中國歷史悠久的一門玄術。

社會實踐的過程中，不斷累積科技與人文的成果，但總是偏科技而輕人文，忘了人類原本就是自然的一部份；更忘了人類與生存的環境之間的「共生生態」關係。總之，「景觀設計」關懷的是從自然大地的人文地景到城鄉、社區、居家的環境規劃與空間設計。

景觀設計的執業者稱為景觀師或園境師。

景觀設計又稱風景設計或者室外設計，泛指對所有建築外部空間進行設計，包括園林設計，還包括庭院、街道、公園、廣場、道路、橋樑、河邊、綠地等所有生活區、工商業區、娛樂區等室外空間和一些獨立性室外空間的設計。

景觀設計可以分為：建築景觀設計、雕塑景觀設計、綠化景觀設計和水景觀設計。

景觀建築學是一個多學科領域，融合了植物學、園藝、美術、建築、工業設計、土壤科學、環境心理學、地理學和生態學等方面。景觀設計師的活動範圍從公園和公園道的建立到校園和公司辦公園區的場地規劃，從住宅小區的設計到民用基礎設施的設計，以及對大型荒野地區的管理，或是對礦山或堆填區等退化景觀的改造。景觀設計師致力於在景觀或公園外觀有限制（大或小，城市、郊區和鄉村），運用「硬」（建築）和「軟」（種植）材料，同時結合生態可持續的要求，進行建築和外部空間設計。（景觀設計師）可以憑藉對設計、組織和使用空間的技術理解和創意天賦，在項目的初始階段就做出最有價值的貢獻。景觀設計師可以構思整體概念，進行總體規劃，據此繪製詳細的設計圖紙，並訂立技術規格。他們還可以審核授權和監督施工合同的提案。其他技能包括準備設計影響評估，進行環境評估和審計，以及在土地使用問題調查方面擔任專家證人。

圖 12-3 是由安藤忠雄[38]設計的倫敦的人工水景，是英國倫敦近郊的城市廣場設計。

圖 12-3　城市廣場設計

[38]　安藤忠雄（日語：安藤忠雄／あんどうただお Andou Tadao，1941 年 9 月 13 日－），日本建築師，1995 年普里茲克獎得主，東京大學名譽教授。21 世紀臨調特別顧問，東日本大震災復興構想會議議長代理，大阪府與大阪市特別顧問。

第十三章　視覺傳達設計

　　視覺傳達設計是透過視覺媒體表現並傳達的設計，包括字體設計、標誌設計、書籍裝幀設計、廣告設計、包裝設計、CI 形象設計、影像設計、視覺環境設計、展示設計等視覺傳達設計的根本，在於透過視覺媒體對資訊的傳達，視覺資訊傳達成功與否，取決於設計師對視覺新的理解和感受。考慮傳達目標的視覺經驗的差異，考慮民族、地域、文化差異，從而設計一套切實可行的資訊傳達的方法和形式。

13.1 字體設計

13.1.1 字體的形式特點

　　A. 漢字形體的字體特點

　　1. 明體：宋代，隨著印刷術的發展，雕版印刷被廣泛使用，漢字進一步完善和發展，產生了一種新型書體——宋體印刷字。印刷術發明後，刻字用的雕刻刀對漢字的形體發生了深刻的影響，產生了一種橫細豎粗、醒目易讀的印刷字體，後世成為明體。

　　今天，我們在使用 WORD，瀏覽網頁和閱讀書籍時，所見所用的字體絕大多數為明體字。明體字從宋朝流傳至今已變成最常用、最規範的印刷體漢字。

　　宋代由於印刷規模擴大，寫、刻、印刷有了分工，繕寫之人稱為寫工或書工。宋代刻書注重書法，寫工都是「善書之士」，字體以歐、顏、柳三家為主。到元代又增加了趙體，明初仍然流行。但明代中期後，刻書字

體有了重大變化，即出現了所謂的「宋體」（明體）或稱為「匠體」。

　　明體字的字形方正，筆劃橫平豎直，橫細豎粗，稜角分明，結構嚴謹，整齊均勻，有極強的筆劃規律性，從而使人在閱讀時有一種舒適醒目的感覺（圖 13-1）。

圖 13-1　宋體

　　2. 仿宋體：仿宋體是一種採用宋體結構、楷書筆劃的較為清秀挺拔的字體，筆劃橫豎粗細均勻，常用於排印副標題、詩詞短文、批註、引文等，在一些讀物中也用來排印正文部分（圖 13-2）。

仿宋體

圖 13-2　仿宋體

　　3. 楷體：楷書，字體名，也叫楷體、正楷、真書、正書。由隸書逐漸演變而來，更趨簡化，橫平豎直。《辭海》書中解釋說它「形體方正，筆劃平直，可作楷模」。這種漢字字體端正，就是現代通行的漢字手寫正體字（圖 13-3）。

楷體女

圖 13-3　楷體

4. 黑體：黑體是漢字，東亞或英文文字的一種字體風格。它的特點是筆劃厚度均勻，很像拿平頭螢光筆或水彩筆寫出來的、筆劃粗細一致的字。由骨生肉，保持線條粗細一致，起筆、收筆切平。

黑體字又稱方體或哥特體，沒有襯線裝飾，字形端正，筆劃橫平豎直，筆跡全部一樣粗細。漢字的黑體是在現代印刷術傳入東方後依據西文無襯線體中的黑體所創造的。由於漢字筆劃多，小字黑體清晰度較差，所以一開始主要用於文章標題。但隨著造字技術的改進，已有許多適用於正文的黑體字型。在中文中，沒有襯線的字體通常稱為黑體，這時這個詞的範疇和無襯線字體（Sans-serif）是類似的（圖 13-4）。

圖 13-4　黑體

5. 隸書：隸書，有秦隸、漢隸等，一般認為由篆書發展而來，字形多呈寬扁，橫畫長而豎畫短，講究「蠶頭燕尾」、「一波三折」。

字形扁方，左右分展。

隸字一反篆字縱向取勢的常態，而改以橫向（左右）取勢，造成字形尚扁方，筆劃收縮縱向筆勢而強化橫向分展。

起筆蠶頭，收筆燕尾。

　　這是隸書用筆上的典型特徵，特別是隸字中的主筆橫、捺畫幾乎都用此法。所謂「起筆蠶頭」，即在起筆藏（逆）鋒的用筆過程中，同時將起筆過程所形成的筆劃外形寫成一種近似蠶頭的形狀。「收筆燕尾」，即在收筆處按筆後向右上方斜向挑筆出鋒。

　　化圓為方，化弧為直。

　　這是隸書簡化篆書的兩條基本路子。隸筆中的直畫或方折，還無不包藏著篆字的弧勢，所以隸筆的直往往有明顯的波動性，富於生命力。實際上隸書的筆意，是建立在筆劃運動方式基礎上的。

　　變畫為點，變連為斷。

　　隸書中點已獨立了出來，不再依附於畫，而且點法也日益豐富，有平點、豎點、左右點、三連點（水旁）、四連點（火旁）等等。

　　此外，隸書還將篆字中許多一筆盤旋連綿寫成的筆劃斷開來寫，大開了書寫的方便之門，後來楷書更發揮了這種方式，更允許筆與筆間出現銜接痕跡，甚至筆斷意連。

　　強化提按，粗細變化。

　　寫篆書時用筆的縱向提按要求不現痕跡，而隸書則有意強調提按動作，形成筆劃軌跡顯著的粗細、轉承變化，起、行、收用筆的三過程都有了明確的體現（圖 13-5）。

圖 13-5　隸書

　　6. **行書**：行書，是一種書法統稱，分為行楷和行草兩種。它在楷書的基礎上發展起源的，是介於楷書、草書之間的一種字體，是為了彌補楷書的書寫速度太慢和草書的難於辨認而產生的。「行」是「行走」的意思，因此它不像草書那樣潦草，也不像楷書那樣端正。實質上它是楷書的草化或草書的楷化。楷法多於草法的叫「行楷」，草法多於楷法的叫「行草」。行書實用性和藝術性皆高，而楷書是文字符號，實用性高且見功夫；相比較而言，草書則是藝術性高，但是實用性顯得相對不足（圖 13-6）。

圖 13-6　行書

　　B. 拉丁文字體的形式特點（羅馬字體、哥特字體、斜字體、加強字腳體、無襯線字體、裝飾字體）（圖 13-7）。

$$A\alpha\ B\beta\ \Gamma\gamma\ \Delta\delta$$
$$E\epsilon\ Z\zeta\ H\eta\ \Theta\theta$$
$$I\iota\ K\kappa\ \Lambda\lambda\ M\mu$$
$$N\nu\ \Xi\xi\ Oo\ \Pi\pi$$

圖 13-7　拉丁文

1. 襯線字體：襯線體（Serif）是一種有襯線的字體，又稱為有襯線體、襯線字、曲線描邊字，俗稱白體字。

「襯線體 Serif」如：宋體、新細明體、Times New Roman 等，適合一行或是超過一行的字，襯線會讓這些字有小小的腳，帶領讀者的視線從一個字母連接到下一個字母。這樣就看起來好像字母之間有某種隱形的連結一樣，適合用在比較稠密的排版，幫助讀者把視線保留在句子上。同時襯線體會有各種的線條粗細，設計者相信這樣可以協助讀者辨認字母或是（中文）單字（圖 13-8）。

圖 13-8　襯線體

2. 現代字體（Modern）：因為現代字體（Modern）有著銳利的工業感，同時也保留著傳統的襯線元素，顯得現代而優雅。所以非常適合時尚工業，Vogue、Elle 等雜誌都使用了現代字體。許多奢侈大牌也用現代字體作為 logo，強調自己百年的傳統工藝和優良設計。如使用 Didot 的 Giorgio Armani、Burberry，以及使用 Bodoni 的 Valentino。

3. 人文無襯線體（Humanist）：代表字體是 Myriad。人文無襯線體具有更好的韻律感，氣質開放、親和，與 Helvetica 的相比更儒雅，不匠氣。下圖通過對比可以直觀感受到什麼是「人文」特徵。

① 人文無襯線體的 x-height 相對較小，使整體更有韻律。

② 人文無襯線體的 e、s 等字母收尾採用半包圍結構，更開放，不如 Helvetica 全包圍得那麼拘謹，顯得親和隨意。

③ 人文無襯線體線條柔美，不是 Helvetica 的工程感，更流線型，具有一定的手寫味。

案例：蘋果的 VI 字體，用於宣傳：廣告、網站、產品銘文等。港鐵地圖的部分字體（圖 13-9 至圖 13-10）。

圖 13-9　蘋果 VI 字體

圖 13-10　港鐵地圖部分字體

同屬於人文無襯線體的字體還有：Futura、Segeo。

Futura 是幾何無襯線體，它的 O 看起來像是正圓（圖 13-11），當我們和真正的正圓對比時，就會發現 Futura 的幾何形狀也是經過優化的，水平方向筆劃微調修細。三個「圓」相比，Avenir 雖然最不似正圓，但作為字母 O 卻是看起來空間最舒服、最穩定的。

圖 13-11　futura 字體的 O

X 的造型原來不是斜線直接相交的結果，而是把斜線稍微錯開，才能看起來像是相連的狀態。並且為了避免四條斜線相交造成中間黑色部分太密集，中心位置的筆劃略調細了一些（圖 13-12）。

圖 13-12　futura 字體的 X

雖然無襯線體的筆劃粗細基本一致，但實際還是有著細微的差距。從正面看到的 A（左側圖）非常正常，然而當 A 被水平翻轉後（右側

圖），立刻就有了略怪異和不穩的感受。A 的右側比左側筆劃粗，是受到歷史上平筆書寫以及襯線體延續下來的習慣的影響（圖 13-13）。

圖 13-13　futura 字體的 A

4. Bodoni 字體：被譽為「現代主義風格最完美的體現」。字體粗細對比強烈，給人優雅浪漫的感覺。常用於時尚雜誌或書籍設計中（圖 13-14）

ABCDEFGHIJKLM
NOPQRSTUVWXYZ
abcdefghijklm
nopqrstuvwxyz
0123456789!?#

圖 13-14　Bodoni 字體

5. 無襯線體（Sans serif）（圖 13-15）：

圖 13-15　無襯線體

無襯線體的特徵和風格：

①完全拋棄裝飾襯線，只剩下主幹，造型簡明有力，更具現代感。

②適用於標題、廣告，瞬間的識別性高。

③筆劃粗細對比小，視覺上看起來基本一致。

④x 高度較高。

無襯線體也可以細緻的分為四類：早期的無襯線體（Grotesk）、新無襯線體（Neo－Grotesk）、幾何無襯線體（Geometric）、人文無襯線體（Humanist）。下文每類選擇了一種代表字體來進行介紹，從新無襯線體（Neo－Grotesk）開始。

（1）新無襯線體（Neo-Grotesk）：代表字體是廣為人知的 Helvetica。用 Helvetica 作為 logo 用字體的品牌數不勝數。該字體誕生五十週年時曾有一部紀錄片《Helvetica》客觀的紀錄了它的誕生背景、流行影響、以及各年齡層設計師對它的評價。

Helvetica 字體：無襯線字體經典之作！是世界排名第一的字體，被無數的企業使用作為標準字，也是蘋果電腦的御用字體。這個字體適合各個領域，是現主義設計的典範（圖 13-16）。

圖 13-16　Helvetica 字體在品牌的運用

Helvetica 的優點：

① 中性：現代主義認為，字體本身只是傳達資訊的媒介，簡明的字體可以讓資訊更準確地傳達，這比視覺表現、風格更重要。因此 Helvetica 在設計中遵循這一設計理念，保持中性，正如那個比喻說的「字體應該像一個透明的容器」。由於它中性的特徵，Helvetica 既可以被運用到地鐵導視系統，給人有一種現代、高效、清晰的感受，也可以被運用到時尚品牌。因為中性，就有了更廣闊的運用空間和更開放的解讀方式。

② 具有堅實的形式：在這裡說「堅實的形式」而沒有說「可讀性佳」，是因為它的可讀性是有挑戰的，但 Helvetica 確實在字型設計上經過認真考慮。在 Helvetica 之前，廣告、雜誌上的字體充斥著浮誇花俏的手寫體，Helvetica 的出現就像一股清流，它去掉了多餘設計，關注字體本身的結構，給設計界帶來更優質的可選方案。

整體感受是簡潔、清晰，沒有手工感，非常冷靜的字體。

③ 與瑞士平面設計緊密相關：Helvetica 的成功不是它一個字體能夠完成的，是跟一系列的新無襯線體（Neo-Grotesk）的出現，以及與整個瑞士平面設計的融合，風靡全球分不開的。它們共同形成了一整套完整的理念：崇尚絕對的理性、客觀、系統化。如我們所熟知的網格系統，就是推崇系統性、數學化的視覺體現。

瑞士平面設計的典型手法是以純粹的文字編排來做極簡傳達。它在 1960 年後風行世界，是因為表現簡潔、直接，並且在操作上容易標準化、系統化。當時的美國企業正在為全球化擴張尋求一種快速傳播並且統一識別性的視覺解決方案，瑞士平面設計、Helvetica 的出現加上各種大師的成功運用，把它們一起推向頂峰（圖 13-17）。

圖 13-17　瑞士平面設計

13.1.2 字體在平面設計中的應用

　　包裝上的字體設計、招貼廣告上的字體設計、書籍裝幀中的字體設計、CI 設計中的字體設計；CIS 設計由 MIS（理念識別系統）、BIS（行為識別系統）和 VIS（視覺識別系統）三個子系統組成。

13.1.3 字體設計基礎

(1) 西文字體設計基礎

　　1. 視覺平衡（圖 13-18）

我們把所有字母在視覺上保持水平對齊，但是我們發現它們並沒有絕對意義上的相同高度。

圖 13-18　視覺平衡

2. 空間（圖 13-19）

　　首先，明白一個概念，文字是用來閱讀的。比字體的外形更重要的是字體的韻律。有著優美字母但是字距糟糕的字體閱讀性肯定很差。設計韻律遠比外形重要得多。

圖 13-19　空間

3. 風格統一（圖 13-20）

如何定義一個字母間風格一致呢？比如是襯線體，還是無襯線體？

<div align="center">圖 13-20　風格統一</div>

4. 可讀性（圖 13-21）

　　文字是用來讀的，字體的可讀性可以說是文本至關重要的方面。可讀性跟很多方面有關，比如對比度、上伸部和下伸部、韻律、字體的黑度、曲線、字形等。

<div align="center">圖 13-21　可續性</div>

5. 比例均衡（圖 13-22）

　　高度怎麼確定？下伸部高度多少？定義這些比例是很重要的，而且和字體的用途有著莫大的關係。字體中的比例均衡，關乎你字體的用途整體感覺。

圖 13-22　比例均衡

6. 小型大寫字（圖 13-23）

考慮大寫字母之間的空間協調等等，而是一個大寫字母接著一串小寫字母。小型大寫字就這樣應運而生，讓大寫字母和大寫字母用在一起，而有一個更協調更順暢的視覺效果。

圖 13-23　大小寫字母

7. 形狀平衡（圖 13-24）

當你設計如果上下相同，那上面的視覺上比較大，那你的字母就感覺要倒一樣，重心不穩。如果上面比下面小呢？那看起來就平衡多了。

圖 13-24　形狀平衡

8. 字距（圖 13-25）

當兩個字母用在一起，你可以給它們定義不同的間距。這個間距可以不同於正常的間距（第一個字母的右邊＋第二個字母的左邊）。間距可以是正的，也可以是負的。你可以增加間距或者減少間距。在技術上，間距對可以應用在字體檔上。

圖 13-25　字距

(2) 中國漢字設計基礎

1. 清晰可讀（圖 13-26）

文字的主要功能是在視覺傳達中向大眾傳達作者的意圖和各種資訊，

要達到這一目的必須考慮文字的整體要求效果，給人以清晰的視覺印象。因此，設計中的文字應避免繁雜零亂，使人易認、易懂，切忌為了設計而設計，忘記了文字設計的根本目的是為了更好、更有效的傳達作者的意圖，表達設計的主題和構想意念。

圖 13-26　清晰可讀

字體大小和明度的和諧則主要針對一些具體要素的處理，如在同一個標題，同一個廣告語和同一段正文，就必須從字體的大小和明度上接近和諧，以達到同一內容在視覺傳達上的整體感。

2. 文字的位置應符合整體要求（圖 13-27）

文字在畫面中的安排要考慮到全域的因素，不能有視覺上的衝突。否則在畫面上主次不分，很容易引起視覺順序的混亂。而且作品的整個含義和氣氛都可能會被破壞，這是一個很微妙的問題，需要去體會。不要指望電腦能幫你安排好，它有時候會幫你的倒忙。細節的地方也一定要注意，一個圖元的差距有時候會改變你整個作品的味道。

圖 13-27　文字位置應符合整體要求

3. 舒服的美感（圖 13-28）

在視覺傳達的過程中，文字作為畫面的形象要素之一，具有傳達感情的功能，因而它必須具有視覺上的美感，能夠給人以美的感受。字型設計良好，組合巧妙的文字能使人感到愉快，留下美好的印象，從而獲得良好的心理反應。反之，則使人看後心裡不愉快，視覺上難以產生美感，甚至會讓觀眾拒而不看，這樣勢必難以傳達出作者想表現出的意圖和構想。

圖 13-28　舒服的美感

4.新穎賦予創造性（圖 13-29）

根據作品主題的要求，突出文字設計的個性色彩，創造與眾不同的獨

具特色的字體，給人以別開生面的視覺感受，有利於作者設計意圖的表現。設計時，應從字的形態特徵與組合上進行探求，不斷修改，反覆琢磨，這樣才能創造出富有個性的文字，使其外部形態和設計格調都能喚起人們的審美愉悅感受。

圖 13-29　新穎賦予創造性

　　差別就在這裡，也許只是一點小改動，但是需要你思考的卻更多。有時候對文字的筆劃做特殊的加工處理，往往會產生一些意想不到的效果。而這樣的處理是帶有創造性的，同時人性化的味道也會更濃一些。這是電腦字體所無法替代的效果，帶給觀看者的感受自然會要強烈的多。

　　5. 更複雜的應用（圖 13-30）

　　文字不僅要在字體上和畫面配合好，甚至顏色和部分筆劃都要加工，這樣才能達到更完整的效果。而這些細節的地方需要的是耐心和功力。記住一定要有自己的想法和感受在裡面，如果想表達自己對作品的態度，就不要在文字上偷懶，這也是不能偷懶的地方。

　　在有圖片的版面中，文字的組合應相對較為集中。如果是以圖片為主要的要求要素，則文字應該緊湊地排列在適當的位置上，不可過分變化分

散，以免因主題不明而造成視線流動的混亂。

圖 13-30　更複雜的應用

6. 人，才是設計的主體（圖 13-31）

　　文字版面的設計同時也是創意的過程，創意是設計者思考水準的體現，是評價一件設計作品好壞的重要標準。在現代設計領域，一切製作的程序由電腦代勞，使人類的勞動僅限於思考上，這是好事，可以省卻了許多不必要的工序，為創作提供了更好的條件。但在某些必要的階段上，我們應該記住：人，才是設計的主體。

圖 13-31　人，才是設計的主體

13.2 廣告設計

　　廣告設計是一種職業，是基於電腦平面設計技術應用的基礎上，隨著廣告行業發展所形成的一個新職業。該職業的主要特徵是對圖像、文字、色彩、版面、圖形等表達廣告的元素，結合廣告媒體的使用特徵，在電腦上透過相關設計軟體來為實現表達廣告目的和意圖，所進行平面藝術創意的一種設計活動或過程。

　　所謂廣告設計是指從創意到製作的這個中間過程。廣告設計是廣告的主題、創意、語言文字、形象、襯托等五個要素構成的組合安排。廣告設計的最終目的就是透過廣告來達到吸引眼球的目的（圖 13-32）。

圖 13-32　廣告設計

13.2.1 廣告設計的主要表現形式

　　廣告不同於一般大眾傳播和宣傳活動，主要表現（圖 13-33）：

1. 廣告是一種傳播工具是將某一項商品的資訊，由這項商品的生產或經營機構（廣告主）傳送給一群用戶和消費者。

圖 13-33　廣告的表現形式

2. 廣告有公益廣告（免費）和商業廣告（付費）之分。
3. 廣告進行的傳播活動是帶有說服性的。
4. 廣告是有目的、有計劃，是連續的。
5. 廣告不僅對廣告主有利，而且對消費者也有好處，它可使用戶和消費者得到有用的資訊。

13.2.2 3I 標準

(1) 衝擊力（Impact）

　　從視覺表現的角度來衡量，視覺效果是吸引讀者，並用他們自己的語言來傳達產品的利益點，一則成功的平面廣告在畫面上應該有非常強的吸引力，彩色的科學運用、合理搭配，圖片的準確運用，並且有吸引力。

(2) 資訊內容（Information）

　　一則成功的平面廣告是透過簡單清晰和明瞭的資訊內容準確傳遞利益要點。廣告資訊內容要能夠系統化的融合消費者的需求點、利益點和支持點等溝通要素。

(3) 品牌形象（Image）

　　從品牌的定位策略高度來衡量，一則成功的平面廣告畫面應該符合穩定、統一的品牌個性和符合品牌定位策略；在同一宣傳主題下面的不同廣告版本，其創作表現的風格和整體表現應該能夠保持一致和連貫性。

13.2.3 廣告設計樣式

　　廣告設計包括所有的廣告形式：二維廣告、三維廣告、媒體廣告、展示廣告等等諸多廣告形式。

(1) 路牌廣告（圖 13-34）

圖 13-34 路牌廣告

　　路牌從其開始發展，其媒體特徵始終是一致的。它的特點是設立在鬧市地段，地段越好，行人也就越多，因而廣告所產生的效應也越強。因此路牌的特定環境是馬路，其目標是在動態中的行人，所以路牌畫面多以圖

文的形式出現，畫面醒目，文字精煉，使人一看就懂，具有印象捕捉快的視覺效應。現今路牌廣告的發展趨勢是逐漸採用電腦設計列印（或電腦直接印刷），其畫面醒目逼真，立體感強，再現了商品的魅力，對樹立商品（品牌）的都市形象最具功效，且張貼調換方便。所用材料也有防雨、防曬功能。

(2) 霓虹燈廣告（圖 13-35）

圖 13-35　霓虹燈廣告

　　霓虹燈是戶外廣告中燈光類廣告的主要形式之一，它的媒體特點是利用新科技、新手段、新材料，在表現形式上以光、色彩、動態等特點來吸引觀眾的注意，從而提高資訊的接受率。霓虹燈廣告一般都設置在城市的至高點、大樓屋頂和商店門面等醒目的位置上。它不僅白天起到路牌廣告、招牌廣告的作用，夜間更以其鮮豔奪目的色彩，起到點綴城市夜景的作用。

(3) 公共交通廣告（圖 13-36）

圖 13-36　公共交通廣告

　　公共交通類廣告如車體廣告，是戶外廣告中用得比較多的一種媒體，其傳遞資訊的作用是不容忽視的。廣告主可以借助這類廣告向公眾反覆傳遞資訊，因此它是一種高頻率的流動廣告媒介。

　　特別是公共交通車輛往返於市中心的主要街道，在車輛兩側或車頭車尾上做廣告，覆蓋面廣，廣告效應尤其強烈。這類戶外廣告大多還是採用傳統的油漆繪畫形式，結合部分電腦列印裱貼的方法。

(4) 燈箱廣告（圖 13-37）

圖 13-37　燈箱廣告

　　燈箱廣告、燈柱、塔柱廣告、街頭鐘廣告和候車亭廣告的媒體特徵都是利用燈光把燈片、招貼紙、柔性材料照亮，形成單面、雙面、三面或四面的燈光廣告。這種廣告外形美觀，畫面簡潔，視覺效果好。

　　其他：

1. 橫幅廣告
2. 按鈕廣告
3. 浮動廣告
4. 豎幅廣告
5. 快顯視窗廣告
6. 閒置時間快顯視窗廣告

13.2.4 廣告的分類

(1) 根據傳播媒介分類

1. 印刷類廣告：包括印刷品廣告和印刷繪製廣告。印刷品廣告有報紙廣告、雜誌廣告、圖書廣告、招貼廣告、傳單廣告、產品目錄、組織介紹。印刷繪製廣告有牆壁廣告、路牌廣告、工具廣告、包裝廣告、掛曆廣告。

2. 電子類廣告：主要有廣播廣告、電視廣告、電影廣告、電腦網路廣告、電子顯示幕幕廣告、霓虹燈廣告等。

3. 實體廣告：主要包括實物廣告、櫥窗廣告、贈品廣告等。

(2) 根據地點分類

1. 銷售現場廣告：指設置在銷售場所內外的廣告。包括櫥窗廣告、貨架陳列廣告、室內外彩旗廣告、卡通式廣告、巨型商品廣告。

2. 非銷售現場廣告：指存在於銷售現場之外的一切廣告形式。

(3) 根據廣告的內容分類

1. 商業廣告：商業廣告是廣告中最常見的形式，是廣告學理論研究的重點目標。商業廣告以推銷商品為目的，是向消費者提供商品資訊為主的廣告。

2. 文化廣告：以傳播科學、文化、教育、體育、新聞出版等為內容的廣告。

3. 社會廣告：指提供社會服務的廣告。例如：社會福利、醫療保健、社會保險以及徵婚、尋人、掛失、招聘工作、住房調換等。

4. 政府公告：指政府部門發佈的公告，也具有廣告的作用。例如：警政、交通、法院、財政、稅務、工商、衛生等部門發佈的公告性資訊。

(4) 根據廣告目的分類

1. 產品廣告：指向消費者介紹產品的特性，直接推銷產品，目的是打開銷路、提高市場佔有率的廣告。

2. 公共關係廣告：指以樹立組織良好社會形象為目的，使社會公眾對組織增加信心，以樹立組織聲譽的廣告。

(5) 根據表現形式分類

1. 圖片廣告：主要包括攝影廣告和資訊廣告。表現為寫實和創作形式。

2. 文字廣告：指以文字創意而表現廣告訴諸內容的形式。文字廣告能夠給人以形象和聯想餘地。

3. 表演廣告：指利用各種表演藝術形式，透過表演人的藝術化渲染來達到廣告目的廣告形式。

4. 說詞廣告：指利用語言藝術和技巧來影響社會公眾的廣告形式。大多數廣告形式都不可能不採用遊說性的語言，重點宣傳企業或產品中某一個方面，甚至某一點的特性，在特定範圍內利用誇張

手法進行廣告渲染。

5. 綜合性廣告：這是把幾種廣告表現形式結合在一起，以彌補單一
藝術形式不足的廣告。

(6) 根據廣告階段性分類

1. 宣導廣告：又稱始創式廣告，目的在於向市場開闢某一類新產品
的銷路或某種新觀念的導入。此種廣告重點在於使人知曉。

2. 競爭廣告：又稱比較式廣告，是透過將自己的商品與他人的商品
作比較，從而顯出自己的商品的優點，使公眾選擇性認購。此種
廣告重點在於突出自己的商品的與眾不同。許多國家在廣告立法
上對於比較式廣告有一定限制。

3. 提示廣告：又稱提醒廣告、備忘式廣告，是指在商品銷售達到一
定階段之後，商品已經成為大眾熟悉的商品，經常將商品的名稱
提示給大眾，以促進商品銷售。

除上述分類之外，廣告還有許多其他分類方法。如按廣告訴求的方
法，可將廣告分為理性訴求廣告和感性訴求廣告；按廣告產生效果的快
慢，可分為時效性廣告和遲效性廣告；按廣告對公眾的影響，可分為印象
型廣告、說明型廣告和情感訴說型廣告；按廣告的目標，可分為：兒童、
青年、婦女、高收入階層、工薪階層的廣告；按廣告在傳播時間上的要
求，可分為時機性廣告、長期性廣告和短期性廣告等等。

13.2.5 廣告的設計技巧

每個設計都必須含有一個點子，點子以「產品特性」、「目標消費
群」及「賣點」所支撐。整個設計圍繞其而發展，統一與一個中心，環環
相扣，由淺入深或由深化淺，循序漸進，有規律、有節奏、有重點，才不
失為一個「豐滿」的設計。做一個「不浪費」的設計。

　　大多數設計由圖片及文案兩部分組成。設計之前必須充分理解文案，讀懂、讀通，再開始下一步工作。因為你所需要達到的最理想結果（就設計本身而言）就是將圖片和文案結合。只有這樣才能不使廣告目的偏移，不使文案內容變質，發揮寸「字」寸金的廣告文案的原汁原味。廣告不允許你有任何的資源浪費。

(1) 何為設計脫節（排版）？

　　一個好的排版，不會讓任何一個元素孤立無助。作個比方：如果將一個好的排版所基於的底（紙張）去除，上下移動版面中的主要元素，都會很大帶動到其他元素，它們之間都相互關聯、互相作用的。這也就說明了為什麼對設計中任何一個元素進行修改，都將相應的調整其他元素。設計是很嚴格的，容不得半點馬虎。

(2) 傳播

　　透過報刊、廣播、電視、電影、路牌、櫥窗、印刷品、霓虹燈等媒介或者形式，在境內刊播、設置、張貼廣告。具體包括：

1. 利用報紙、期刊、圖書、名錄等刊登廣告；
2. 利用廣播、電視、電影、錄影、幻燈等播映廣告；
3. 利用街道、廣場、機場、車站、碼頭等的建築物或空間設置路牌、霓虹燈、電子顯示牌、櫥窗、燈箱、牆壁等廣告；
4. 利用影劇院、體育場（館）、文化館、展覽館、賓館、飯店、遊樂場、商場等場所內外設置、張貼廣告；
5. 利用車、船、飛機等交通工具設置、繪製、張貼廣告；
6. 通過郵局郵寄各類廣告宣傳品；
7. 利用饋贈實物進行廣告宣傳；
8. 利用網路、Email、BANNER 等進行廣告宣傳，資料庫行銷的一種；
9. 呼叫中心，資料庫行銷的一種；

10.利用手機推播（sms）、彩信進行廣告宣傳，資料庫行銷的一
　　種；

11.利用其他媒介和形式刊播、設置、張貼廣告；

12.如今還有人用口頭廣告；

(3) 創意

圖 13-38　創意

　　隨著中國經濟持續高速增長、市場競爭日益擴張、競爭不斷升級、商
戰已開始進入「智」戰時期，廣告也從以前的所謂「媒體大戰」、「投入
大戰」上升到廣告創意的競爭，「創意」一詞成為中國廣告界最流行的常
用詞。"Creative" 在英語中表示「創意」，其意思是創造、創建、造
成。圖 13-38 說明「創意」從字面上理解是「創造意象之意」，從這一層
面進行挖掘，則廣告創意是介於廣告策劃與廣告表現製作之間的藝術構思
活動。即根據廣告主題，經過精心思考和策劃，運用藝術手段，把所掌握
的材料進行創造性的組合，以塑造一個意象的過程。簡而言之，即廣告主
題意念的意象化。

　　為了更好地理解「廣告創意」，有必要對意念、意象、表像、意境做
一下解釋。

「意念」指念頭和想法，在藝術創作中，意念是作品所要表達的思想和觀點，是作品內容的核心。在廣告創意和設計中，意念即廣告主題，它是指廣告為了達到某種特定目的而要說明的觀念。它是無形的、觀念性的東西，必須借助某一定有形的東西才能表達出來。任何藝術活動必須具備兩個方面的要素：一是客觀事物本身，是藝術表現的目標；二是以表現客觀事物的形象，它是藝術表現的手段。而將這兩者有機地聯繫在一起的構思活動，就是創意。在藝術表現過程中，形象的選擇是很重要的，因為它是傳遞客觀事物資訊的符號。一方面必須要比較確切地反映被表現事物的本質特徵；另一方面又必須能為公眾理解和接受。對於創意和藝術表達形式對消費者的引導和直接亦或間接的行為理念做出了長達萬字的研究報告分析，表達和藝術之間存在不可磨滅的關聯。同時形象的新穎性也得重要。廣告創意活動中，創作者也要力圖尋找適當的藝術形象來表達廣告主題意念。如果藝術形象選擇不成功，就無法透過意念的傳達，去刺激、感染和說服消費者。

符合廣告創作者思想的，可用以表現商品和勞務特徵的客觀形象，在其未用作特定表現形式時稱其為表像。表像一般應當是廣告受眾比較熟悉的，而且最好是已在現實生活中被普遍定義的，能激起某種共同聯想的客觀形象。

在人們頭腦中形成的表像，經過創作者的感受、情感體驗和理解作用，滲透進主觀情感、情緒的一定的意味，經過一定的聯想、誇大、濃縮、扭曲和變形，便形成轉化為意象。

表像一旦轉化為意象，便具有了特定的含義和主觀色彩，意象對客觀事物及創作者意念的反映程度是不同的，其所能引發的消費者感覺也會有差別。用意象反映客觀事物的格調和程度即為意境。也就是意象所能達到的境界。意境是衡量藝術作品品質的重要指揮。

圖 13-39　獨創性的廣告創意

(4) 原則

　　廣告創意的獨創性原則。所謂獨創性原則是指廣告創意中不能因循守舊、墨守成規，而要勇於標新立異、獨闢蹊徑。圖 13-39 說明獨創性的廣告創意具有最大強度的心理突破效果。與眾不同的新奇感是引人注目，且其鮮明的魅力會觸發人們強烈的興趣，能夠在受眾腦海中留下深刻的印象。長久地被記憶，這一系列心理過程符合廣告傳達的心理階梯的目標。

　　廣告創意的實效性原則。獨創性是廣告創意的首要原則，但獨創性不是目的。廣告創意能否達到促銷的目的基本上取決於廣告資訊的傳達效率，這就是廣告創意的實效性原則，其包括理解性和相關性。理解性即易為廣大受眾所接受。在進行廣告創意時，就要善於將各種資訊符號元素進行最佳組合，使其具有適度的新穎性和獨創性。其關鍵是在「新穎性」與「可理解性」之間尋找到最佳結合點。而相關性是指廣告創意中的意象組合和廣告主題內容的記憶體相關聯繫。

(5) 意念

圖 13-40　　意念

　　企業的廣告宣傳是以群眾為目標。群眾會被好的廣告意念所吸引，歷久難忘。因此，企業與廣告策劃人在策劃廣告策略時，先要從群眾的生活習慣、民族意識、教育水準、文明認知、情緒感受和喜好厭惡等作出分析和理解。不要只針對一小部分消費者的心理，和過份遷就他們的喜好（特殊情況例外），而忽略了向大多數的群眾傳達創意，就是各類不同企業的顧客。圖 13-40 說明一則好的廣告意念，會令人激賞，在激賞作用引致情緒高漲的時刻，人的觀念與情思意念，會與激賞的事物共鳴契合，原先的主觀與偏見，會在短暫時刻中被這種精神現象所支配。這種現象，在你難得與最崇拜的人物相聚時，就容易表現出來。

　　其實很多時消費者的心理是矛盾的，有時購買了東西也不知道為什麼。不能否認的事實，購物行為本身就是一種精神現象，一種情緒的發洩和享受！廣告意念創作人，若深明此理，融會貫通，靈活運用，不論身處何地，從人群中去細心觀察，敏銳捕捉，好的廣告意念便會脫穎而出，源源不絕，取之不盡，用之不竭。

　　有時，出色的創意是種因緣契合，靈光一閃，意念便成；反之，就算

日思夜想，抓破頭顱，也未可得，企業要有獨具慧眼的人才，曉得辨別好壞。不要以為凡事多做幾次，從中挑選，便有著數。很多時創意靈感如臨戰陣，要一鼓作氣，方為佳作。每見一些好的意念方案，負責人未能抓住先機，還不斷強做修改，畫蛇添足，浪費時間，妨礙生產，可謂犯了兵家大忌，再而衰，斷而竭矣！

一則好的廣告標語，是廣告成功的要素。意念雋永的廣告標語，能一語雙關，一面帶出企業的形象、一面強調產品的優點，香港維他奶公司：「維他奶，點只汽水簡單」，可謂一句成名天下知，多年來，企業形象鮮明，深入民心，都有賴這句成功標語歷久常新和廣告魅力。

一則廣告要設計美觀，有意念，收效大，家喻戶曉，不是容易的事。要看企業與廣告策劃機構之間的合作態度，能否坦誠溝通，彼此信任，除去人為的萬歲因素造成的隔閡，取得共識。企業要提供準確的資料，甚至商業上的一些祕密。所謂知己知彼，百戰百勝。當然，最後還是要看廣告創作人的才華了。

好的意念廣告，不一定是為了新奇而新奇，故弄玄虛的。好的意念有時可能會很簡單，誠懇、親切、不誇張、便叫人信服，取得成功。記得十多年前，美國有則小汽車租賃公司的報紙廣告，畫面有尾大魚、一尾小魚，小魚快要被大魚追及吞吃，這時小魚回頭面向讀者，很有信心和誠懇地說：「大魚吃小魚，本是常見的事，但作為小魚的我，一定會盡力奮鬥，忠誠服務，以爭取生存的機會，請你們支持我好嗎？我定不會令你們失望的」。這則廣告十分成功，企業越來越大。而這則廣告的意念，更成為經典，因它充分利用了人類同情和扶弱心理。廣告人要瞭解群眾的心理，善於運用情節，看準後只輕輕一擊，便可成功。

廣告的策略，有時是用較長的時間來達成的。不要為第一則廣告推出後，沒有太大的反應而灰心，因為它可能是為第二則廣告推出時，將會造成震撼而部署的。

廣告設計意念，就是一門人類傳意的哲學。它會隨時代需求而變化，

沒有固定的形式和法則，既定的學問和方法，只可作借鑒和參考。

(6) 常識

1. 大小的對比

大小關係為造形要素中最受重視的一項，幾乎可以決定意象與調和的關係。大小差別少，給人的感覺較沉著溫和；大小的差別大，給人的感覺較鮮明，而且具有強力感。

2. 明暗的對比

陰與陽、正與反、晝與夜等等，如此類的對比語句，可使人感覺到日常生活中的明暗關係。

初誕生的嬰兒，最初在視覺上只能分出明暗，而牛、狗等動物雖能簡單識別黑白，可是，對彩度或色相卻無法輕易識別，由此可知，明暗（黑和白）乃是色感中最基本的要素。

3. 粗細的對比

字體越粗，越富有男性的氣概。若代表時髦與女性，則通常以細字表現。細字如果份量增多，粗字就應該減少，這樣的搭配看起來比較明快。

4. 曲線和直線的對比

曲線很富有柔和感、緩和感；直線則富堅硬感、銳利感，極具男性氣概。

自然界中，皆由這兩者適當混合。平常我們並不注意這種關係，可是，當曲線或直線強調某形狀時，我們便有了深刻的印象，同時也產生相對應的情感。故我們常為加深曲線印象，就以一些直線來強調，也可以說，少量的直線會使曲線更引人注目。

5. 質感的對比

在一般人的日常生活中，也許很少聽到質感這句話，但是在美術方面，質感卻是很重要的造形要素。譬如鬆弛感、平滑感、濕潤感等等，皆是形容質感。故質感不僅只表現出情感，而且與這種情感融為一體。我們

觀察畫家的作品等，常會注意其色彩與圖面的構成，其實，質感才是決定作品風格的主要因素，雖然色彩或目標物會改變，可是，作為基礎的質感，是與一位畫家之本質有著密切的關係，是不易變更的。若是外行人就容易疏忽這一點，其實，這才是最重要的基礎要素，也是對情感最強烈的影響力。

6. 位置的對比

在畫面兩側放置某種物體，不但可以強調，同時也可產生對比。畫面的上下、左右和對角線上的四隅皆有潛在性的力點，而在此力點處配置照片、大標題或標誌、記號等等，便可顯出隱藏的力量。因此在潛在的對立關係位置上，放置鮮明的造形要素，可顯出對比關係，並產生具有緊湊感的畫面。

7. 主與從的對比

版面設計也和舞臺設計一樣，主角和配角的關係很清楚時，觀眾的心理會安定下來。明確表示主從的手法是很正統的構成方法，會讓人產生安心感。如果兩者的關係模糊，會令人無所適從；相反地，主角過強就失去動感，變成庸俗畫面。戲劇中的主角，人人一看便知。版面中若也能表現出何者為主角，會使讀者更加瞭解內容。所以要有主從關係是設計配置的基本條件。

8. 動與靜的對比

一個故事的開始都有開端、說明、轉變和結果。一座庭院中，也有假山、池水、草木、瀑布等等的配合。同樣的在設計配置上，也有激烈動態與文靜部分。擴散或流動的形狀即為「動」。水平或垂直性強化的形狀則為「靜」。把這兩者配置於相對之處，而以「動」部分占大面積。「靜」部分占小面積，並在周邊留出適當的留白，以強調其獨立性。這樣的安排，一般用來配置於畫面四隅的重點。因此，「靜」部分雖只占小面積，卻有很強的存在感。

9. 多種的對比

對比還有曲線與直線、垂直與水平、銳角與鈍角等種種不同的對比。如果再將前述的各種對比和這些要素加以組合搭配，即能製作富有變化的畫面。

10. 起與受

版面全體的空間因為各種力的關係，而產生動態，進而支配空間。產生動態的形狀和接受這種動態的另一形狀，互相配合著，使空間變化更生動。我們要建造假山庭園時很注重流水的出口，因為流水的出口是動感的出發點，整個庭園都會因它而被影響。談到版面構成，原理也一樣，起點和受點會彼此呼應、協調。兩者的距離越大，效果越顯著，而且可以利用畫面的兩端，不過起點和受點要特別注意平衡，必須有適當的強弱變化才好，若有一方太軟弱無力就不能引起共鳴。

11. 圖與地

明暗逆轉時，圖與地的關係就會互相變換。一般印刷物都是白紙印點字，白紙稱為地，黑字稱圖；相反的，有時會在黑紙上印上反白字的效果，此時黑底為地，白字則為圖，這是黑白轉換的現象。

12. 平衡

走路踢到大石頭時，身體會因失去平衡而跌倒，此時很自然地會迅速伸出一隻手或腳，以便維持身體平衡。根據這種自然原理，如果我們改變一件好的原作品各部分的位置，再與原作品比較分析，就能很容易理解平衡感的構成原理。

13. 對稱

以一點為起點，向左右同時展開的形態，稱為左右對稱形，英文名為symmetry。應用對稱的原理即可發展出漩渦形等等複雜狀態。日常生活中，常見的對稱事物確實不少，例如：佛像的配置或日本神社中神殿配置等等。對稱會顯出高格調、風格化的意象。

14. 強調

　　同一格調的版面中，在不影響格調的條件下，加進適當的變化，就會產生強調的效果。強調打破了版面的單調感，使版面變得有朝氣、生動而富於變化。例如：版面皆為文字編排，看起來索然無味，如果加上插圖或照片，就如一顆石子丟進平靜的水面，產生一波一波的漣漪。

15. 比例

　　希臘美術的特色為「黃金比例」（Golden Ratio），在設計建築物的長度、寬度、高度和柱子的型式、位置時，如果能參照「黃金比例」來處理，就能產生希臘特有的建築風格，也能產生穩重和適度緊張的視覺效果。長度比、寬度比、面積比等等比例，能與其他造形要素產生同樣的功能，表現極佳的意象，因此，使用適當的比例，是很重要的。

16. 韻律感

　　具有共通印象的形狀，反覆排列時，就會產生韻律感。不一定要用同一形狀的東西，只要具有強烈印象就可以了。三次、四次的出現就能產生輕鬆的韻律感。有時候，只反覆使用二次具有特徵的形狀，就會產生韻律感。

17. 左右的重心

　　在人的感覺上，左右有微妙的相差。因為右下角有一處吸引力特別強的地方。考慮左右平衡時，如何處理這個地方就成為關鍵性問題。人的視覺對從左上到右下的流向較為自然。編排文字時，將右下角空著來編排標題與插畫，就會產生一種很自然的流向。如果把它逆轉，就會失去平衡而顯得不自然。這種左右方向的平衡感，可能是和人們慣用右手有點關係吧！

18. 向心與擴散

　　在我們的情感中，總是會意識事物的中心部分。雖然蠻不在乎地看事物，可是，在我們心中，總是想探測其中心部分，好像如此，才有安全感一般，這就構成了視覺的向心。一般而言，向心型看似溫柔，也是一般所

喜歡採用的方式，但容易流於平凡。離心型的排版，可以稱為是一種擴散型。具有現代感的編排常見擴散型的例子。

19. 設計跳出率　JUMP

在版面設計上，必須根據內容來決定標題的大小。標題和本文大小的比率就稱為跳出率（Jump 率）。Jump 率越大，版面越活潑；Jump 率越小，版面格調越高。依照這種尺度來衡量，就很容易判斷版面的效果。標題與本文字體大小決定後，還要考慮雙方的比例關係，如何進一步來調整，也是相當大的學問。

20. 統一與調和

如果過份強調對比關係，空間預留太多或加上太多造形要素時，容易使畫面產生混亂。要調和這種現象，最好加上一些共通的造形要素，使畫面產生共通的格調，具有整體統一與調和的感覺。反覆使用同形的事物，能使版面產生調合感。若把同形的事物配置在一起，便能產生連續的感覺。兩者相互配合運用，能創造出統一調和的效果。

21. 導線

依眼睛所視或物體所指的方向，使版面產生導引路線，稱為導線。設計家在製作構圖時，常利用導線使整體畫面更引人注目。

22. 形態的意象

一般的編排形式，皆以四角型（角版）為標準形，其他的各種形式都屬於變形。角版的四角皆成直角，給人很規律，表情少的感覺，其他的變形則呈現形形色色的表情。譬如成為銳角的三角形有銳利、鮮明感；近於圓形的形狀，有溫和、柔弱之感。相同的曲線，也有不同的表情，例如規規矩矩和用儀器畫出來的圓，有硬質感，可是徒手畫出來的圓就有柔和的圓形曲線之美。

23. 水平線

黃昏時，水平線和夕陽融合在一起；黎明時，燦爛的朝陽由水平線上升起。水平線給人穩定和平靜的感受，無論事物的開始或結束，水平線總

是固定的表達靜止的時刻。

24. 垂直線

垂直線的活動感，正好和水平線相反，垂直線表示向上伸展的活動力，具有堅硬和理智的意象，使版面顯得冷靜又鮮明。如果不合理的強調垂直性，就會變得冷漠僵硬，使人難以接近。將垂直線和水平線作對比的處理，可以使兩者的性質更生動，不但使畫面產生緊湊感，也能避免冷漠僵硬的情況產生，相互截長補短，使版面更完備。

25. 陽畫、陰畫

從黑暗的洞窟內，看外面明亮景象時，洞窟內的人物，總是只用輪廓表現，而外面的景色就需小心描畫了。這就是同時把握日常的情況及異常的明暗，顯出不可思議的空間。正常的明暗狀態，叫做「陽畫」，相反的情況是「陰畫」。構成版面時，使用這種陽畫和陰畫的明暗關係，可以描畫出日常感覺不同的新意象。

26. 留白量

速度很快的說話方式適合夜間新聞的播報，但不適合做典禮的司儀，原因是每一句話當中，空白量太少。談到版面設計時，空白量的問題也是廣告的關鍵。

27. 版面率

在設計用紙上，本文所使用的排版面積稱為版面，而版面和整頁面積的比例稱為版面率。空白的多寡對版面的印象，有決定性的影響。如果空白部分加多，就會使格調提高，且穩定版面；空白較少，就會使人產生活潑的感覺。若設計著墨很豐富的雜誌版面時，採用較多的空白，顯然就不適合。

13.2.6 廣告設計要求

設計是有目的策劃，平面設計是利用視覺元素（文字、圖片等）來傳

播廣告專案的設想和計畫，並透過視覺元素向目標客戶表達廣告主的訴求點。平面設計的好壞，除了靈感之外，更重要的是是否準確地將訴求點表達出來，是否符合商業的需要。

　　平面廣告，若從空間概念界定，泛指現有的以長、寬兩維形態傳達視覺資訊的各種廣告媒體的廣告；若從製作方式界定，可分為印刷類、非印刷類和光電類三種形態；若從使用場所界定，又可分為戶外、戶內及可攜帶式三種形態；若從設計的角度來看，它包含著文案、圖形、線條、色彩、編排諸要素。平面廣告因為傳達資訊簡潔明瞭，能瞬間扣住人心，從而成為廣告的主要表現手段之一。

　　平面廣告設計在創作上要求表現手段濃縮化和具有象徵性，一幅優秀的平面廣告設計具有充滿時代意識的新奇感，並具有設計上獨特的表現手法和感情。

　　廣告設計的優秀與否，對廣告視覺傳達資訊的準確起著關鍵的作用，是廣告活動中不可缺少的重要環節，使廣告策劃的深化和視覺化表現。廣告的終極目的在於追求廣告效果，而廣告效果的優劣，關鍵在於廣告設計的成敗。現代廣告設計的任務是，根據企業行銷目標和廣告策略的要求，通過引人入勝的藝術表現，清晰準確的傳遞商品或服務的資訊，樹立有助於銷售的品牌形象與企業形象。

13.2.7 戶外廣告設計

　　戶外廣告設計作為一種典型的城市廣告設計方法一直倍受廣告主喜歡。戶外廣告的受眾是流動著的行人，根據這一特殊的環境因素和受眾的特殊性，戶外廣告設計尤其要注重設計原則。下面我們從戶外廣告的圖形設計、文案策劃以及環境因素——談談戶外廣告的設計。

(1) 圖形

　　戶外廣告設計中，吸引流動人群注意力的法寶莫過於圖形，所以圖形的設計能否以突出的色彩、簡潔醒目的表達方式，清晰地傳達產品或事物的外在因素和內在功能，決定了戶外廣告設計的成功與否。戶外廣告的傳統圖形一般趨於視覺的中心地帶，這樣能有效地抓住受眾視線，引導其進一步閱讀廣告文案，傳達資訊，激發共鳴。所以，戶外廣告設計通常強調遠視效果，其廣告的插圖、輪廓一定要醒目清晰，背景傾向簡單，同時利用反差較大的顏色，提高戶外廣告的衝擊力。

(2) 文案

　　戶外廣告設計文案一定要簡單明瞭，因為大多數戶外廣告被閱讀的時間只有幾秒鐘甚至是不經意間的一瞥。文字要盡力做到言簡意賅、以一當十、易讀易記、風趣幽默、有號召力。戶外廣告設計文案強調「不過十字」，這樣可以讓受眾在極短的時間內記住廣告內容，提高廣告的傳播效果。

(3) 戶外性

　　戶外廣告設計講究的是「戶外性」。戶外廣告顧名思義就是設置在戶外的廣告。為了推進城市美化建設和提高廣告傳播效果，戶外廣告的設計需注重「廣告」與周圍環境的協調性，為受眾營造視覺美感，創造良好的注視效果。廣告成功的基礎來源於注視的接觸效果，所以廣告的投放位置、表現方式及周圍環境就成了戶外廣告設計必要因素。

13.2.8 廣告設計基本準則

1. 廣告應當真實合，符合社會主義精神文明建設的要求。
2. 廣告不得含有虛假的內容，不得欺騙和誤導消費者。
3. 廣告主、廣告經營者、廣告發佈者從事廣告活動，應當遵守法

律、行政法規，遵循公平、誠實信用的原則。

4. 廣告內容應當有利於人民的身心健康，促進商品和服務品質的提高，保護消費者的合法權益，遵守社會公德和職業道德，維護國家的尊嚴和利益。

5. 廣告不得損害未成年人和殘疾人的身心健康。

6. 廣告中對商品的性能、產地、用途、品質、價格、生產者、有效期限、允諾或者對服務的內容、形式品質、價格、允諾有表示的，應當清楚、明白。

 廣告中表明推銷商品、提供服務附帶贈送禮品的，應當標明贈送的種類和數量。

7. 廣告使用資料、統計資料、調查結果、文摘、引用語，應當真實、準確，並表明出處。

8. 廣告涉及專利產品或者專利方法的，應當標有專利號和專利種類。未取得專利權的，不得在廣告中謊稱取得專利權；禁止使用未授予專利權的專利申請，和已經終止、撤銷、無效的專利做廣告。

9. 廣告不得貶低其他生產經營者的商品或者服務。

10. 廣告應當具有可識別性，能夠使消費者辨明其為廣告。

13.3 書籍裝幀設計

書籍裝幀設計是指從書籍文稿到成書出版的整個設計過程，也是完成從書籍形式的平面化到立體化的過程，它包含了藝術思考、構思創意和技術手法的系統設計。書籍的開本、裝幀形式、封面、腰封、字體、版面、色彩、插圖，以及紙張材料、印刷、裝訂及工藝等各個環節的藝術設計。在書籍裝幀設計中，只有從事整體設計的才能稱之為裝幀設計或整體設計，只完成封面或版式等部分設計的，只能稱作封面設計或版式設計等。

13.3.1 設計要素

(1) 文字

封面上簡練的文字。主要是書名（包括叢書名、副書名）、作者名和出版社名。這些留在封面上的文字資訊，在設計中起著舉足輕重的作用。

(2) 圖形

包括了攝影、插圖和圖案，有寫實的、有抽象的、還有寫意的。

(3) 色彩

書籍設計色彩語言表達的一致性，發揮色彩的視覺作用。色彩是最容易打動讀者的書籍設計語言，雖然個人對色彩的感覺有差異，但對色彩的感官認識是有共同的。因此，色調的設計要與書籍內容的基本情調有個完整性。

(4) 構圖

構圖的形式有垂直、水平、傾斜、曲線、交叉、向心、放射、三角、疊合、邊線、散點、網底等。

13.3.2 裝幀構成編輯

封套──外包裝，保護書冊的作用。

護封──裝飾與保護封面。

封面──書的面子，分封面和封底。

書脊──封面和封底當中書的脊柱。

環襯──連接封面與書心的襯頁。

空白頁──簽名頁──裝飾頁。

資料頁──與書籍有關的圖形資料，文字資料。

扉頁——書名頁——正文從此開始。

前言——包括序、編者的話、出版說明。

後語——跋、編後記。

目錄頁——具有索引功能，大多安排在前言之後正文之前的篇、章、節的標題和頁碼等文字。

版權頁——包括書名、出版單位、編著者、開本、印刷數量、價格等有關版權的頁面。

書心——包括環襯、扉頁、內頁、插圖頁、目錄頁、版權頁等。

13.3.3 裝幀形式

1. 卷軸裝：這是中國一種古老的裝幀形式，特點是長篇捲起來後方便保存，比如隋唐時期的經卷。
2. 經折裝：是在卷軸裝的形式上改進而來的，特點是一反一正的翻閱，方便翻閱。
3. 旋風裝：是在經折裝的基礎上改進的，特點是像貼瓦片那樣疊加紙張，也需要捲起來收存。
4. 蝴蝶裝：是將書籍頁面對折後黏連在一起，像蝴蝶的翅膀一樣，不用線卻很牢固。

13.4 企業識別系統設計

企業識別系統（Corporate Identity System；**CIS**），CIS 是一種統一化、規範化、標準化的設計系統，旨在強化企業形象，提高企業知名度，從而為企業獲得更好的經濟效益和社會效益（VI 包括基礎系統：企業名稱、企業標誌、企業標準字體、企業標準色彩和象徵圖案等；應用系統：

事務系統、環境系統、服裝系統、交通運輸系統、廣告傳播系統、展示陳列系統、包裝系統、禮品系統）。

　　一套企業識別系統（Corporate Identity System；CIS）通常有特定的指引，用以指導和管理相關的設計的使用，如標準色、字體、頁面配置等一系列品牌識別設計，以保持品牌形象的視覺連續性與穩定性。很多公司有一套完整的企業識別系統來規劃和設計。

第十四章　染織服裝設計

14.1 服裝設計

　　服裝設計師（Apparel Designer）直接設計的是產品，間接設計的是人品和社會。隨著科學與文明的進步，人類的藝術設計手段也在不斷發展。資訊時代，人類的文化傳播方式與以前相比有了很大變化，嚴格的行業之間的界限正在淡化。服裝設計師的想像力迅速衝破意識形態的禁錮，以千姿百態的形式釋放出來。新奇的、詭譎的、抽象的視覺形象，極端的色彩出現在令人詫異的對比中，於是不得不開始調整我們的眼睛以適應新的風景。服裝藝術顯示出來的形式越來越多，有時還比較玄奧。怎樣看待服裝藝術、領略並感受服裝本身的語言，成為今天網路時代「注意力」經濟中的「眼球之戰」。服裝設計既要有很強的審美觀，和價值觀，既然設計出來的衣服是要在生活中穿的，既要美觀時尚，又要低調優雅，使服裝永遠不會落後，所以一個設計師在設計服裝的過程中要忘掉自己是自己，而是在設計你所想表達的思想。

　　服裝設計屬於工藝美術範疇，是實用性和藝術性相結合的一種藝術形式。設計（Design）意指計畫、構思、設立方案，也含有意象、作圖、造型之意，而服裝設計的定義就是解決人們穿著生活體系中諸問題的富有創造性的計畫及創作行為。它是一門涉及領域極廣的邊緣學科，和文學、藝術、歷史、哲學、宗教、美學、心理學、生理學以及人體工學等社會科學和自然科學密切相關。作為一門綜合性的藝術，服裝設計具有一般實用藝術的共性，但在內容與形式以及表達手段上又具有自身的特性。

14.1.1 服裝設計流程

　　服裝設計是一個藝術創作的過程，是藝術構思與藝術表達的統一體。設計師一般先有一個構思和設想，然後收集資料，確定設計方案。其方案主要內容包括：服裝整體風格、主題、造型、色彩、面料、服飾品的配套設計等。同時對內結構設計、尺寸確定以及具體的裁剪縫製和加工工藝等等，也要進行周密嚴謹的考慮，以確保最終完成的作品能夠充分體現最初的設計意圖。

　　服裝設計的構思是一種十分活躍的思考活動，構思通常要經過一段時間的思想醞釀而逐漸形成，也可能由某一方面的觸發激起靈感而突然產生。自然界的花草蟲魚、高山流水、歷史古蹟、文藝領域的繪畫雕塑、舞蹈音樂以及民族風情等社會生活中的一切，都可給設計者無窮的靈感來源。新的材質不斷湧現，不斷豐富著設計師的表現風格。大千世界為服裝設計構思提供了無限寬廣的素材，設計師可以從各個方面挖掘題材。在構思過程中，設計者可透過勾勒服裝草圖藉以表達思考過程，透過修改補充，在考慮較成熟後，再繪製出詳細的服裝設計圖。

14.1.2 繪製服裝設計圖

　　繪製服裝效果圖是表達設計構思的重要手段，因此服裝設計者需要有良好的美術基礎，透過各種繪畫手法來體現人體的著裝效果。服裝效果圖被看作是衡量服裝設計師創作能力、設計水準和藝術修養的重要標誌，設計者不得不去關注和重視。

　　服裝設計中的繪畫形成有兩種：一類是服裝畫，屬於商業性繪畫，用於廣告宣傳，強調繪畫技巧，突出整體的藝術氣氛與視覺效果；另一類是服裝效果圖用於表達服裝藝術構思和工藝構思的效果與要求。服裝效果圖強調設計的新意，注重服裝的著裝具體形態以及細節描寫，便於在製作中

準確把握，以保證成衣在藝術和工藝上都能完美地體現設計意圖。

14.2 服裝結構設計

在設計圈裡，人們把服裝製版師稱為服裝結構設計師。之所以被稱作結構設計師，是因為服裝製版師們的工作主要是將設計師的平面服裝效果圖，立體化、現實化。一幅幅的服裝平面設計圖，通過服裝製版師一系列的工藝分解被結構化，從而能夠使服裝以適合工業生產的方式從服裝生產企業生產出來。從這個意義上說，服裝製版師是服裝設計與生產的橋樑。

14.2.1 服裝製版設計

服裝製版師傅對服裝的處理不僅要符合設計師唯美、時尚、個性化的要求，還要適合工廠可操作性、工業化、經濟化的要求。這也意味著製版師傅不僅要瞭解時尚，更要瞭解生產時尚的各種製衣設備的發展趨勢和設備性能。相對於設備銷售市場對機器的流行、性能的回饋，服裝製版師們對縫製設備的資訊回饋更具有前瞻性、引導性和創造性。所以服裝設計師應該考慮以下幾個重點：

1. 服裝設計以人體為中心。
2. 服裝設計具有綜合性。
3. 服裝設計具有民族文化性。
4. 服裝設計是藝術性和實用性的結合。

14.2.2 服裝設計師

服裝設計係先有構想，再定其顏色、式樣，以適合穿著者的身分、體

型、個性、時間、場合和穿用目的，讓消費者更形舒適與美觀。服裝設計師要先收集相關市場資訊，預測未來的流行趨勢，提出設計主題，結合創意、素描、美學，繪製詳細的設計圖稿（標明使用材料、色彩、尺寸、處理方法及必要的圖案設計），接續製作樣品、修改定案，成品完成後即行銷售。廣義的服裝設計人員包括服裝設計師、打版師和樣品師，服裝設計師構思年度的品牌形象、設定流行趨勢、選擇布料和裝飾配件、繪製草圖後，交由打版師打版，然後樣品師再依據設計師的要求和打版師的版型製作成品。打版師和樣品師的工作較偏向技術性，三者雖是分工，但服裝設計師也需具備製版師傅和樣品師的基本知能和技能。

服裝設計師首先要熱愛藝術，對色彩具有高敏銳度，精通服裝之相關專業知識，掌握並創造流行；並能策劃服裝展演所有細節，藉由模特兒和音樂旋律的運用、伸展臺氛圍營造、時裝發布節奏的把握、發表會高潮設計等，準確表達設計理念。成功的服裝設計師需具備豐富市場經驗，充分掌握時裝資訊、流行趨勢、配飾、成衣市場的品牌、批發與零售狀況、生產線運作情形等。服裝設計的成品不僅受專家評論，亦受市場大眾檢驗，因此服裝設計師還要深入了解目標市場，除保有個人的獨特設計風格外，也需要考量到市場需求。產品上市過程中，服裝設計師需與客戶協商，及處理行政、財務等事項，故良好的溝通技巧、經營能力和財務管理是不可或缺的。新進人員通常先以助理的形式協助設計師從選料、備料開始，學習版片縮放、分版，進而製作簡單基本的款式；一般而言，由助理到成為技術與經驗成熟的設計師約需 2 至 3 年的磨練。目前多數服裝設計師仍以手繪方式繪製草圖，亦有部分設計師運用電腦輔助軟體（如 Photoshop、Coral Draw、Illustrator、CAD 等）協助其繪製圖稿，另有打版系統（如YUKA）協助打版工作，並以縫紉機、剪刀、熨燙工具等縫製樣品。

第十五章　現代設計史略

15.1 現代設計的萌芽

15.1.1 工藝美術運動

　　1851 年，英國為顯示其在工業技術實力和工業革命成就，在倫敦海德公園舉辦了著名的萬國博覽會。圖 15-1 是博覽會採用了國家園藝總監約瑟夫‧帕克斯頓的「水晶宮」設計方案，這是世界上第一座採取重複生產的標準預製單元構件建造起來的大型建築，共使用玻璃 30 萬塊，鋼鐵四千噸，面積超過六十萬平方英尺。

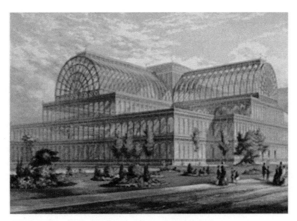

圖 15-1　水晶宮

　　博覽會上工業品外形的簡陋引起了包括謝幕佩爾、羅斯金、莫里斯在內的一些思想先進的知識份子的不滿，他們提出將藝術和技術結合等解決方案，成為了新設計思想的奠基人。

　　約翰‧羅斯金[39]是英國著名的評論家和思想家，著有《建築的七盞明燈》和《威尼斯之石》。在《威尼斯之石》中，羅斯金提出「藝術詩人在勞動中快樂的表現」反對單調、枯燥的工業化生產。

　　主張設計不應該只從古代汲取營養，主張設計師觀察自然、主張藝術家參與工業品的設計，賦予產品以美的、文明的、有情感的形式，強調設計為大眾服務，反對精英主義設計，具有強烈的民主和社會主義色彩。

　　（任何事物的形成的最起初都只是一個念頭，一個優秀的設計師必須要有先進的思想作為導向，其次才是紮實的功力作為基礎。）

　　威廉‧莫里斯是生活在英國 19 世紀後半期的傑出設計師、手工藝人、畫家、詩人、空想社會主義者。他總結了羅斯金的思想：藝術和自由一樣不是少數人的私有物，而是屬於大眾。受羅斯金的影響，莫里斯對自然主義式風格的設計很感興趣，認為美麗的環境是人類的共同財富。1861年，莫里斯、馬歇爾、福克納三人一起成立了 MMF 福克納商行，這是第一家由美術家組織設計產品，並生產的機構或設計事務所。（引述自https://artemperor.tw/knowledge/53）

15.1.2 新藝術運動

　　19 世紀後期至 20 年代初期，威廉‧莫里斯領導的英國工藝美術運動傳到了法國和比利時，席捲歐美的設計運動───新藝術運動。新藝術運動這一名稱出自法國的設計師撒母耳‧賓，他把自己 1895 年在巴黎開設的經營傢俱、壁飾等各種工藝品的畫店稱為「新藝術之家」，新藝術在德

[39]　約翰‧羅斯金（John Ruskin，1819 年 2 月 8 日－1900 年 1 月 20 日）是英國維多利亞時代主要的藝術評論家之一，也是英國藝術與工藝美術運動的發起人之一，他還是一名藝術贊助家、製圖師、水彩畫家，和傑出的社會思想家及慈善家。他寫作的題材涵蓋從地質到建築、從神話到鳥類學、從文學到教育、從園藝學到政治經濟學，包羅萬象。

國稱為青年風格，在奧地利稱為分離風格；在義大利稱為自由風格，在法國稱「花草風格」。西班牙稱為現代風格，在斯堪地那維亞各國則成「工藝美術運動」。

新藝術運動深受王爾德唯美主義美學的影響，主張按照純美的原則安排生活，建議人們用草原上所有花兒的枝蔓裝飾枕頭，用巨大森林中每片小葉的形狀作為圖案，讓那夜玫瑰、野薔薇的紙條永遠活在雕刻的拱門、窗戶和大理石上。新藝術運動的主要特徵有：一是彎曲，運用植物、昆蟲、女性主義和象徵性，這是新藝術運動最具代表性的風格（圖 15-2）。二是以簡潔、抽象的直線和方格有規律結合的直線型風格。這以「格拉斯哥」學派和艾菲爾鐵塔為代表，直線和幾何形狀像結合，簡潔而富有節奏感，散發出理性和諧的現代氣息。

圖 15-2 新藝術海報

法國是新藝術運動的發源地，1889 年由橋樑工程師古斯塔夫‧艾菲爾設計的艾菲爾鐵塔，就是法國新藝術運動的精彩之作。全塔高 328 公尺。凡‧德‧維爾德是比利時新藝術運動的代表人物，他不僅廣泛從事建築、室內、銀器、陶瓷及平面設計的實踐，還積極參加新藝術運動理論的

鼓吹和宣傳，不知疲倦地傳播他的設計思想，他肯定機械生產，認為優秀的設計要做到「產品設計結構合理，材料運用嚴格準確，工作秩序明確清楚」，以此作為設計的最高原則，達到工業和藝術相結合。1899 年，他移居到德國，接受魏瑪大公的使命，將魏瑪市立美術學校改為設計為主的魏瑪工藝與使用美術學校，並親自設計校舍，這所學校就是後來的包浩斯設計學院的前身。

德國青年風格，是現代主義設計產生之前的一次設計探索運動。1897 年在德累斯頓舉辦工藝博覽會時，德國建築師和工業品藝術設計師比德斯・貝倫斯把法國的新藝術介紹給德國人，在這之前，以《青年》雜誌為核心的藝術家和設計師們具體在慕尼黑，以圖形設計師奧拓・艾克曼和日用品設計師理查・里默施米德等人為領袖人物，已經開展起「青年風格藝術」運動。艾克曼喜歡採用書法的流暢特徵設計平面，他為青年雜誌設計的封面細膩、流暢，充滿美感；里默施米德設計的椅子，其簡潔的實用結構和優美的曲線型相結合，成為青年設計風格的代表。

15.1.3 裝飾藝術運動

裝飾藝術運動是 20 世紀 20、30 年代在法國、美國、英國等國家發生的一次非常特殊的設計運動。「裝飾藝術運動」一詞源於 1925 年在巴黎舉行的「國際裝飾藝術與現代工業博覽會」後來被用來指一種特別的設計風格和一個特定的設計發展階段。

裝飾藝術運動和工藝美術運動和新藝術運動有著內在的聯繫，然而不同的是他反對古典主義，反對自然地有機裝飾形式，但對單純的手工藝傾向，主張尋求一種新的裝飾形式對批量生產的機械新產品進行美化，他突破了工藝美術運動和新藝術運動排斥現代化和工業化的局限性，對機械化生產保持積極的態度。

美國 20 世紀 30 年代設計的洛克菲勒大廈（圖 15-3），無論是建築

結構、建築風格、室內設計與裝飾，還是室外廣場的設計，都堪稱裝飾設計運動的典範，由威廉設計的萊斯勒大廈和威廉・蘭柏設計的帝國大廈（圖 15-4），都是裝飾藝術運動的代表作。

圖 15-3　洛克菲勒大廈

圖 15-4　帝國大廈

15.2 現代設計的產生和發展

15.2.1 德意志製造同盟

　　1907 年，在姆特修斯、貝倫斯和凡‧德‧維爾德的發起組織下，聯合一群關心現代藝術的藝術家、建築師、設計師、企業家們，成立了德國的第一個設計組織——德意志製造同盟。該同盟的主要目的是要在各界推廣工業設計的思想，推動工業產品的優質化，同盟明確提出了肯定機械生產，主張功能主義的宗旨，並透過同盟年鑑刊登工業設計的理論文章，推廣著名設計師貝倫斯、格羅皮烏斯等的設計作品，介紹美國福特汽車公司裝配工廠生產線，為德國工業設計發展做出了大量的宣傳鼓動工作。1914 年在姆特修斯和凡‧德‧維爾德之間發生了一場大論戰，維爾德認為標準化是對個性的扼殺，設計師應保持獨立性和藝術自由創造性，反對工業生產上推行標準化；而姆特修斯則認為設計師必須遵循規範化、標準化的大工業原則，認為只有憑藉標準化，造型藝術家才能把握文明時代最重要的因素。這實際上是設計是否應該遵循工業化原則的本質之爭，最終以姆特修斯的勝利而告終。

　　彼得‧貝倫斯是德國現代設計的重要奠基人之一，他代表性的設計都與德國通用電氣公司聯繫在一起，他成為該公司的設計顧問，成功推進了企業形象和產品設計。早期他受到了新藝術運動的影響，後來受到麥金托什的影響，開始重視以直線為主的功能主義，採用理性的幾何造型來表達設計，貝倫斯是第一個改革產品設計，使之適合工業化生產的設計師。他還對 AEG 的企業整體形象系統，從海報招貼廣告，展示陳列到產品、建築，甚至公司員工住宅，進行了全方位的設計，統一了企業形象，他成為了世界上第一個企業形象設計師，成為現代 CI 設計的先驅，貝倫斯還培養和影響了一批現代設計大師，如格羅皮烏斯、密斯凡德羅、勒柯布西耶等都曾在貝倫斯設計事務所工作，深受其影響。

15.2.2 包浩斯

包浩斯是世界上第一所完全為發展設計教育而建立的學院，由德國著名建築家、設計師、設計理論家沃爾特·格羅皮烏斯創建。他的存在雖然只有短短 14 年的歷史，但他創建的現代設計的教育理念和模式，在現代設計教育理論和實踐中取得了卓越成就。

1919 年，在德國威瑪成立包浩斯的當天即發表了格羅皮烏斯的《包浩斯宣言》，明確的表示了格羅皮烏斯的初衷：首先他確立建築在設計論壇中的主導地位；第二是要把工藝技術提高到和視覺藝術平等的位置，從而削弱傳統的等級劃分；第三點則是期望「通過藝術家、工業家和手工業者的通力合作而改進工業製品」。在宣言的指導下，包浩斯形成了自己的原則：一、主張藝術與設計的新統一；二、強調設計的目的是為人，而不是為產品；三、設計必須遵循自然和客觀的法則來進行。

1919 年 4 月，包浩斯正式開學，學生首先要進行半年的初步課程訓練，這個初步課程就是包浩斯的新穎之處。課程設置以理論為基礎，研究視覺語言的基本構成，如圖形、色彩、質地、造型和材料。學生們專注於操作抽象出來的外觀元素，學習構圖和各種各樣的練習，是自己熟悉各個材料使用時的可能性和局限性，初步課程由伊頓設計主講，並由康定斯基和克利幫助他教學。康定斯基設計並教授了他們自己獨立的關於色彩、圖形和成分的課程。

1923 年，伊頓離開包浩斯後，取代伊頓負責初步課程的是匈牙利構成主義者莫霍利·納吉，他的助手約瑟夫·阿爾博思是學院最早獲得教師資格的少數幾個畢業之一，他們改革了基礎課程，給基礎課程加入了更多實踐元素，並為隨後的作坊活動提供了更合理的入門課程，他們強調的是材料的理性作用以及各種技術的使用，尤其是像攝影這樣的新技術手段，納吉的加入，帶來了俄國構成主義的反藝術美學觀點，作為一個構成主義者，納吉把設計當作是一種社會活動，一個勞動的過程，否定過分的個人

表現，強調解決問題，創造能為社會所接受的設計，並把這種觀念灌輸到平面設計、繪畫、試驗電影、傢俱設計等教育當中，同時身體力行的進行設計創作，納吉對包浩斯發展方向的轉變起到了重要的作用。

1923 年 8 月 15 日至 9 月 30 日，包浩斯展出了師生的作品。1925 年，包浩斯因故遷往德紹，是其開始走向成熟的時期，德紹包浩斯的氣氛也完全不同於魏瑪時期，這裡在孕育新型的工業設計師。建築系的開設是德紹包浩斯最為重要的改變，由漢斯負責的建築系正式成立。1928 年 1 月，格羅皮烏斯辭職，3 月，邁耶成為包浩斯第二個校長，他排斥任何美學上的創作，只強調技術和材料的重要性。對他而言，設計應該是工程師們毫無個人色彩的創造，認為包浩斯的創作應與冷酷的機械要求結合，並以格羅皮烏斯從未運用的方式把學校引向了工業化。

1930 年，邁耶不得不辭職離開包浩斯，他的繼任者密斯凡德羅成為該校的第三任校長，包浩斯開始變得更趨於一所傳統的建築學校，在校舍和財政援助全都被剝奪的情況下，密斯凡德羅決定讓包浩斯存在下去，在校舍正式被關閉的前六天，他宣佈說包浩斯將作為私人機構搬到柏林，1931 年，包浩斯遷往柏林，1933 年 1 月，希特勒成為德國元首，納粹在全國範圍內實施鎮壓政策，1933 年 4 月 11 日，包浩斯夏季學期開始不久，根據蓋世太保的指令，員警關閉了包浩斯，包浩斯結束了他 14 年的歷程。

包浩斯集中和總結了 20 世紀初歐洲各國對於設計的新探索和實驗結果，尤其是荷蘭風格派運動、俄國構成主義設計運動，加以發展和完善，成為集歐洲現代主義設計運動大成的中心，他把歐洲現代主義設計運動推到了一個空前的高度，最終在第二次世界大戰之後發展成一種新的設計風格——現代主義、國際主義風格。（引述自 https://zh.wikipedia.org/wiki/包浩斯）

15.2.3 美國現代工業設計

　　美國和德國幾乎同時進入了傳統工業設計向現代工業設計過渡的階段。19 世紀末，美國工業化的逐步擴大，把生產放到了大公司手中，大公司在 19 世紀末為美國提供了標準的家庭用品。大工業的發展促進美國生產製造體系的形成，用統一的零件設計產品，使之能在國內的任何地方生產或修理，這種新的生產方法不形式依隨功能的設計理念指導下，建築設計界出現了很多新的原則，即所謂新建築六原則：一、從功能出發；二、強調建築材料和建築結構的特性，使其互相適應；三、突出經濟原則，為大眾服務；四、反對任何形式的裝飾；五、著重對空間進行考慮；六、建築設計的基礎是邏輯性、科學性，而不是裝飾性。

　　現代主義建築運動的興起，其中最傑出的代表人物僅解決了產品的分配問題，還促進了銷售業的發展，最為成功的企業是亨利‧福特創辦的福特汽車公司。羅維：「對我來說，最美的曲線是銷售上升的曲線。」

15.2.4 現代主義建築運動

　　現代主義設計最早產生在建築領域，著名建築師有：弗拉克萊特、沃爾特，格羅皮烏斯、密斯凡德羅、法國勒柯布西耶等。他們以豐富的實踐和理論，奠定了現代建築設計的基礎。

　　有機建築（圖 15-5）是 20 世紀下，現代建築的一個流派，代表人物賴特。該派主要原則是：由具體功能和自然環境決定建築物的個體特徵；不採用城市工業建造方法，而使用天然材料，創造與周圍自然環境融為一體的流動空間。

圖 15-5　有機建築

　　勒‧柯布西耶是在瑞士出生的法國建築家，1923 年柯布西耶出版了
《走向建築》，提出以「住房就是居住的機器」為宣言的機器美學理論，
機器美學追求機器造型中的簡潔、秩序和幾何形式，以及機器本身所體現
出來的理性和邏輯性，以產生一種標準化的、純而又純的形式。一般以簡
單立方體及其變化為基礎，強調直線、空間、比例、體積等要素，並拋棄
了一切附加的裝飾，「機器美學」理論成為功能主義的一個重要的美學指
導思想。

　　密斯凡德羅被稱為 20 世紀世界三大建築巨匠之一，1928 年他提出了
「少即是多」的名言。他於 1929 年設計的巴塞羅安世界博覽會德國館以
及著名的巴賽隆納椅成為現代建築和設計的里程碑。之後密斯在美國的芝
加哥先後建造摩天大樓西格拉姆大廈、IBM 公司大廈都有一種非凡的氣
勢，密斯認為，建築是一種精神活動，表面上他好像酷愛鋼鐵和玻璃，但
縱觀其一生作品，始終如一堅持的就是對崇高性的表達。他更將其對建築
的設計理念投射到產品設計，巴賽隆納椅（圖 15-6）是他很成功的應用
建築理念與元素所做的產品設計。

圖 15-6 巴賽隆納椅

15.3 現代設計的成熟

15.3.1 歐洲理性主義現代設計

　　第二次世界大戰後的德國，一方面希望透過提高設計水準來增強德國產品在國際貿易中的競爭力，以此重振德國經濟；另一方面，德國設計師發起的現代主義設計在美國陷入了商業利益的漩渦，現代主義發展成為國際主義風格，淪為簡單的商業推廣工具。因此德國的一些設計師希望重建包浩斯式的設計實驗、教育中心，重新將設計作為一門負有社會倫理重任的學科，來進行科學的、嚴謹的研究。

　　1953 年，德國烏爾姆設計學院成立，該學院以理性主義設計，技術美學思想為核心，大力宣導系統設計原則，培養出新一代的設計師。烏爾姆設計學院將工業設計完全建立在科學技術的基礎之上，在設計觀念上是一個很大的轉折，是現代設計理性、科學研究的開端。引發設計的系統化、模組化、多學科交叉化的發展，對設計理性化風格起到了積極推動的作用。

　　烏爾姆設計學院的設計原則在與布勞恩公司的合作中得到實現，並產

生出布勞恩原則，成為德國高度幾何化、理性化、功能化、高品質設計的典型，進而開創了一種學院研究與企業生產相結合的、理論教學與設計實踐相統一的工業設計發展的成功模式，成為德國工業設計體系形成的開端。

15.3.2 美國消費主義現代設計

消費主義（Consumerism）指相信持續及增加消費活動有助於經濟的意識形態。創造出在生活態度上對商品的可欲及需求（多消費是好事）讓資本主義可以提高工資及提高消費。消費主義為已開發國家的經濟引擎，使現代人有購買與獲得商品的社會及經濟上的信念及集體情緒。然而在社會科學領域中，不同領域因各別知識傳統對消費主義有不同的定義與詮釋，此差異也反映在如綠色消費主義、消費者運動、消費者保護、消費者權利等概念及實踐上。

萊斯利・斯克雷爾（Leslie Sklair）在他的作品中通過消費主義的文化意識形態概念提出了批評。他說，首先，資本主義在 1950 年代進入了質的新的全球化階段。隨著電子革命的進行，資本主義工廠的生產力，原材料的提取和加工系統，產品設計，商品和服務的行銷以及分銷開始發生重大變化。其次，構成世界各地大眾媒體的技術和社會關係使新的消費主義生活方式很容易成為這些媒體的主導主題，從而及時成為了傳播文化的極其有效的手段，全球消費主義意識形態。截止到今天，人們在媒體甚至日常生活中都暴露於大眾消費主義和產品定位。資訊，娛樂和產品促銷之間的界限已經模糊，因此人們被重新設定為消費主義行為。購物中心是人們明顯地處於歡迎和鼓勵消費的環境中的典型代表。高斯說，購物中心的設計師「力求為購物中心的存在提出另一種理由，通過空間的配置來操縱購物者的行為，並有意識地設計出一種象徵性的景觀，從而激發購物者的聯想情緒和性格。」關於日常生活中消費主義的普遍性，歷史學家加里・

克羅斯（Gary Cross）說：「服裝，旅行和娛樂的不斷變化為幾乎每個人
提供了機會，無論他們的種族，年齡，性別或階級，都有找到自己的利基
的機會。」（引述自 zh.wikipedia.org/wiki/消費主義）

　　可以說，美國消費主義文化意識形態的成功可以在全世界被證明。急
於在商場購買產品並最終用信用卡消費的人可能會根深蒂固地陷入資本主
義全球化的金融體系。

15.3.3 義大利藝術主義現代設計

　　義大利設計界奉行「實用加美觀」的設計原則，他們的設計受到現代
藝術和雕塑的影響很大。1951 年，米蘭三年展第一次向世界展示義大利
正式開始自己的設計運動。1954 年的米蘭三年展「藝術的生產」更加明
確的表明了義大利工業設計的方向，不是簡單的實用化，而是走藝術化道
路，這在國際主義橫掃世紀之際是很突出的。典型的義大利設計形式是同
行之間的合作，像凱西那傢俱業、阿特魯西燈具業，以及天才設計師卡
羅‧莫里諾和吉奧‧龐第為恢復義大利的新設計特展「米蘭三年展」共同
努力，是這一國際性展覽重放異彩。1951 年，米蘭著名的文藝復興公司
設立「金圓規獎」，成為義大利設計最高獎。

　　凱西納公司是義大利重要的傢俱生產企業，義大利設計師龐第長期為
其設計傢俱，其重要作品有迪克斯特扶手椅、兩片葉子沙發和超級輕椅
子。

　　與其他國家的設計師相比，義大利的設計師更傾向於把現代設計作為
一種藝術和文化來操作，義大利設計師不斷推陳出新，20 世紀 60 年代開
始即引導世界設計新潮流，從 1960 年代的激進設計、反設計，到 1980 年
代的後現代設計運動，義大利設計師一直走在世界設計的前沿。

15.4 後現代設計

20 世紀 40 至 60 年代，現代主義進入了國際主義風格階段，在建築領域中，國際風格表現出城市設計意識匱乏和建築語言形式極度單一化的特徵。城市建設中，人文意識、地方性、歷史感和文化感極大地被忽略，整個城市充斥著單調的直線條和孤獨、壓抑的方盒子。產品設計的理性主義也引發了工業文明和人類情感的對立，單一的設計形式和社會生活多樣化不協調，這一切最終導致了現代主義設計的衰敗和後現代主義設計的興起。

15.4.1 後現代主義建築

後現代主義設計的萌發，是以美國建築師羅伯特·文丘里[40]1966 年發表的《建築的複雜性與矛盾性》一書為標誌的針對密斯凡德羅提出「少即是多」的口號，他提出，少則令人生厭，在書中，他指出，我喜歡意義的豐富性，而不是意義的清晰性，我既喜歡顯在的功能，也喜歡隱在的功能。美國景觀建築師，建築理論家查理斯·詹克斯在他 1977 年出版的《後現代建築宣言》的第一部分宣告，現代建築於 1972 年某年某月下午死去。他指的是 1972 年普魯地·艾戈被下令炸毀。後現代主義是針對現代主義、國際主義的一種革新，其中心是反對密斯凡德羅的少即是多的風格，主張以裝飾手法來達到視覺上的豐富，提倡滿足心理要求，而不是以單調的功能主義為中心。

[40] 小羅伯特·查理·文丘里（英語：Robert Charles Venturi, Jr.，1925 年 6 月 25 日－2018 年 9 月 18 日），生於美國費城，美國建築家，1991 年普立茲克獎得主。他是文丘里—斯考特·布朗公司的創辦人。配偶是建築師丹尼絲·斯考特·布朗。

　　後現代設計的主要特徵表現為，一是對於現代主義、國際主義的反思、反叛、分析和探索，試圖能在現代主義設計基礎和結構上找到一條適合新時代和人們審美心理的發展之路。因而各種設計探索運動和風格層出不窮，後現代主義、結構主義、新現代主義、高科技風格等，成為這一時期讓人耳目一新的設計風格和思潮，引發了設計師經久不息的熱情。二是對於設計觀念和設計理念更深層次的探索。以往對於設計的要求已經大打折扣，健康、安全舒適和發展成為新的要求。

　　設計發展的路程，其實就是設計的路程，設計的不斷進步，正是因為無數設計師，不斷地發問、發現、探索和實踐的結果，人生亦是如此，探索的過程正是我們的人生，也不斷昇華我們的人生，當一個人停止發問、停止思考、停止行動，那麼也失去了存在的意義。

　　後現代主義設計風格具有兩方面的風格特徵：一是具有高度隱喻色彩的設計風格。如美國迪士尼樂園，澳大利亞雪梨歌劇院的設計、西撒‧佩里設計的洛杉磯「太平洋設計中心」等他們雖然建立在對現代主義的反動立場上，但都不具有歷史主義的痕跡，而是透過詩歌一般的象徵和隱喻來達到特殊形式所產生的象徵意義。二是比較強調以歷史風格為借鑒，採用折中手法達到強烈表現裝飾效果的裝飾主義風格。查理斯‧摩爾在新奧爾良設計的義大利廣場，也是後現代主義的經典之作。

15.4.2 孟菲斯

　　1980 年與 1981 年之交，義大利反現代主義設計運動領袖索特薩斯在米蘭組建了自己的設計集團孟菲斯，在它存在的短短時間裡，他成為國際上反現代主義設計的典範。孟菲斯設計運動將義大利固有的設計傳統和特色發揮得淋漓盡致。1981 年 9 月 18 日，孟菲斯在米蘭舉行了首次展覽會，那些與傳統設計截然不同的傢俱和物品，造型新奇怪異，這次展覽成功推介了孟菲斯的新設計思想，引起設計界的極大震動，次年受英國邀

請，在倫敦舉辦了大規模的展覽。索特薩斯[41]認為，設計就是設計一種生活方式，因而設計沒有確定性，只有可能性，沒有永恆，只有瞬間。索特薩斯的思想成為孟菲斯運動的基本思想。索特薩斯代表作是 1981 年設計的機器人書架（圖 15-7）。索特薩斯說：「設計對我而言，是一種探討社會、政治、愛情、實物，甚至設計本身的方式。歸根到底，它是一種象徵社會完美的烏托邦方式。」對索特薩斯來說，設計中的歷史文脈、詩性敘述和文化底蘊，有時候比實際功能更重要。孟菲斯的積極意義在於，打破了現代主義設計觀給設計領域帶來的沉悶氣氛，具有反經典設計的實驗性特徵，豐富了設計的思路和語彙，產生了一系列不同尋常的設計作品。

圖 15-7　機器人書架

15.4.3 波普設計

波普藝術（pop art，又譯為普普藝術或通俗藝術），是一個探討通俗

[41] 埃托雷・索特薩斯（Ettore Sottsass，1917－2007 年）是 20 世紀一位重要的義大利建築師和設計師。他的設計包含家具、珠寶、玻璃、燈光、家居用品、辦公設備，以及許多建築和室內設計。

文化與藝術之間關聯的藝術運動。普普藝術試圖推翻抽象表現藝術並轉向符號、商標等具象的大眾文化主題。普普藝術這個字，目前已知的是由1956 年英國藝術評論家羅倫斯‧艾偉（Lawrence Allowey）所提出。普普藝術同時也是一些諷刺市儈貪婪本性的延伸。簡單來說，普普藝術是當今較底層藝術市場的前身。普普藝術家大量複製印刷的藝術品造成了相當多評論。早期某些波普藝術家力爭博物館典藏或贊助的機會。並使用很多廉價顏料創作，作品不久之後就無法保存。這也引起一些爭議。1960 年代，普普藝術的影響力量開始在英國和美國流傳，造就了許多當代的藝術家。後期的普普藝術幾乎都在探討美國的大眾文化。大眾文化是後現代主義的主流文化，是資訊社會和消費社會的產物。

　　當時海報的俗艷色彩說明波普藝術追求大眾化、通俗化的趣味，強調設計趣味的新穎、奇特，在形式上利用日常生活中的視覺資源，從罐頭盒、汽水瓶、包裝紙、牛仔褲等最常見的工業產品和生活垃圾到舊廣告。波普設計極力追求新奇的獨特思想，不規則的形式和豔俗的色彩，表現了強烈的通俗、樂觀的可消費性和及時性。

　　後現代主義設計和當代設計出現了多元化的設計風格，後來產生了高科技風格、微電子風格、新現代主義風格等多種風格並存和人性化設計、綠色設計、非物質設計等新的設計發展趨勢。（引述自 https://artemperor.tw/knowledge/72）

　　「普普」（pop）也是「棒棒糖」（lollypop）的一個簡化口語詞，可追溯至 18 世紀。表示可口可樂之類的「汽水」（soda pop）一詞，大致也是那個時期產生的（這裡的 pop 可能是指瓶子開啟的聲音）。無論如何，我們都可以看到輕鬆愉快的享樂和渴求慾念的轉化（例如棒棒糖的性暗示）。

　　一般認為，普普藝術是從 1950 年代中後期開始，首先在英國由一群自稱「獨立團體」（Independent Group）的藝術家、批評家和建築師引發，他們對於新興的都市大眾文化十分感興趣，以各種大眾消費品進行創

作。1956 年，獨立團體舉行了畫展「此即明日」（This is Tomorrow），其中展出了理察‧哈密爾頓的一副拼貼畫《究竟是什麼使今日家庭如此不同、如此吸引人呢？》（Just what is it that makes today's homes so different, so appealing?）。畫裡有藥品雜誌上剪下來的肌肉發達的半裸男人，手裡拿著像網球拍般巨大的棒棒糖；有性感的半裸女郎，其乳頭上還貼著閃閃發光的小金屬片；室內牆上掛著當時的通俗漫畫《青春浪漫》（*Young Romance*），並加了鏡框；桌上放著一塊包裝好的「羅傑克里斯特」牌火腿；還有電視機、錄音機、吸塵器、檯燈等現代家庭必需品，燈罩上印著「福特」標誌；透過窗戶可以看到外邊街道上的巨大電影廣告的局部……，這一切都可以透過那個半裸男人手中棒棒糖上印著的三個大寫字母得到解釋：POP。該詞來自於英文的「popular」，在漢語中一般音譯為「普普」。1957 年，哈密爾頓為「普普」下了定義，即：「流行的（面向大眾而設計的）、轉瞬即逝的（短期方案）、可隨意消耗的（易忘的）、廉價的、批量生產的、年輕人的（以青年為目標）、詼諧風趣的、性感的、惡搞的、魅惑人的，以及大商業」。

第十六章　設計心理學

　　心理學是流派紛呈的學科，其中和設計關係密切且應用較多的有行為心理學、完型心理學、精神分析心理學、人本主義心理。設計心理學，是研究設計心理的問題、現象和方法、是心理學的有關原理在設計中的應用。設計心理學包括兩方面的內容：一是設計師在創作過程中自身的心理活動；二是設計師透過設計產品滿足、引導消費者的心理需要。設計心理學按照不同的內容可以分為創造心理學、產品心理學和消費心理學；按心理學的基礎可以分為設計視知覺心理學、設計行為心理學和設計情感心理學等。

16.1 設計與視知覺

　　設計是一項具備相當知識來解決問題的一種行為，但是設計者的思考卻大量受到知覺的影響，越來越多的研究者發現，思考過程利用視覺約化及抽象化是一種重要的手段，用以闡明領域知識，形狀、圖案與符號都是專業知識簡化的的一種基模（schema），基模的浮現也是一種領域類別的浮現。這樣一個層級的浮現需要有能力去產生知覺的活動，以圖示對應於已經儲存於記憶的知識結構。視知覺的選擇性受主體的主觀因素和簡約性原則與完型原則的制約。

16.1.1 視知覺的選擇性

　　視知覺的選擇性受到知覺本人主觀因素的影響，如興趣、態度、愛

好、情緒、知識經驗、觀察能力等。觀賞者能看到什麼，取決於他如何分配自己的注意力。阿恩海姆認為，一個人在某一時刻的觀察總是受到他在過去看到的、想到的和學習到的東西的影響。我們傾向於看到我們以前看見過的東西，人們總是生活在一定的視知覺文化環境中，並形成一定的視知覺經驗和選擇傾向。所以在視知覺活動中，人們會因為自己的視覺文化習慣產生先入為主的思想，並總是表現為一定的一致性，這就是心理定式。人們在視知覺過程一開始總是受到心理定式的影響，當視知覺和預期期望相吻合時，往往會產生愉悅感。

視知覺的簡約型原則和完形原則則表明，人們對規則和有意味的形式更加關注並能產生審美愉悅。在視知覺的過程中，人們總是對刺激物有著強烈的改變需要，也就是將知覺到的目標進行簡化和完美化的願望，當視閾中出現圖形較為複雜，不夠完全和完美時，人們的知覺試圖將其簡化和完美化，從中找出圖形的總體特徵。簡約型和完形性的需求，表明人們對秩序和完滿的一種內在需求。當視閾中出現的圖形較為對稱、規則和完美時，人們便會得到心理的滿足，所以在設計中，越是趨於簡潔的設計，越能喚醒理性的感情；越是圖形概括、完整，越能從紛繁的背景中分離出來。基本幾何圖形可以看成是對世界的抽象，是符合理性的完美形式。

16.1.2 視知覺的理解性

人在感知當前事物時，總是借助於以往的知識經驗來理解它們，並用詞把它們標誌出來，這種特性稱為視知覺的理解性。視知覺的理解性要有充分的判斷依據，其中經驗是最重要的，之前視知覺的經驗積累，是理解新視覺圖像的基礎，同時，視知覺會受到人的知識結構、文化素質、審美趣味、心理情緒、主管意向、價值觀和習慣定式等因素的影響。

視知覺的理解性是比選擇性更高級的抽象，是在感覺的基礎上借助思考和語言的知覺，因此優秀的設計作品，是具有文化底蘊、符號功能和語

言功能的，具有豐富的內涵和多樣的可理解性。

　　另一方面，審美求異心理使人們對未見過的事物及其敏感，不規則的圖形更能引起人的注意，而當人們在知覺活動中，對圖形進行知覺重構能夠對其進行解釋時才能引起人的審美愉悅。完形視覺原理是設計領域被廣泛使用的設計心理學原理。實際上，整個平面設計的手法背後都是由「格式塔」視覺原理支撐的，包括品牌設計、交互設計、網頁設計等，只要是平面設計領域，其作用無所不包。完形壓強，就是人們在觀看一個不規則、不完美或者較為複雜的圖形時所感受的那種緊張，以及竭盡所能想改變它，歸納它，是指成為完美的，認識的圖形的趨勢。

　　從設計視知覺簡約型原則、完形原則和理解性來看，現代設計極其完美，單純和明確的形式很容易贏得人們的好感，而結構相當複雜並有藝術趣味、文化性和多義性的後現代設計也為人們所欣賞。

16.1.3 視知覺的整體性

　　視知覺的目標一般是由不同的部分和不同屬性組成的，對人發生作用時是分別作用。後者先後作用於人的感覺器官的，但人並不是孤立的反應這些部分和屬性，而是把它們結合成有機的整體，這就是視知覺的整體性。指知覺的目標是由不同部分和屬性組成的，但我們總是把客觀事物作為整體來感知，即把客觀事物的個別特性綜合為整體來反映，強調部分與整體的關係。

　　其中：

1. 強度大的組成部分往往決定對知覺目標的整體認識。如，個體面部特徵是我們識別出某個人的最強的刺激部分。當一個人的面部特徵沒有發生改變，不管他的髮型、服飾、妝容等如何變化，只要面部沒有變化，就不會認錯人。
2. 知覺目標各部分之間的結構關係也影響知覺的整體性。例如，把

相同的音符置於不同的排列順序、不同的節拍和旋律之中，就構成不同的曲調；如果曲調的各成分關係不變，只是個別刺激成分發生變化（如換演奏的樂器、換演唱曲目的人），依然不會改變我們對其歌曲整體性的知覺。

16.1.4 視知覺的恆常性

當視知覺在一定範圍內起了變化，知覺的映射仍然保持不變，知覺的這種特性成為視知覺的恆常性。指知覺的條件在一定範圍內發生變化時，知覺映射卻保持相對不變。強調外界條件和知覺目標本身認知的關係。

在構成視知覺恆常性的主要成分有四種，即亮度恆常性、顏色恆常性、形狀恆常性、大小恆常性。

亮度恆常性指的是，在照明條件改變時，物體的相對明度或視亮度保持不變。例如，在強光下煤塊反射的光量遠遠大於暗處粉筆所反射的光量，但我們仍然認為粉筆比煤炭更加光亮些。

顏色恆常性指的是，一個物體在色光照明下，它的表面顏色並不受色光照明的嚴重影響，而是保持相對不變。例如室內的傢俱在不同燈光照明下，它的顏色相對保持不變，這就是顏色恆常性。

形狀恆常性指的是，當我們從不同角度觀察同一物體時，物體在視網膜上投射的形狀是不斷變化的。但是，我們知覺到的物體形狀並沒有顯出很大的變化，這就是形狀的恆常性。如一扇從關閉到敞開的門，儘管這扇門在我們視網膜上的投影形狀各不相同，但人們看去都是長方形的。

大小恆常性指的是，物體離我們近時在視網膜上的成像要大於物體離我們遠時在視網膜上的成像，但我們實際知覺到的物體的大小不會因此而改變。例如，教師講課時大都站在講臺上，有時也會走到學生的座位旁，教師在教室的不同位置時，其形象在學生眼中的成像大小是不同的，但學生看到的教師的大小卻是不變的。

聯繫：整體性和恆常性都具有對事物的認知前後不發生改變的情況。

區別：

1. 整體性在保持前後認知不發生改變的情況下，知覺目標本身是發生了改變的，但由於事物本身的關鍵部位沒有改變或者原有的結構關係保持不變，依然能夠作為整體來認知。如：人換了髮型或者衣服，此時，知覺目標本身已經發生了改變，但我們還能辨別出是誰，是因為這個人的關鍵部位——臉沒有經過改變。

2. 恆常性在保持前後認知不發生改變時，知覺目標本身並沒有發生改變，只是在知覺的過程中，認知的外在條件在一定程度上發生了改變。如：室內茶几的顏色本身是固定的，只是由於在不同顏色的燈光照耀下，呈現出來的顏色有所不同，但是我們依然能夠知道茶几本身的顏色是什麼，而不會認為由於不同顏色的燈光照耀，使得茶几的顏色發生了改變。

16.2 設計與情感

只有設計中融入情感，設計作品才會更加具有生命力和感染力，才能與接受者達到心靈的交融。而且，設計師應該培養正面的情緒，這直接關係的設計的創造性，設計者處於輕鬆愉快的心境，更加容易引發腦力激盪。

美在產品設計中有著積極地作用，可以直接帶給人正面情緒。美觀的物品使人感覺良好，帶來正面情緒，並能使人們更具有積極性和創造性的思考，從而在產品使用過程中有舒適、愉快，甚至激情的感受。

在情感領域，人們依戀和喜歡某件物品，與物品的外形和功能好壞並不完全一致，情緒反應了我們個人經歷、聯想和記憶。事實證明，那些能夠喚起特別聯想和回憶的產品，能夠喚起特別的感情，人們依戀的不是物

品本身，而是物品的關係，以及其代表的情感和意義，是物品的精神能量。這代表了當今設計界注重情感的潮流，可以預見，情感性產品將會成為未來設計的主導，而情感性的產品也會成為未來市場的領導者，因此，情感因素會直接影響到設計產品的消費和企業品牌形象的樹立。

16.3 設計消費心理

　　現代設計是直接針對市場消費的，設計的目的是為品牌創造價值，滿足消費者的物質需要和精神需求，同時為商家贏得更高的利潤。設計心理學研究消費者的心理動態，主要目的是溝通設計者和消費者，使設計者瞭解消費者的心理規律，從而使設計、生產、銷售最大限度地和消費者的需求匹配，滿足各層次消費者的需要。設計消費心理學應考察消費者消費過程中的需求、態度、動機和購買等四個方面的心理因素。

　　消費者的需求有一下特徵：需求的多樣性、需求的發展性、層次性、時代性、可誘導性、系列性和替代性。

　　在人類社會發展過程中，消費者的態度經歷了三個階段：理性消費時代、感覺消費時代、情感消費時代。

　　消費者消費動機的主要類型有：實用動機、便利動機、從眾動機、創新動機、審美動機、名譽動機。

　　一般消費者購買商品的行為，經過對商品的認識、情緒反應、一致決策等三個動態過程。對商品的認識過程包括注意、興趣、聯想、欲望等四個階段，情緒反應過程包括比較和依賴階段，意志決策過程就是促成購買行動的過程。

　　1.主義階段、2.興趣階段、3.聯想階段、4.欲望階段、5.比較階段、6.依賴階段。研究消費者的需求、動機、態度至購買行為和消費規律，掌握消費者心理是設計師的基本功之一。

第十七章　設計美學

設計美學有著自己特殊的內涵，它是技術美、功能美、形式美、藝術美等範疇的有機融合。

17.1 技術美

技術美主要是指現代科學技術在大機器時代生產中應用所創造出來的美。它具有以下特徵：

1. 技術美的本質在於「真」，也就是符合自然規律性。
2. 技術美是人類創造的第一種審美形態，也是生活中最普遍的審美形態。
3. 技術美是功能和形式的統一。
4. 技術美具有變化性，是社會發展水準的表現。

17.2 功能美

功能美是社會性的產物，是人類在發展過程中逐步實踐得到的一種審美。設計的功能美是形式關照產物，這種形式可以成為某種功能的表現或符號，它是那些功能好的產品形式的體現，功能美是透過產品形式對功能目的性的體現。功能美的概念具有重大的意義和豐富的內涵。具有功能美的產品所體現的人性化特徵，使人在使用時不會產生陌生感和對失誤的恐懼心理，同時又能使產品與人在精神上保持溝通和聯繫。

17.3 藝術美

　　從藝術形式上看，主要有形式美和形式美的規律；從藝術形象看，有造型、色彩、裝飾，這三大要素在各種設計中都不同程度的呈現出來。藝術品是藝術美的集中體現。

17.4 形式美

　　對特定形式產生共鳴，說明人具有一種形式感，他可以透過對形式因素的感知產生特定的審美經驗。

17.4.1 形式感的形成

　　形式感構成了人的審美感受的基礎，它是人的審美活動的重要心理條件。形式感是生產和生活實踐到文化和心理積澱的過程。社會生產實踐是人的形式感形成的根源，特別是生產方式對人的節奏、韻律和均衡等感受特性具有直接的影響。

　　繪畫藝術是要感染人的，它應該用自己的全部手段去征服觀眾的心，特別是油畫，應該充分發揮它那色彩、線條和構圖的主動作用，以畫面的全部魅力去激動觀眾，就像音樂以它的音調、節奏和旋律去激動聽眾一樣，使觀眾從中得到一種不可名狀的美感享受。這一點，美術的性質和音樂是相近的，它們都是以直接作用於人們感官為特點，而不是直接理智的教育。它是利用感染而不是說教，是透過表情，而不是言詞，因而不同於戲劇和文學，它不擅長於講故事。當然，繪畫有時也需要有故事，特別是歷史畫，往往故事就是它的內容。即便如此，我們追求的也是畫面的「表

情」，也是儘量用鮮明而單純的「表情」從實質上來概括故事所要表達的精神內容，而不能去講故事的本末始終。繪畫離開了情緒，離開了表情，離開了氣氛意境，就失去了它的藝術作用。很難想像有一種繪畫是沒有「表情」，或是不依靠「表情」的，哪怕只畫一塊顏色，只畫一根線條，也都有它的「表情」，這是繪畫的天性。所以作為創作者，我們如何使作品具有鮮明的「表情性」是很值得探求的問題。

那麼，這個「表情」是怎樣體現的呢？當然，這裡所說的「表情」指的不只是畫中人物喜、怒、哀、樂，緊皺的雙眉，或是激動的目光等等，儘管表情離不開具體形象深入的刻劃。這裡說的「表情」，主要指的是畫面的總體，是全部畫面形象所發揮出的情緒和精神。而這情緒是透過藝術的形式表達的，因此對於畫面的「表情」，形式就有著它特殊的功能和地位。

提到「形式」，很容易使人想起以往「形式主義」作為一種罪名盤旋在藝術家頭上的情形，在那時，雖然不論誰畫畫，也離不開形式，但藝術形式問題卻被當作一個危險的禁區，人們不敢在裡面逗留太久，更不願去談論這個犯禁的問題。過去有些同志往往把形式與內容的關係對立起來，把形式看成是對主題內容的附加物，是一種裝飾品，可有可無，因此見到人們在形式上略有追求，就覺得是走上了「形式主義」的邪路，緊張萬分，暗暗關注。豈不知正如一個人的形式是軀幹、四肢、五官的結構一樣，它就是人的本身，而不是衣物、首飾，更不能可有可無，即便是衣物也不是可有可無，如同一幅畫的裝裱外框，那也是需要很好注意的。現在不同了，人們可以重新嚴肅認真地討論這個重要的藝術問題，可以放開大步在「形式」的探求上奮勇前進。本來，藝術怎麼可以脫離形式來表達內容？！我們所以注意形式問題，就是因為它直接關係到內容，是為了更充分、更完美、更深刻地表達內容，這關係到造型藝術的特徵。沒有「形式」也就沒有內容，不搞形式就等於不搞藝術，形式以它在客觀上的重要作用為自己取得了合理的地位，無數古往今來藝術創作經驗證明它是創作

者的好朋友而並不是敵人，我們在創作過程中離不開它的大力幫助。

　　所謂「形式感」就是人們對於形式的感覺，從作用上說，就是抽象的形式所具有的感染力。它包括從自然現象複雜的變化中能感到並抽出本質形式的能力，反過來說，也就是包括在抽象的形式中所概括的豐富生活的感覺。我們知道，形式對人產生的感覺是十分豐富而複雜的，因為形式本身就是非常複雜的，它同生活一樣豐富。人類對事物的認識和感覺的形成，是長期歷史經驗積累的結果，我們對於形式認識的能力是和人類本身的發展緊密相關的，由於在長期生活實踐中同一經驗的不斷反覆，使人們具有了從一種現象的多種因素中，只由某一因素的激發就可以感受到或聯想到其他因素的存在，從而認識全體的能力。如同我們對於一個非常熟悉的親人，能夠只從他的一個動作、一個身影，或一個聲音就可以辨認一樣，人們在造型藝術抽象的形式中也能產生相應的形象感應，並影響到人的心理和精神。有時在簡單的分隔號（　/　）中，不僅可以聯想出與這條線有關的一切具體的生活形象，什麼樹木、煙囱、站立的人……等等，同時還可以產生與直立有關的精神反應，如挺拔、僵硬、高昂、肅穆……等等；而一條波線或曲線則會引起人們聯想小溪、曲徑以及委婉、柔和、舒適等感覺。同樣，一種色彩，它與生活的關係，對人們感情及精神上的作用更是人所共知的，人們不僅在藝術中，而且在日常生活裡，也充分領略了它的價值，正如一塊紅色或藍色，不僅使人想到火和海，還可以興奮或平息一個人的精神。至於金字塔式的正三角形給人以穩定、莊嚴的感覺，而倒三角又會產生危險、運動、飛躍等概念，這裡就不贅述了。

　　我們常有這樣的經驗，就是在日常生活裡，會在天空的大塊積雲中發現有似虎豹或鳥禽等形態，或在一些殘痕漏跡中看出某種十分有趣的景色，這種情形就是上述抽象形式的聯想作用，所以俄國畫家蘇里柯夫能夠受雪地上的烏鴉的啟發，而促使他成功地創造了女貴族莫洛佐娃的形象，這是不足為怪的。

　　我們對於形式的精神感應不僅能從形象的聯想中感覺到，而且從形式

的產生狀態和效果上也可以表露，如：輕、重、疾、徐，剛、柔、濃、淡
等，作者感情的表露既存在於畫出來的形象裡，也存在於形象的表現手法
中，這一點在中國寫意畫和近代歐洲繪畫裡表現得很突出。美國的 H·庫
克在《大師繪畫技法淺析》中說；「我建議你拿一支筆，最好是一支筆頭
柔軟的筆，在紙上畫出一系列的線條。嘗試來表現下列的感情：生氣、愛
慕、仇恨、妒嫉、失望和沉著。為了測驗成功與否，可將線條拿給你的朋
友們看，看看他們是否能說出每種線條所表達出的感情。如果你在畫的時
候真誠地感受到這種情緒，那麼，其結果就會大大地令人信服。這方面，
荷蘭畫家梵谷的用燃燒般的筆觸所表達的情感，給我們提供了令人心悅誠
服的範例。

　　繪畫形式的這種表現情緒的能力，和人們感受它的狀況與人們欣賞音
樂的過程相似，在音樂的欣賞中人們依據生活中的聽覺經驗，和視覺經驗
的相互轉換聯想，把不同的音調、節奏和旋律在時間上的發展變化，轉化
為空間上的形象或感情。一個單一音調的平行進展，就像一條線在畫上的
平行延伸一個旋律進行中的快、慢、強、弱，也可轉化為一線條變化的
緊、疏、濃、淡，所以在音樂欣賞中能夠使我們有如身臨目睹某種美景。
而在無聲的繪畫面前，也常常可以感到形象的聲音，好像聽到大海的咆哮
或樹葉間細語的清風，難怪人們說「繪畫是一種彩色的音樂」。因為它們
都有著能夠喚起情緒，使人感動的微妙的能力，這種能力使繪畫的抽象形
式具有了相對的獨立表現意義。因此，我們在創作中應該很好發揮它的作
用，努力在線條和黑白的組織、色彩的關係以及形態的構成等等，所有這
「彩色音樂」的各個方面，去研究、去探索它們的廣泛的表現可能。

　　從上面的情況看，「抽象繪畫」的語言是有它可以理解的道理的，但
是，我們也應看到由於客觀世界的複雜性，各種相近事物及形態過於繁
複，加上作者和觀眾之間主觀上可能出現的差異，因而單純依靠抽象的語
言來體現我們所要表達的具體內容，往往會產生含混、迷惑。在一個純抽
象的形式具有多種含義的情況下，容易使人揣摩不定，若與具體形象結合

起來，我們就能確切地感到它的表情和含義，更便於表達作者的意圖和情緒，假如一塊鮮紅色，若沒有具體形象，究竟它是鮮花還是鮮血，二者對我們產生的情緒感染是全然不同的。因此，需要強調抽象的形式與具體形象相結合。判斷一個作品「形式感」的好壞，它和形象的吻合狀態，內容的確切和表情的鮮明也應該是一個重要的標準。

我們知道，一個好的形式的取得，單純靠再現生活的自然原形是不能完成的，因為在自然的形態中往往被一些與本質無關的、偶然的繁雜枝節所擾亂，好的形式需要有意識的提煉加工，突出目標本質的特徵，儘量使它概括單純，以便把最具有表情的因素顯現出來，使它比生活本身更加強烈、更加鮮明。要做到這一點，也是不容易的。我作畫時就常有糾纏細枝末節，覺得這兒也去不了，那兒也需要，筆筆離不開自然形態的情形，究其原因還是感受不強，對所要表現的目標本質特徵認識不清，意圖不明確，自然不敢大刀闊斧地概括、加工。

圖 17-1 是董希文[42]的油畫《哈薩克牧羊女》，在形式的創造上是非常成功的，他用裝飾性的概括手法，大膽誇張畫中的一切描繪，整個畫面形式鮮明，安排有序，那山巒、草原和頭巾、衣裙上的委婉波線的韻律組合，那齒狀三角形在畫面上中下各部分間形成的節奏呼應，再襯托著那質樸而明麗的色彩，使得畫面既散發著大自然的活躍生機，又充溢著真摯的淡淡哀愁，對於遙遠過去的邊疆勞動生活，它真是一首優美而動人的情歌。有人可能認為裝飾性手法與形式感的要求是一致的，因為它的手法就要求對形式的加工，所以必然形式感強。而在寫實手法的作品中形式感就比較難予發揮。我感覺「形式感」並不完全由風格手法決定，它是在形式與主題內容的關係中產生的，它與工藝美術或裝飾畫中著重要求的「形式

[42] 董希文（1914 年 5 月 29 日－1973 年 1 月 8 日），生於浙江省紹興市柯橋區，中國油畫家。1952 年至 1953 年創作最著名的油畫《開國大典》。董希文先後就讀於蘇州美術專科學校和杭州國立藝術專科學校，師從中國第一代油畫名家顏文梁、方幹民和朱士傑等。

美」的概念不同，「形式美」側重的是在形式外部的加工組織，以適應裝飾的要求和畫面構成的需要，講究的是形式本身的客觀藝術規律和美感，而形式感卻是側重在形式對思想感情的表達，是形式的內在的表現，一幅作品「形式感」好壞，不能單純從不同的藝術手法來看，不能說凡是在形式上加工多的作品形式感就一定會強；反之，寫實的畫風就必然會弱。

圖 17-1　哈薩克牧羊女

　　不過裝飾性畫風在形式的研究上比較下功夫，實際上形式感和形式美本來就不是互不相關的對立問題，而是一個問題的兩個方面，所以，往往搞裝飾風的作者比較注重「形式感」的發揮也是自然的，一幅畫得好的裝飾畫應該在這兩方面都是成功的，但畫得不好的裝飾畫就不可能取得這種成功。而用寫實手法畫得好的作品，也是能從它的形式上感動觀眾的，圖17-2 是德國畫家勃克林的《死島》。

　　那個在畫面起決定作用的「島」的造型處理，那些直拔的豎挺的山，樹的輪廓線，以及在平靜的水面上那個站在船頭全身裹在白袍中的死神的

身形和倒影，對於他所需要的陰森鬱寂的神祕恐怖氣氛起著極其關鍵的烘托作用。

圖 17-2　勃克林油畫《死島》

繪畫的「形式感」，除了上面提到的可以感染人們精神的表情作用之外，同時它還具有一定的「象徵性」。我們對於一個形象的精神反應是和對這一形象內在性質的認識分不開的，如：對荷花的讚美除了它的美麗的外形，還包含著對它出污泥而不染的品性的讚賞，這種情況在繪畫的形式的表現中很起作用。透過想像和借喻，把兩個不同質的相同形式相結合，則可以使其一形式具有另一與之本質不同的形式的內容，如把一個人的外型畫得如挺拔的青松，或似擺動的垂柳，那麼這個人就會使人產生上述兩種不同樹木品質的觀念上的反映，這種借喻的手法所產生的寓意效果和象徵作用，能更進一步說明作品的思想內容。

無論從生活或是概念開始，關鍵是要變成自己的真實感情。這種感情，就是作品中的氣氛和意境的靈魂，有了這種感情，才能把握住畫面裡的情緒。在創作過程中，常有這種情形，就是這種情緒常常伴隨著想像中的音樂產生，例如在《高原的歌》中，詹建俊感到的主要樂音是木管樂器的演奏，因此，凡是畫面棱角太利的地方他都感到不協調，所以作者儘量放弱筆觸，追求柔和。而在《狼牙山五壯士》裡，感到的是定音鼓的擂打

與整個樂隊的奏鳴，所以無論是山形的節奏、明暗的對比和人物形象的塑造，都是本著這種情緒處理。音樂成了引導和掌握「形式感」的探索正確與否的內在標準。這說明作者的思想感情是「形式感」探索的唯一依據。不僅主題性繪畫如此，其他類型的作品也如此，畫一幅風景畫也先要感受到景色的「意境」，沒有對景色的主觀感受，畫中也必然無所追求，即使有追求，也是表面的，所以在作畫中，多花些時間和精力去觀察、去感受和構思是值得的。因此，在一幅作品的創作過程中，「形式感」的探求是必要的，但卻不能單在形式上去解決，而要首先解決從根本上影響形式感的思想感情，作者沒有強烈、鮮明而真摯的感情，作品中形式的追求就失去了目的，因此也就不會找到真正完美動人的形式。而作者的這種思想感情又不可以是從概念和教條出發，也不允許是虛假、造作的，它必須是由生活的感受（包括間接的生活）中，對生活的感受和認識的基礎上昇華出來的，從概念出發而沒有生活感受的充實，沒有思想感情的切實體驗。用邏輯推理去尋找形式，依據形式的規律進行分析而得出的結論，應該是如何如何的色彩、如何如何的線條……，那麼，這個形式必然是空泛的、浮誇的、冷冰冰的，屬於發自虛假的感情，當然找到的也只能是虛假的語言。我在這裡不是否定造型藝術形式規律的作用，而是強調必須輔之以由生活感受所點燃的熾烈感情。藝術品與人完全一樣，沒有感情就等於沒有生命，從這個意義上說，我們對「形式感」的追求，不是在追求形式，而是在追求藝術的生命，追求有思想感情的形式的生命。

17.4.2 形式美的法則

美學分割又稱黃金分割，最早見於古希臘和古埃及。黃金分割又稱黃金率、中外比，即把一根線段分為長短不等的 a、b 兩段，使其中長線段 a 對總長（a+b）的比，等於短線段 b 對長線段 a 的比，列式即為 a：（a+b）=b：a，其比值為 0.6180339……，這種比例在造型上比較悅目，

因此，0.618 又被稱為黃金分割率。

黃金分割長方形的本身是由一個正方形和一個黃金分割的長方形組成，可以將這兩個基本形狀進行無限的分割。由於它自身的比例能對人的視覺產生適度的刺激，它的長短比例正好符合人的視覺習慣，因此，使人感到悅目。黃金分割被廣泛地應用於建築、設計、繪畫等各方面。

在攝影技術的發展過程中，曾不同程度地借鑒並融會了其他藝術門類的精華，黃金分割也因此成為攝影構圖中最神聖的觀念。應用在美學上最簡單的方法就是按照黃金分割率 0.618 排列出數列 2、3、5、8、13、21……，並由此可得出 2：3、3：5、5：8、8：13、13：21 等陣列數的比，這些數的比值均為 0.618 的近似值，這些比值主要適用於：畫面長寬比的確定（如 135 相機的底片幅面 24mm×36mm 就是由黃金比得來的）、地平線位置的選擇、光影色調的分配、畫面空間的分割以及畫面視覺中心的確立。攝影構圖通常運用的三分法（又稱井字形分割法）就是黃金分割的演變，把上方形畫面的長、寬各分成三等分，整個畫面呈現井字形分割，井字形分割的交叉點便是畫面主體（視覺中心）的最佳位置，是最容易誘導人們視覺興趣的視覺美點。

形式美是一種具有相對獨立性的審美目標。它與美的形式之間有質的區別。美的形式是體現合規律性、合目的性的本質內容的那種自由的感性形式，也就是顯示人的本質力量的感性形式。形式美與美的形式之間的重大區別表現在：首先，它們所體現的內容不同。美的形式所體現的是它所表現的那種事物本身的美的內容，是確定的、個別的、特定的、具體的，並且美的形式與其內容的關係是對立統一，不可分離的。而形式美則不然，形式美所體現的是形式本身所包容的內容，它與美的形式所要表現的那種事物美的內容是相脫離的，而單獨呈現出形式所蘊有的朦朧、寬泛的意味。其次，形式美和美的形式存在方式不同。美的形式是美的有機統一體不可缺少的組成部分，是美的感性外觀形態，而不是獨立的審美目標。

形式美的構成因素，一般劃分為兩大部分：一部分是構成形式美的感

性質料，一部分是構成形式美的感性質料之間的組合規律，或稱構成規律、形式美法則。構成形式美的感性質料主要是色彩、形狀、線條、聲音等。色彩的物理本質是波長不同的光，人的視覺器官可感知的光是波長在390 至 770 毫微米之間的電磁波。各種物體因吸收和反射光的電磁波程度不同，而呈現出紅、橙、黃、綠、靛、藍、紫等十分複雜的色彩現象。色彩既有色相、明度、純度屬性，又有色性差異。色彩對人的生理、心理產生特定的刺激資訊，具有情感屬性，形成色彩美。如紅色通常顯得熱烈奔放、活潑熱情、興奮振作；藍色顯得寧謐、沉重、抑鬱、悲哀；綠色顯得冷靜、平穩、清爽；白色顯得純淨、潔白、素雅、哀怨；黃色顯得明亮、歡樂等。形狀和線條作為構成事物空間形象的基本要素，也都具有極富特色的情感表現性。如直線具有力量、穩定、生氣、堅硬的意味；曲線具有柔和、流暢、輕婉、優美的意味；折線具有柔和、突然、轉折的意味；正方形具有公正、大方、固執、剛勁等意味；三角形具有安定、平穩等意味；倒三角具有傾危、動盪、不安等意味；圓形具有柔和、完滿、封閉等意味。聲音本是物體運動產生的音響，其物理屬性是振動。它的高低、強弱、快慢等有規律的變化，也可以顯示某種意味。如高音激昂高亢、低音凝重深沉、強音振奮進取、輕音柔和親切等。把色彩、線條、形體、聲音按照一定的構成規律組合起來，就形成色彩美、線條美、形體美、聲音美等形式美。

　　構成形式美的感性質料組合規律，也即形式美的法則主要有齊一與參差、對稱與平衡、比例與尺度、黃金分割律、主從與重點、過渡與照應、穩定與輕巧、節奏與韻律、滲透與層次、質感與肌理、調和與對比、多樣與統一等。這些規律是人類在創造美的活動中，不斷地熟悉和掌握各種感性質料因素的特性，並對形式因素之間的聯繫進行抽象、概括而總結出來的。

　　探討形式美法則，是所有設計學科共通的課題。在日常生活中，美是每一個人追求的精神享受。當接觸任何一件有存在價值的事物時，這種共

識是從人們長期生產、生活實踐中積累的，它的依據就是客觀存在的美的形式法則，稱之為形式美法則。在人們的視覺經驗中，高大的杉樹、聳立的高樓大廈、巍峨的山巒尖峰等，它們的結構輪廓都是高聳的垂直線，因而垂直線在視覺形式上給人以上升、高大、威嚴等感受；而水平線則使人聯繫到地平線、建築遵照的形式美法則、一望無際的平原、風平浪靜的大海等，因而產生開闊、徐緩、平靜等感受……，這些源於生活積累的共識，使人們逐漸發現了形式美的基本法則。時至今日，形式美法則主要有以下幾項：

(1) 對比

　　對比又稱對照，把反差很大的兩個視覺要素成功地配列於一起，雖然使人感受到鮮明強烈的感觸而仍具有統一感的現象稱為對比，它能使主題更加鮮明，視覺效果更加活躍。對比關係主要透過視覺形象色調的明暗、冷暖，色彩的飽和與不飽和，色相的迥異，形狀的大小、粗細、長短、曲直、高矮、凹凸、寬窄、厚薄，方向的垂直、水平、傾斜，數量的多少，排列的疏密，位置的上下、左右、高低、遠近，形態的虛實、黑白、輕重、動靜、隱現、軟硬、乾濕等多方面的對立因素來達到的。它體現了哲學上矛盾統一的世界觀。對比法則廣泛應用在現代設計當中，具有很大的實用效果。

(2) 對稱

　　自然界中到處可見對稱的形式，如鳥類的羽翼、花木的葉子等。所以，對稱的形態在視覺上有自然、安定、均勻、協調、整齊、典雅、莊重、完美的樸素美感，符合人們的視覺習慣。平面構圖中的對稱可分為點對稱和軸對稱。假定在某一圖形的中央設一條直線，將圖形劃分為相等的兩部分，如果兩部分的形狀完全相等，這個圖形就是軸對稱的圖形，這條直線稱為對稱軸。假定針對某一圖形，存在一個中心點，以此點為中心通過旋轉得到相同的圖形，即稱為點對稱。點對稱又有向心的「求心對

稱」，離心的「發射對稱」，旋轉式的「旋轉對稱」，逆向組合的「逆對稱」，以及自圓心逐層擴大的「同心圓對稱」等等。在平面構圖中運用對稱法則要避免由於過分的絕對對稱而產生單調、呆板的感覺，有的時候，在整體對稱的格局中加入一些不對稱的因素，反而能增加構圖版面的生動性和美感，避免了單調和呆板。

(3) 平衡器

　　在衡器上兩端承受的重量由一個支點支持，當雙方獲得力學上的平衡狀態時，稱為平衡。在平面構成設計上的平衡並非實際重量×力矩的均等關係，而是根據形象的大小、輕重、色彩及其他視覺要素的分佈作用於視覺判斷的平衡。圖 17-3 說明平面構圖上通常以視覺中心（視覺衝擊最強的地方的中點）為支點，各構成要素以此支點保持視覺意義上的力度平衡。在實際生活中，平衡是動態的特徵，如人體運動、鳥的飛翔、野獸的奔馳、風吹草動、流水激浪等都是平衡的形式，因而平衡的構成具有動態。

圖 17-3　視覺平衡

(4) 比例

　　比例是部分與部分或部分與全體之間的數量關係。它是精確詳密的比

率概念。人們在長期的生產實踐和生活活動中一直運用著比例關係,並以人體自身的尺度為中心,根據自身活動的方便總結出各種尺度標準,體現於衣食住行的器用和工具的製造中。比如早在古希臘就已被發現的至今為止全世界公認的黃金分割比 1:1.618 正是人眼的高寬視域之比。恰當的比例則有一種諧調的美感,成為形式美法則的重要內容。美的比例是平面構圖中一切視覺單位的大小,以及各單位間編排組合的重要因素。

(5) 重心

任何形體的重心位置都和視覺的安定有緊密的關係。色彩或明暗的分佈等都可對視覺重心產生影響。

(6) 節奏

節奏本是指音樂中音響節拍輕重緩急的變化和重複。節奏這個具有時間感的用語,在構成設計上是指以同一視覺要素連續重複時所產生的運動感。

(7) 韻律

韻律原指音樂(詩歌)的聲韻和節奏。詩歌中音的高低、輕重、長短的組合,勻稱的間歇或停頓,一定地位上相同音色的反覆及句末、行末利用同韻同調的音相加以加強詩歌的音樂性和節奏感,就是韻律的運用。平面構成中單純的單元組合重複易於單調,由有規則變化的形象或色群間以數比、等比處理排列,使之產生音樂、詩歌的旋律感,稱為韻律。有韻律的構成具有積極的生氣,有加強魅力的能量穿針引線。

(8) 聯想

平面構圖的畫面透過視覺傳達而產生聯想,達到某種意境。聯想是思考的延伸,它由一種事物延伸到另外一種事物上。例如圖形的色彩:紅色使人感到溫暖、熱情、喜慶等;綠色則使人聯想到大自然、生命、春天,從而使人產生平靜感、生機感、春意等等。各種視覺形象及其要素都會產

生不同的聯想與意境，由此而產生的圖形的象徵意義作為一種視覺語義的
表達方法，被廣泛地運用在平面設計構圖中。

　　隨著科技文化的發展，對美的形式法則的認識將不斷深化。形式美法
則不是僵死的教條，要靈活體會，靈活運用。

第十八章 設計教育學

18.1 現代設計教育的產生和發展

現代設計和設計教育的產生和發展與國家的經濟發展有直接關係，現代設計產生於工業化大生產基礎之上，現代設計教育的產生正是現代工業企業對設計人才的需求，德國在 1919 年，美國在 1930 年前後，日本在 1950 年前後，現代設計教育單位的產生，都是與這些國家的經濟發展同步的，現代設計直接影響國民經濟服務，國民經濟的快速發展也促成設計的發達和快速發展。美國的設計教育在使美國的汽車、航空工業成為世界第一的產業上起到重要作用，因此，一個國家的經濟的進一步發展，與設計教育的深遠影響和促進作用是分不開的。

18.2 現代設計教育模式的探索

現代設計教育，必須隨時關心如何造就完整的人，培養出豐富的想像力、感受力、思考能力及工作能力，同時又能參與群體工作的設計人才，不是單獨對腦、心、手哪一方面偏重，而是要求學生能夠平衡發展。

18.2.1 淺析當下的設計教育

不得不說，在大多數民眾心中，「設計」一詞是迷茫而遙遠的，人們習慣了朝九晚五的刻板工作，從來沒想過也不去想有關「造物」的事情；

東西缺了就去商店買，買的東西不介意人人都一樣，在「個性」的概念上，中國人總是不敏感，甚至是抵觸和打壓的。不同於其他歐美國家，中國在保守、謙遜、忍耐的傳統思想上往往禁錮了一些突破性的產物，新的東西並不一定會受歡迎，也必定不會有人願意冒險去嘗試。然而，國家發展到一定層面之後，創新、創造力就變成了現階段國際上各個國家實力的象徵和指標，單單只靠擁有一個行業去帶動整個國家的意識層面往往力不從心，甚至會無法進行。

　　「萬眾創新」需要將「設計」變成生活不可或缺的知識，普及給大眾。百年大計，教育為本。教育是立國之本，民族興旺的標記，一個國家有沒有發展潛力看的是教育，這個國家富不富強看的也是教育。無論什麼時代、什麼社會、什麼制度、這個國家向哪個方向發展、教育是不可忽視的。而想要將設計徹底的貫徹到人民生活的各個方面，想讓人人都有想法、人人都有創意，當務之急是將設計與教育相結合，在國家的教育體制中將設計的思想印刻在民眾心中，更重要的是讓人民懂得設計的概念和影響，什麼是設計？設計什麼？為什麼設計？怎麼設計？培養一代各方面才能融為一體的高素質設計師，理所應當的是現代社會在教育上的重中之重；未來的設計不僅要注重風格，還要考慮更多人性化、自然化、可持續的因素，這就要求設計者具有多樣的個性和特性，不僅要做一名設計師，還應是設計文化的傳播者；設計者應全面涉獵東西方文化和歷史，總結超越國界的設計經驗，具備獨具一格的審美眼光和爆發的跳躍思考，要從生活實際出發，找出可以彌補或改良的「點」。

　　縱觀一些設計行業起步較早的國家，例如德國、英國、法國、美國等，相比之下各有其不同的環境和人文等客觀因素影響，形成不同國家不同流派的設計風格，而這些國家也不可避免的有些相似之處，就是在相繼完成工業革命後，在工業技術的推動下，各個行業領域相繼產生了許多大大小小的持不同態度、不同理念、不同風格的藝術流派；英國的工藝美術運動敲醒了沉迷在中世紀風格裡的理想的烏托邦，告誡了老派的學者歷史

發展的洪流是不可扭轉的；沒有法國的裝飾藝術運動就不會有女孩們鍾愛的 Coco Chanel、Cartier、Tiffany；沒有德國青年派就不會誕生聞名世界的包浩斯，而包浩斯的衰落又告訴了我們：設計不僅是一門學科，也不僅僅是一門手藝，更是一種生活方式，與任何國家體制、政治立場沒有任何關係；無論成敗與否，這一切都是為了現代設計的發展而鋪墊；而中國欠缺的就是這些在歷史上相互競爭、相互切磋中上升發展的氣氛。想要「全民創新」，首先要普及全民對於設計的重視。

直至三十年前，「設計」這一行業是一項冷門技術，「從事藝術」並沒有讓大多數人報以敬仰和欽佩，比起法律、金融等專業，一般的父母更希望自己的孩子可以做一名醫生、律師、老師而不希望送孩子去藝術院校，行業的冷門、高昂的學費、就業的壓力使得有些學生壓制自己的喜好選擇父母認為前程遠大的專業。而市場的不平衡、設計教育不完善、公眾對於設計的不認同等因素更導致了國內設計師收入微薄、工作密度過高、設計能力不受重視等不公平待遇，久而久之，轉行的多於堅持的，設計現狀每況愈下。想要改變這種現狀就要徹底調整中國現階段設計教育的現狀。雖然中國高等藝術設計教育發展迅速，但是在專業設置與課程教學體系方面卻存在嚴重問題。首先，專業設置不平衡，大部分院校自設有設計學科以來專業基本集中在室內設計、平面設計以及建築環藝類，每年培養大批相關專業畢業生湧入市場，奈何我國平面、廣告、包裝、室內設計等崗位已呈飽和現象，甚至過剩。中國在近十年來成為了世界上廣告包裝污染最為嚴重的國家，以至於要從國家法律上限制規範廣告與包裝、建築與室內的設計。德國卡塞爾大學藝術學院教授 Gerhard Mthias 指出：中國的藝術設計院校已蛻變成一家營利機構，其產品就是一批批有缺陷的生產線上培訓出來的次品畢業生，每年數十萬人。中國藝術設計院校面臨著專業設置與佈局不合理的局面，國家教育部規定的學科專業太少，與日劇增的製造產業以及生活方式的變化協調不起來。專科院校和高等院校拉不開距離，沒有辦法發揮各自的優勢和互補作用，使得整體教育環境混亂。其

次，教學模式和課程設置不夠規範，傢俱製造、玩具製造、珠寶首飾製造、陶瓷玻璃製造等製造產業急需的設計專業在我國的「藝術設計」學科目錄中都沒有一席之地，而在歐洲發達國家的設計大學中，這些專業不但完善並且成熟，還發展成為具有培養高層次研究型人才的設計專業教育，成為各自國家製造產業發展的核心競爭力。

中國歷來是陶瓷的故鄉，但現階段國內生產線下來的廉價商品卻被英國、日本等國家生產的高檔陶瓷日用品取代了市場。而享有盛名的景德鎮陶瓷學院和各大院校的陶瓷設計系在失去了高級精品陶瓷市場的情況下地位岌岌可危。因此，重新整理現階段的教育思路，重新思考各個院校專業設置，才能使設計教育成為中國製造業的第一推動力。現階段國家主張MFA 的培養，充分反映了國內設計院校在教學上存在著「重學輕術」、「重藝輕技」的現象，要想培養高端複合型設計人才，就要兩手並重，理論與實踐相結合提高，而現階段設計專業教育大都還停留在「紙上談兵」的狀態中。

學校往往課程設置過於密集，缺少了學生踏入社會真正體驗的機會，導致學生滿腹經綸卻無用武之地，設計思考太過理想和花哨，只重視外觀美感設計而忽略功能改造方面的創新。浮躁的學習環境和歪曲的設計理念是學生想像力封閉，不去觀察事物的細節而一味的只會拿已有的產品加以模仿，這種習慣使整體設計氛圍偏離了正確的發展軌跡導致設計結果抄襲雷同甚至百無一用。

最後一點客觀影響因素則是教學環境差，教學設備不夠完善，師資力量十分有限，設計屬於新興產業，並沒有太多基礎和歷史，大部分學院還處於一種「純藝」轉變到設計的階段，師資大多出身繪畫、雕塑等專業，設計類的名師少之又少、極具缺乏，高校的急遽擴招再加上資深的設計類教師太過稀少導致很多院校教師現學現賣、濫竽充數，教學品質可見一斑。而隨著高校執教的門檻越來越高，高校招聘時對任教老師學歷要求不斷提高，從而使一大批真正有設計工作經驗和設計實力的人被拒之門外，

招來的也只是一些從本科一路讀到博士，連校門都沒走出去過的學者；而資金匱乏、設備稀缺、高校又常常駐紮郊區、與世隔絕，學生很難有機會真正意義上的「理論與實踐相結合」又成為了一大難題。現正處於設計教育與現實脫節，與製造業發展迅猛的矛盾與衝突當中，而教育則是打造製造強國的第一動力，只有在源頭上擺正姿態，逐漸調整現代設計教育體系，培養出一代代有創新思考的設計人才，才能讓國家逐漸穩步走出這種不平衡的迷霧，實現製造業真正的崛起與騰飛。

18.2.2 中西藝術設計教育模式比較與啟示

中國的設計教育正處在一個迅速改革和發展的新時期，瞭解西方設計教育的歷史、發展和當今的狀況，借鑑國外藝術設計先進的教育理念對中國設計教育的進步有著積極的作用。

(1) 理念──設計教育本質和內涵的體現

何謂理念？它產生於一般規律並以嶄新的思考和表現形態體現目標的本質和內涵。在國外，當代藝術與設計教育並沒有一個統一完整而清晰的教學體系，但是各大設計院校有明確的教育思想。對國外的設計教育者而言，社會需求的實用性相對於統一教學體系更加重要。設計教育的核心思想是強調創造性和個性化的培養。他們的教育重視思考觀念的提升，對於學生而言，首先要學會思考，在思考的過程中尋求技巧的自我完善。國外的設計教育者認為，一個人的職業成長過程是一個漫長的過程，學會正確的思考才能應對不斷湧現的新事物。

與國外的設計教育相比較，中國的設計教育有一個統一完整而清晰的教學體系並強調同一個標準，但是在各個層面都缺乏一個完整而清晰的教育理念。中國的設計教育和體系拿來了 19 世紀末歐洲學院模式和前蘇聯學院模式，在基本脫離自身藝術傳統的背景下產生的。如今，設計行業已

逐漸成為社會經濟發展的重要組成部分，必須從教育理念的整合和重塑入手，提升教育思考觀念，正確的引領設計教育的改革和發展，才能適應社會的進步和經濟的高速發展。

(2) 開放式教學

在西方，以美國為例，它的學院是世界上最開放的學院，這個開放包含學術態度的開放，思考方式的開放，教學和學習方式的開放，真正做到了教育方式的海納百川。西方很多院校都規定教師的一個課程設計不能重複使用兩次，這樣就促使教師在教學中不斷關注和汲取新的資訊。而中國當今設計學院眾多的設計教育者認為把自身的學術價值取向作為標準傳授給學生是天經地義的事。西方的學院則是想盡一切辦法把各種存在的院外學術狀態引入教學，在學院中形成一個百家爭鳴的學術氛圍。很多藝術院校的學生總在沒完沒了地討論、交流，思考的碰撞往往能使一種思想產生出另一種思想，最後通過視覺和觀念完整的表達出來。

而中國的學生從小習慣了填鴨式的教學，他們是以被動的姿態接受教育，主動性比較差，並不是不勤奮，而是缺乏主動性思考。

(3) 實踐——設計教育的靈魂

任何好的創意或想法都要通過實踐來實現。在實踐中能夠瞭解並體驗基本的設計程式和方法，同時培養合作精神。實踐能力的培養也是順應社會的需要，動手能力差，導致很多有新意、有使用價值的設計無法實施。在國外藝術院校中，職業角色教育從新生入學第一天就開始了並一直伴隨到畢業，包括成功教育、自我價值和自我表現教育等課程。很多知名的院校，大量的教學課程就是與大公司合作的實際專案，例如美國洛杉磯的中西藝術設計學院和底特律的創造研究學院的船品設計專業與全球各大汽車製造商和產品製造商合作。在推動全球汽車和產品製造業的發展做出極大貢獻的同時，也為學生提供了很好的實習機會。學生通過實踐課程緊密結合社會需要從而很快進入職業軌道。中國目前設計院校的學生的設計實

踐，往往局限於只完成學校相關課程作業，接觸實際設計項目比較少，從而造成實踐能力比較差的現狀。

　　未來幾年，中國教育市場將逐步對西方開放，西方的藝術教育進入中國將對中國本土藝術教育有一個促進作用，使其多元化，但對中國本土藝術教育也是一個挑戰，面對挑戰，我們必須從根本上對藝術設計教育進行改革，以面對藝術設計教育的新局面。

(1) 提升理念，注重創新

　　理念是一個設計師的精神反映和其作品的內在靈魂，它能從本質上去改變受眾的思考，達到新的願望。一個學校的理念引導著它的教學模式，先進的辦學理念是一所院校具有自身特色的基礎，提升辦學理念是藝術設計教育改革的根本。

　　藝術設計教育的特色是以創造性思考能力的培養為核心，並始終貫穿設計教育的整個過程，力求提高學生整體的藝術素養，最重要的是培養腳踏實地而又有極強創造能力的學生，這是設計教育當中的核心問題。設計師應注重創新，尤其是原創。培養學生能夠用自己的、獨特的設計語言來表達自己的思想，不要與人雷同，包括作品所要表達的形式和包含的內容。設計專業比其他專業更需要創新觀念。尊重學科的特殊性，最大限度地發展學生的自主創造能力和想像力，才能從本質上提升設計教育的品質。

(2) 注重實踐，結合市場

　　似乎與強調個性有矛盾，其實不是，用自己獨特的感覺來體會社會，並用設計語言來表現。從 90 年代新湧現的世界知名設計師的發展過程來看，他們在經過良好的設計教育之後，都必須在市場的培養和磨礪中才能成長起來。只有認識到自身的能力和市場的需求，改變固有的心態，才能在學習中一方面增強設計能力，一方面放眼社會，使自己的設計理念具有市場開發潛力。設計是為人民服務的，設計要與市場結合而不能閉門造

車，培養設計人才的市場意識，加強設計師和企業之間的連動，在創新和市場方面達到一個平衡點。

綜上所述，中國的設計與設計教育正處在一個發展的關鍵時刻，當今的藝術設計教育在汲取西方教育優點的同時，也要保持自己民族的鮮明特徵。雖然每所院校由於地域或學科設置的不同而其各具特點，但共同的教育特色應該是學校為學生提供了一個啟發式的學習環境，把重點放在激發學生的創造力上，培養學生解決問題的多種手段，從而為社會的發展培養一流的藝術設計人才。

18.3 現代設計教育建設的原則

王受之[43]先生廣泛考察了西方現代設計教育體系和發展的情況，在《世界現代設計史》中提出，現代設計教育的基本原則：

第一：設計學院的業務主管必須與美術學院的業務主管分開。

第二：從目前各國的設計教育體系來看，無論變化和差異多大，都具有以下的基本結構。

A.基礎體系

B.理論體系

C.設計專題

第三：避免龐大的教育和管理體系形成。多用專業設計人員兼職授課。

第四：建校開設時不要貪大求全，利用大量資金購買設備。

[43] 王受之，1946 年生，美籍華人，廣州人，設計理論和設計史專家，現代設計和現代設計教育的重要奠基人之一。1987 年作為富布賴特學者，在賓夕法尼亞州立大學賈斯特學院和威斯康辛大學麥迪森學院從事設計理論研究和教學。

　　第五：設計教育是因地制宜，跟隨國民經濟的具體要求和社會的具體要求而發展起來的。

　　第六：學位課程與非學位課程結合，住校教育與函授教育結合的教育模式，會給設計教學帶來極大的彈性和活力。（引述自 baike.baidu.com/item/世界现代设计史/10034621）

第十九章　設計批評

　　設計批評又稱為設計評論，是設計學和設計美學的重要組成部分之一。從歷史看，可以說有設計就有設計批評，就設計活動來說，從創意到生產，消費的整個活動中，始終存在著設計批評。

　　設計批評者是指設計的欣賞者、使用者和評價者。專業批評者的影響超越了個人範圍，其批評意見可能影響到消費者購買傾向，甚至直接影響到設計師。具體來說，訴諸文辭的設計批評者有著廣泛的背景，包括設計理論家、教育家、設計師、工程師、報刊雜誌的設計評論員和編輯、企業家、政府官員等。設計的綜合特性，決定了專業設計師也會經常介入設計批評。

　　設計像科學那樣，與其說是一門學科，不如說是以共同的學術途徑、共同的語言體系和共同的程式，予以統一的一類學科。設計像科學那樣，是觀察世界和使世界結構化的一種方法，因此，設計可以擴展應用到我們希望以設計者身份去注意的一切現象，正像科學可以應用到我們日常，希望以科學研究的一切現象那樣。設計學家阿克在《設計研究的本質述評》中對「設計」作出的闡釋，渲染了它作為一門學科的學術性色彩，使「設計」與「設計學」之間的界限變得模糊。

　　長期以來，人們都將設計的學科性質定位為「邊緣學科」、「交叉學科」、「綜合性學科」，如「設計學是以人類設計行為的全過程和它所涉及的主觀和客觀因素為目標，涉及哲學、美學、藝術學、心理學、管理學、經濟學、方法學等諸多學科的邊緣學科」。

　　可以認為，藝術設計是所有藝術門類中發展最為迅速的門類，也是高等教育中發展最為迅速的學科。作為一門新興學科，雖然藝術設計的學科體系仍處於不斷發展與完善的階段，其知識內容仍處於不斷建構與重構狀

態，但它已成為一門具有本體意義的、具有獨立價值的學科門類乃是不爭的事實，於是已有專家建議主管部門在學科門類、序列中將其單列，使它不再隸屬於「文學」乃至「藝術學」的門類之下。而設計學則相反，是發展較為緩慢的學術領域，它在學科建設、課程建設和基礎理論研究方面嚴重滯後，其基本事實是：從設計內在意義──事理學學理上描述歷史發展與形態演化的並具有歷史學價值的設計史著作還未出現，從作為「人為事物的」科學或「人工科學」的內在邏輯關係上論述「設計原理」的著述也還未問世，設計概論、設計美學、設計原理、設計學原理被混為一談，大多停留於簡史、分類、特性等一般格式的重複。設計心理學、設計符號學與語義學、設計方法論、設計管理學則處於名詞解讀與常識闡釋的起步階段，而設計批評學、設計思考與創意學、設計文化學等仍屬空白。

設計學的內部結構與作為學科的知識體系正在被人們試圖解讀，一本《現代設計史》被複製出數十種教材，而某些似是而非的理論又被迅速發展的學科數量，因擴招而迅速增長的學生人數，及非專業意義上的教師所授課程而誤傳。

19.1 標準

設計批評既是一種客觀的活動，亦是一種主觀的活動。說它是一種客觀的活動，這是說設計批評有一個客觀的標準，稱它為主觀活動是設計批評中有許多主觀的成分在其中難以量化。標準是一元的，但在設計批評活動中卻有著多元的因素，這種多元的因素是說設計的標準有著歷史的、民族的、地域、時代等諸多因素影響。設計批評的三原則：人文意識、文化性和市場性。

19.2 分類

設計批評在設計活動中的作用是不可忽視的,它更多地的是體現著設計的人文科學精神,是整個設計活動的組成,其中的價值作用涉及到許多方面,這裡我們主要提出幾個方面。

1. 首先,設計對讀者的閱讀和理解設計作品有指導作用;
2. 不僅如此,設計批評可以幫助大眾選擇和鑒別作品;
3. 此外,設計批評對設計師的創作活動具有調節作用。

設計評判可以分為幾類:

A. 樸素設計批評階段
B. 功能美評價趨勢
C. 形式美評價趨勢
D. 工業革命所帶來的設計反思階段

19.3 方式

設計批評的方式主要有三種:國際博覽會、群體批評和個體之類的批評家的批評。

19.3.1 國際博覽會

主要是檢閱世界最新的設計成就,廣泛地引發社會各界的批評,其目的促進購買。集團批評包括審查批評與集團購買。審查批評是指設計方案的審查集團以消費者代表的身份對設計方案進行審查與評估,以及設計的投資方與設計方進行的商業談判。

19.3.2 群體批評

是指消費者直接參與設計批評。這是指消費者表現為不同的購買群體。

19.3.3 個體批評

指一些具有職業敏感的批評家對設計的批評。它所批評的目標不會僅僅局限在設計作品中，也不會處於設計作品的消費層次上，而是關注整個設計文化、設計思潮、設計風格、設計流派、設計傾向等方面展開的批評。一方面指導設計製作、生產發展；另一方面引導消費者接受設計產品進行消費，同時有機地推動設計發展，豐富和發展設計理論。

19.4 結論

設計鑒賞或設計評判，這是大眾為了滿足自己的審美需要，對設計作品所進行的帶有創造性的感知，想像、體驗、理解和評價活動，它能使人獲得精神上的愉快。設計鑒賞是一種具有廣泛民眾性的活動，對這種鑒賞進行多角度、多側面、多層次的考察，是設計鑒賞的主要內容。這裡我們主要研究設計鑒賞的條件和心理活動過程。

對於設計批評而言，功能、技術、反歷史主義、社會道德、真理、廣泛性、進步、意識，以及宗教的形式表達概念，是批評家最常用的詞彙。現代主義的設計批評理論將設計的道德責任放在第一位。

國家圖書館出版品預行編目(CIP)資料

```
設計思考 / 顏志晃著. -- 初版. -- 臺北市：元華
  文創股份有限公司, 2022.05
  面；   公分

  ISBN 978-957-711-252-1 (平裝)

  1.CST: 工業設計  2.CST: 視覺傳播  3.CST: 創
  造性思考
964                                          111004517
```

設計思考

顏志晃 著

發 行 人：賴洋助
出 版 者：元華文創股份有限公司
聯絡地址：100 臺北市中正區重慶南路二段 51 號 5 樓
公司地址：新竹縣竹北市台元一街 8 號 5 樓之 7
電　　話：(02) 2351-1607　　傳　　真：(02) 2351-1549
網　　址：www.eculture.com.tw
E - m a i l：service@eculture.com.tw
主　　編：李欣芳
責任編輯：立欣
行銷業務：林宜葶
出版年月：2022 年 05 月 初版
定　　價：新臺幣 480 元

ISBN：978-957-711-252-1 (平裝)

總經銷：聯合發行股份有限公司
地　址：231 新北市新店區寶橋路 235 巷 6 弄 6 號 4F
電　話：(02)2917-8022　　傳　真：(02)2915-6275